指尖下的音樂

露絲‧史蘭倩絲卡 著

王潤婷 譯

Ruth Slenczynska

MUSIC AT YOUR FINGERTIPS

寫給含苞待放的鋼琴家
著重於如何有效的練習

Preface for Chinese Students

No book could cover the fine art of piano-playing.
There have been many books written for the
elementary pianist, and several books with snatches
of advice from artist pianists; many of these
books are extremely useful.

This book is mainly for the developing
pianist; it deals with the matter of <u>how to</u>
<u>practice</u> in order to obtain maximum results.
Without good practice habits there cannot be
achievement; with secure steady goal-oriented
practice habits there is no limit to discovering
how far you can succeed!

Ruth Slenczynska

中文版序
為中國學生所寫

　　直至目前，並沒有任何一本書，能將鋼琴演奏這門藝術作完整而又透徹的講述。我們手邊，有許多討論鋼琴演奏的書，部分是為初級鋼琴學生所寫，部分是鋼琴家寫下的演奏心得及建言。所有這些關於鋼琴彈奏的書，都極有價值，值得研讀。

　　這本書，主要是為正在發展的鋼琴家所寫。著重於「如何有效地練習」這方面。因為沒有良好有效的練習習慣，鋼琴家在音樂演奏上便無法得到最理想的成就。藉著穩定、安全又有目標的練習方法，則無論你對未來的憧憬是多麼的遠大、理想有多麼的崇高，都能因為它的幫助而走向無限的成功。

　　　　　　　　　　　　　　　　　露絲・史蘭倩絲卡

代 序
樂壇異人

　　一九六九年，我第一次到美國求學，先進入美國德州的西德州大學（West Texas State University）專攻鋼琴。我當時的鋼琴老師波特先生（Stanley Potter）在我跟他上課的兩周之中，提過兩位鋼琴家，一位是羅馬尼亞的短命天才狄諾‧黎帕悌（Dinu Lipatti），另一位則是露絲‧史蘭倩絲卡（Ruth Slenczynska）。

　　波特先生十分推崇這兩位鋼琴家，但是黎帕悌的琴音只能從唱片中回味，因為他早在一九五〇年就已辭世。波特先生對他的演奏，經常以「無盡的詩意」來稱讚。對史蘭倩絲卡，卻是用「詩意、高貴，擁有令人瞠目結舌無所不能的鍵盤技術」來形容。波特先生不僅在一周內讓我聽完了他珍藏的黎帕悌的唱片，也交給我一本史蘭倩絲卡寫的書——《指尖下的音樂》（Music at Your Fingertips）——要我研讀。這本書的書名下，還附有兩行字：「鋼琴技術的面面觀」及「給職業與業餘演奏家的忠言」。

　　波特先生要我「先讀完這本書再去練琴」！於是，我就花了兩天的時間，把這本書讀完。讀完以後，除了書中討論純正鋼琴技術的章節以外，某些部分仍似懂非懂。不過史蘭倩絲卡對音樂的認

識，對鋼琴教育，以及對天才兒童教育方面的見解，的確令我大開眼界，獲益良多。其中有許多充滿睿智的文字，諸如：

「作為一個人，身為音樂家的我們，只能像一面鏡子般在音樂中反映出我們真正的自己；任何矯飾、虛偽或不誠實，都會從你所彈奏的音樂中反映出來，對音樂家來說，那是一種恥辱。」

「成為一個藝術家需要許多因素：具有一種高超的想像力，永不止息的勤奮，高度的敏感性，高度適應環境的能力；在任何環境中都要具有學習的意願，在阻力重重的情況下也能堅守不屈地向目標行進；執著於自己的藝術信念，即使這份執著因為時尚而被多數人冷落……」

「我們要能夠接受自己的限度，可是要在這限度之內盡力而為，只要這樣做，我們仍然可以成為一個藝術家……即使是小小的一點成就，也是對生命的一種自我滿足，而且在這滿足之上又有對音樂的更多一點認識，以及對音樂美的多一層感受。」

「音樂是生活整體中的一部分，是一種充滿意義的語言，沒有任何一種說話的語言能比它更具有意義……」

在這本書中，啟發我最深的，也許是她強調「學習音樂，應該先從學習如何『聽』開始」。她說的「聽」是一個人內在的聽覺，那種能分辨心中的音樂與外在聲音的「聽力」。這個觀念，幾年以後，我不斷地從許多大師的口中得到印證。

在美國前後十二年間，我只參加過一次她的鋼琴大師班（Master Class），但她的音樂會我卻聽了有五次之多。她的鋼琴大師班，給我的印象十分深刻。她能在極短的時間內，立即洞悉學生在技術方面的缺失，隨即針對各種問題作出具體的說明與示範，這

與許多鋼琴家在大師班上只談樂曲詮釋的現象截然不同。

　　史蘭倩絲卡的演奏會每次都會令我深受感動，而她的鋼琴技巧每次都使我歎為觀止。至今我仍然無法想像，以她矮小的身材，如何能在鋼琴上彈奏出如此宏大的音響？她在鋼琴上，似乎無所不能。可是她卻從來不讓人們先感覺到她出神入化的技術，人們總是先感覺到音樂的衝擊。這也是就她得自霍夫曼（Josef Hofmann，1876—1957）、佩特里（Egon Petri，1881—1962）、許納伯（Artur Schnabel，1882—1951）、柯爾托（Alfred Cortot，1877—1962），乃至於拉赫曼尼諾夫（Sergei Rachmaninoff，1873—1943）這些大師的一個傳統——高超的技術是用來表現音樂的。聽她的演奏會，我經常會想到拉赫曼尼諾夫談到她的話：「她是我所見到最有天賦的一個人。」而這句話是史蘭倩絲卡在九歲時，臨時代替拉赫曼尼諾夫上場演出大獲成功之後，拉赫曼尼諾夫所說的。

<div align="right">張己任</div>

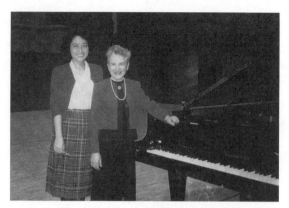

一九八八年作者與譯者合影於「國家音樂廳」

一九八一年春天,譯者於「鋼琴之屋」前

一九八二年元月,作者道賀譯者畢業演奏成功

譯　序
山丘上的木屋

　　那是一棟木造的房子，坐落在南伊利諾大學主校區週邊的小山上。咖啡色的木屋依山而建，上下兩層皆有入口，屋頂上還有個煙囪，他們叫它「鋼琴之屋」。從音樂系系館慢慢晃過去，大約十分鐘。小山上滿是高大茂密的楓樹及老松，嚴冬帶來的白雪，厚厚地覆蓋在各處。

　　我微抖的雙膝，有點吃力地爬上通往上層木屋的石階，兩手抱緊了懷中的樂譜，忐忑不安的心，盤算著待會兒如何開口。

　　「她是一位非常、非常嚴格的老師。」克利斯表情凝重地對我說道。他曾經是她的學生，大學畢業後到休士頓的萊斯念研究所。

　　一九七九年秋天，我初到美國，先在萊斯大學讀了半年鋼琴演奏，正準備一學期後，轉學到美國中部的南伊大。我嚴肅地望著克利斯，心中有些不解。嚴格是不是不好呢？話到了嘴邊沒有說出來，也許每個人的情況不同吧！在我來說，到美國走一遭，目的便是希望解開心中久存的疑惑。嚴格的老師必有其理由，或許她能給我一些幫助。

　　從暖和的南邊到了寒冷的伊利諾，不巧碰上她每三年出國巡迴

的演奏季。第一學季（quarter）期間，我只好一邊等她，一邊修著另一位老師的課了。

推開木門，暖氣襲人，一位身材矮小纖細的婦人站在窗前的書桌旁。雖早有所聞，但第一次見到她，露絲‧史蘭倩絲卡，仍然不免驚訝於她那一百四十多公分的高度。可是隨即便被她黝黑發亮的雙眼所吸引，好一對溫暖卻犀利的眼睛！

我侷促不安地表明來意，她要我彈奏準備過的樂曲。彈完，「你要做到『絕對地用功』，我才能收你。」她說。

我高興地猛點頭。用功是絕不成問題，問題是用功並不和理想成正比，這之間是有原因的，而這個原因是我百思不解的難題。她似乎完全明瞭我的疑慮，不待我問，便告訴我現階段的練法，並要我再買一套樂譜，要原版的。

這之後，便開始了我們那緩慢又漫長的訓練。

在描述這個訓練之前，我得先談談我當時在鋼琴彈奏上的諸多毛病，比如：無法放鬆地彈琴。我哥哥就時常形容我，老是咬牙切齒地製造音樂。其次是彈奏時容易中斷、忘譜，一斷就不可收拾，全然不顧我曾花了多少心血在練習及背譜上。有人說那是緊張的關係，但我卻隱約地覺得，那些成功的演奏家能在舞臺上做到完美地表達，背後一定有原因。而我最不滿意自己的，就是不能奏出想像中的音色及音量。我知道那可能跟手指的力度和身體的放鬆有關係，但是在我僅有的知識及練習方法下，我做不出來，有人說再過十年，我就會有力度了，我卻深表懷疑。

上完第一堂課，我知道我的疑惑將要獲得解決了。因為史蘭倩絲卡要我從慢如老牛拖車的速度做分手及合手的練習，利用節拍

器，兩星期內只能進五個速度。她允許我，並規定我，在吸收音樂的過程中「爬行」。這是我在過去無法想像的事。因為傳說中，天才一定是一星期內把一首樂曲練好，兩星期內把整首奏鳴曲背好。我總是在通往天才的路上努力邁進，只可惜並沒有當成天才。

在爬行的階段裏，因為速度慢，所以我有足夠的時間去放鬆地打磨樂曲裏每一粒音符及休止符。打磨音符，其實就是在增強手指的力度，使這些手指在緊張下，不至於癱瘓，還能發出美麗的聲音。打磨休止符則是個奇怪的用語，但事實的確如此。過去我曾任意地忽視並遺棄休止符，現在都得正視它們存在的意義及正確的長度。音符磨亮後，我得像說話一樣地注意樂句的標點符號、感情記號，我得呼吸，我得知道怎麼唱、怎麼跳、怎麼用力。何時單用手指的力、何時用手臂的力、何時用身體的力，它們在音樂的表達上，皆有不同的目的。在音符及姿勢上稍有錯誤，便馬上得重新來一次，毫不留情。音樂裏隱藏的線條亦不可馬虎，尤其是左手裏的音樂。原來，左手也負有極大的責任，可以很有味道地表達音樂。這時候，我才明白，要徹底了解樂譜上的一切記號，並不是一件容易的事；必須具有完整的音樂觀念、知識及經驗，才能真切地明瞭作曲家的心意。過去我所不了解及忽略的細節，即可能是造成記憶失誤的原因之一。

像引導其他學生一般，史蘭倩絲卡非常有耐心地一步步引導我。逐漸地，我的耳朵開始敏銳起來，節奏上細微的差異、音色裏心情的轉換，都成了有意義的語言。手指的力度開始聚集，身體也開始放鬆，想像中的音色便開始出現。雖然它們都還未達到理想的境界，但是我已知道如何去求得了。

　　穩定地爬出了一些成績後，我被允許「行走」。我必須分手合手地背下所有音符、休止符及細節，而後再一點一點地增加速度。這個階段的音樂像極了放慢的影片，一切都是慢動作，但是音樂裏所有的表情都存在，音樂的張力亦被誇張地表現著，樂句有方向，線條間也有呼吸。在不勉強肌肉及不破壞均衡彈奏音樂的完整性下，慢慢地加快。

　　在春季的考試上，因為我僅有的兩首曲目，都只進行至這個階段，因此快板的音樂到我手上，全部成了慢板的彈奏；可是我彈得很放心、很仔細，沒有絲毫錯誤。雖然在那次考試上，我只得了中等的成績，但是我卻相當滿意自己的表現，我知道我正在做一件對的事情，而且我正在進步。

　　有了堅固的基礎後，她開始鼓勵我在鋼琴上「飛翔」，像一隻即將獨立的小鳥。她運用了各種想像與感覺的描述和示範，帶領著我的彈奏。一旦我奏出了樂曲的氣氛，她馬上說：「看！你有能力做到的。」如果我一時無法體會，則一次又一次，一個想像接著一個想像，一定要我的心真切地感覺著音樂，我的手確實地傳達了訊息，方才甘休。有時候，音樂的動力與方向一直無法出現，主要是技術上的障礙。她便交給我一個節拍器，告訴我另一種練習方法，要我到樓下的琴室馬上練習。練好後，再回來彈。往往這些方法總能解決我當時的問題。

　　記得她曾經在一次記者訪談中說道：「如果你把自己局限在第二等鋼琴家中，你將永遠只能是第二等鋼琴家。我是不願意成為第二等的，我也不和別人比較，我只和最好的自己比較。如果我這一次做得好，下次我一定要更好。」

　　她以這樣的信念要求她自己，也以相同的信念要求她的學生，能不斷地超越再超越。「要說『我辦不到』是何其容易？」「橫介於『很好』和『極佳』之間的一條線，是極其纖細的，你只要再多努力一點，再多加深一點感覺，再多加入一些想像，就跨過去了。」全心全意以達藝術的極致，是她在演奏及教學上的目標。

　　待秋天那個學季結束時，我手中的音樂終於都飛出了它們的氣氛，而在第二次考試上得到了極佳的評語。至今，我仍十分感謝那裏所有的老師，因為他們給予學生時間及空間去成長，不因八股教條式的規定，阻礙了真正的進步。

　　這位嚴格的老師並未要求學生一天要練習多久，但是她所給予的獨特練習方法，不經長時間琢磨，還真是無法探知其中的奧秘。

　　史蘭倩絲卡當時有七位研究生。除我之外，有兩位韓國人，其餘都是從美國各地來的學生。美國學生中，除了喬納森及摩莉是全心全意地投入練習外，大部分讀書之餘還兼打工、家教，所以琴室裏最常見到的，就是這五六人。尤其是那兩位韓國朋友，從早到晚地練著。不知是否因從小吃人參的關係，她們一天可以練上十至十二個小時，常令我望之興歎。

　　有一次，我準備了兩頓三明治，弄妥一切，一口氣也練了十二個鐘頭。練完後，洋洋得意，畢竟中國人也不差啊！誰知，隔日起床，兩隻手從肩膀酸到指尖，手臂連抬都抬不起來，更別說彈琴了。休息兩三日之後，肌肉才恢復了活動的能力。從這以後，我再也不敢與人較量體力了。

　　為此，我曾好奇地問我的老師：為什麼一些鋼琴家，每天只要練習兩個小時，上臺就能生龍活虎，而我們卻要花這麼多時間？

她回答：「當我還是一個孩童的時候，我父親總是對外宣稱，他那天才般的女兒，一天只練習兩個小時。而實際上，我每天必定練九個小時的琴。」

這個回答解決了我心中最深的疑惑。

個別鋼琴課外，研究生還可以修一門史蘭倩絲卡開的「鋼琴作品研究」。這是我們在木屋中上的團體課。

木屋的上層，是一個很大的琴室，兩架音色極不相同的施坦威鋼琴，並排放在正中央，鋼琴的後面是壁爐，四周掛滿了照片。學生們就一排排地坐在琴旁的角落。

每個學期，我們都有兩位需要特別研究的作曲家。有時是巴哈與拉威爾，有時是莫札特和巴爾托克……每一位學生均被指定彈奏兩首樂曲，同時必須準備著所有人的樂譜，帶著黑、紅、藍三種鉛筆。以黑筆記下指法和細節，以紅筆在巴哈的音樂裏畫出主題，再以藍筆劃出副主題。當時覺得真是有些囉嗦，可是後來卻都成了極有價值的經驗與資料。

曾經有一個學期，她指定我們全部都彈奏拉威爾的小奏鳴曲。在第二樂章的表達上，出現了兩種不同的表現方式。一部分學生是以整曲的音域及音色為基準，表現出一種高雅深遠的氣氛，速度較慢。另外一些學生則根據樂章標示的「小步舞曲」作依歸，而詮釋出稍具活力、節奏較明顯的音樂。聽完了所有的彈奏後，她並未給任何一種詮釋下定語。她要給予學生表白的空間，因為她知道學生思考的方向，並聽到了他們具體傳達的感覺。這對我日後在音樂的聆聽上，具有很大的啟發作用。

史蘭倩絲卡雖然是位很嚴格的老師，但是在團體課上，她也不

時地和我們談談過去的經歷。由於我是從臺灣到美國念書的學生，她便提起，早在十五年前她曾到臺灣演奏過：有一天晚上，演奏會結束後，她覺得肚子很餓，於是就到頂樓的夜總會吃東西。一進門，人聲喧譁，起初她感到極不適應，可是後來看到周遭的人，是那麼興致高昂地和著臺上演唱者的歌聲，四周充滿著動感的氣氛與活力，最後她也高興地和大家一起拍手叫好，嘴裏和著不知是什麼意思的歌兒。

　　她似乎很喜歡具有生命力的東西。在一次同學的婚宴上，我們看到矮矮的她與高高的男學生大跳搖擺舞，景象十分有趣。大家傻傻地擠在一旁又笑又叫，完全忘了她是老師。她也不以為意，還告訴我們，年輕的時候，她很喜歡跳舞。

　　團體課就是在時而嚴肅、時而輕鬆的氣氛下進行著。我們除了相互聆聽各人的彈奏，也朗誦自己為作曲家寫下的報告，另外還必須演奏在個別課裏學會的曲目。史蘭倩絲卡總是抓到機會，就要學生在眾人面前彈奏。她不斷地灌輸一個重要觀念到我們的耳朵裏：「當你站在演奏臺上，你只有一次機會展現自己，事前是否有充分又具有方法的準備及預習，決定了一切──成功或失敗。」每當演奏會來臨時，她總是一再地告誡大家，不要忘記放慢速度練習，不要忘記多練幾個速度，不要忘記看譜，不要……

　　智慧是無價的，智慧亦是難求的。從史蘭倩絲卡身上，我得到了極為簡明清晰的音樂觀念。這些觀念是她從過往許多大師身上吸收融合後的理念，是一種智慧的累積，也是一種創新，歷經數十年演奏和教學的經驗後，提煉出來的精華。從實際的訓練中，她讓我了解美的奧秘，在於精緻的創造過程。美的範疇並非只有狹隘的柔

情，陽剛亦是美，詼諧怪誕亦是美；有十八歲奔放的美，亦有四十歲含蓄的美。她教導我珍惜那嘔心瀝血始能創作出來的藝術品，並尊重藝術家們的創意及精神。這一切基本概念的建立，對我日後在自我發展及美學的探討上，有著重要的啟發與幫助。

兩年的學習，我除了在第一年有辛苦的摸索，進度稍慢之外，第二年，一切就比較得心應手，在曲目的練習上亦增加了許多分量。通過畢業考試時，我深深地感謝她慷慨豐富的給予。她只是謙虛地說道：「我並未給你任何東西；我只是像一個嚴格的保姆，在一旁督促引導你。是你自己的努力發揮了你體內的潛能。」

畢業演奏會是在一個颳著風雪的夜晚舉行的。她穿著臃腫的大衣，頭上一頂白帽，剛開過刀的眼睛上戴著一副眼鏡，依然是神采奕奕地來到會場。她交給我一個小黑盒：「每一個孩子從我身邊飛走時，我都有個小小的禮物給他們。」音樂會結束，積雪很深。她在友人的攙扶下，在深雪裏走了一個多小時，才回到家。

時光匆匆，離開南伊大已整整九年。九年，我由一個少不經事的學生，成了多年來學生口中的老師。九年前的人事物，大都已隨著記憶的模糊而從腦海中消逝；唯有那山丘上的木屋，木屋裏的一切，仍不時地在眼前浮現、晃動。是什麼如此牽絆著我的心？是什麼讓我難以忘懷？

我想，應該是一股精神吧！一般平凡，卻執著得近乎宗教信仰般的精神。

目錄

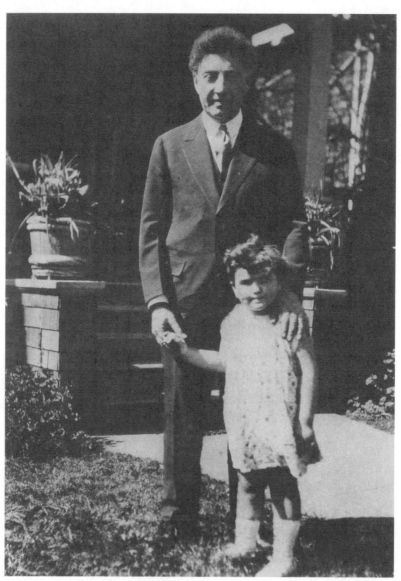

與俄國鋼琴家約瑟夫・雷賓合影

前言　三十年個人經驗的累積

　　心理學家曾經提出：「不論任何事情，能夠在我們的內心形成一種認知與肯定，必定是通過人體器官的感覺後，才得到的訊息。」我們的「感覺」能力分成好幾個方面，每方面的強度皆因人而異。有些人在視覺方面的反應非常強烈，有些人則在聽覺或是肌肉觸覺方面較為敏銳。基於這個理論，現代的教育便傾向於平衡每一個先天個體的靈敏反應面和遲鈍反應面，使人在均衡發展的情況下成長。

　　一些人們口中的天才兒童，或許在早期對外界某方面的刺激有著不平凡的敏捷反應，但是這種反應並不足以使他們日後成為傑出的藝術家。他們必須依靠後期周全的教育，不斷地琢磨他們在未受教育時粗糙的敏捷性，同時刺激、啟發出他們在藝術方面未曾顯現的特質與潛力，並給予完美且深入的訓練。經由完善的教育，這些資賦優異的孩童才有可能發展成為真正的藝術家。

　　在這本書裏，我所建議的一些關於練習鋼琴的方法，看起來似乎是十分的普通而且簡單，但卻是三十多年來我個人經驗的累積。這些經驗是自各個階程的教學心得，及持續不斷的演奏生涯中所得

到的。我不願意像一個播報員般，一再反覆強調我的老師們曾告訴我的某些疑難雜症解決法，我想講的乃是深藏於那些教學法背後的動機與原則。這一系列的構想，早在我十四歲的時候便已出現在腦海中，經過了許多年的歷練，我終於很肯定地整理出這一套，對於任何想成為鋼琴家的人，都是實用的工具與方法。

從我開始學習音樂起，老師們在教學上最強調的一件事，就是要我「用耳朵注意地聽」（用耳朵去分辨聲音），以一種非常開放、真誠、喜好研究的心態去學習任何一種美好的音色。同時，練習用耳朵去判斷、確定自己所彈奏的音樂「聽起來是對的」，而在這「聽起來是對的」的前提下，任何能達到此目標的方法都可以使用。

1929年，當我四歲的時候，曾跟隨史密特－甘迺迪夫人（Mrs. Alma Schmidt-Kennedy）學習鋼琴，她是雷雪替茲基〔注一〕的學生。我記得在每一堂鋼琴課後，她總喜歡講一些希臘神話給我聽，藉以製造一點歡愉的氣氛。那些神話打開了我那扇具有想像力的小小心扉，我開始踏入一個迷人而又廣大無垠的想像世界。她使我了解了音樂與想像力之間的關係；也使我體會到，一個優秀的音樂家必定對許多音樂以外的事物感到興趣，這些興趣只是因著內心的喜好而存在，沒有絲毫額外的目的。

1930年，當時在寇蒂斯音樂學院（The Curtis Institute of Music）教書的約瑟夫·霍夫曼〔注二〕曾經教導過我，但是為時很短。五年後，我們在橫渡大西洋的華盛頓號上巧遇。在海上的那個星期，他花了所有閒暇的時間來指導我。他灌輸給我一個很重要的觀念，那就是：每一位鋼琴家在技巧上所遇到的問題，都受著他們心理因素的影

響。我開始明瞭，不論我們面臨的是多麼艱難的樂曲，只要我們在心底有克服困難的願望，除去了心理上的障礙，一切問題便簡單多了。

1930年到1931年之間，我也跟隨艾根‧佩特里〔注三〕學琴。他兼具華麗的技巧與過度謹慎的態度，是一位讓人感到困惑的人。他曾給予我許多非常重要的技巧練習方法。在他的觀念裏，總認為「我一定要盡我所能，以使每一首樂曲達到盡善盡美的地步」。他也以此要求我。對當年的我而言，這個觀念有一點危險。因為一個年輕人，他盡他所能表現出來的音樂，與理想中的完美還是有一大段距離的。我因而變得非常不快樂，對自己感到失望且沒有信心。這種情形一直到1934年，遇到拉赫曼尼諾夫〔注四〕後，我才解開了心中之結。他問我：「你是誰？你只不過是一個九歲的孩子，為什麼要將自己與成熟的鋼琴家相比擬呢？你不應該在鏡中看一個不實在的自己。從你彈奏的音樂裏去了解音樂、與音樂溝通才是最重要的。」

1931年到1932年間，在許納伯〔注五〕的指導下，我學習了貝多芬、巴哈、舒伯特和莫札特的作品。通過他在這些作品中正確而真實的詮解，我在音樂的表達上得到許多肯定與自由。在許納伯的演奏裏，每一首樂曲都是照著一種不變的設計去練習及彈奏，但是在設計中，他還是有絕對的自由去感受音樂。這種嚴謹的演奏態度，在當時是沒有先例的，在今天，可能也只是屬於他個人的一種已不存在的藝術。

從1932年開始，一共有七年的時間，我跟隨柯爾托〔注六〕學習鋼琴。他與許納伯相比是完全不同類型的鋼琴家，他教我即興。在柯爾托的觀念中，音樂如同一首詩，一旦演奏完，詩便結束了，你不可能再以相同的感受去表達第二次。

　　由於我的父親在我還是個幼兒的時候，便已督促我在音樂方面的學習，因此從孩童到成年，我跟隨過許多老師學習。有的老師極負盛名，有的較沒有名氣。其間，有三年的時間，我跟隨瑪格麗特‧隆格〔注七〕學習鋼琴。她引導我敏銳地去感覺音樂中每一個音符在音色上的不同，並由雙手彈奏出這些差異。我也曾得到拉扎爾‧李維〔注八〕的教導，在指法設計方面，他是位天才。

　　另外，艾斯多‧菲利浦〔注九〕給予我許多練習手指的書籍，包括他個人以及布拉姆斯所使用的材料。娜娣亞‧布蘭潔〔注十〕以巴哈的聖詠曲教導我和聲。

　　1939年以前，我的家庭大部分時間是住在歐洲。第二次世界大戰爆發後，為了安全，我們重返加州定居。當時亞伯特‧艾科斯博士（Dr. Albert Elkus）是加州大學的音樂系系主任，他啟發了我對音樂書籍的興趣。我開始閱讀一些偉大作曲家的傳記，花了許多時間在音樂圖書館裏摸索。一直到今天，我依然保持著這個習慣。

　　當我寫這本書時，我不想在音樂的表現上給予任何建議，只希望討論有關實際練琴的方法。因為對一位學生而言，在他上課之前，心裏最渴望得到的，就是藉著外在的力量，給予他實質上最根本的幫助，以建立他本身的能力，使他在日後能夠自我發展。事實上每一位偉大的藝術家，都是從學生的階段一步一步走過來的；消化了自己的理念，試驗了諸多不同的練習方法和音樂觀念，經歷了無數的失敗、成功，通過知識的吸收、勤奮的練習，建立了樂觀進取的人生觀後，才發展成為一位具有獨立音樂風格的藝術家。雖然，一位赫赫有名的音樂巨匠與一位毫無一點演奏經驗的學生所使用的都是同樣的樂譜，然而，他們所表達的意義卻迥然不同。其間

的差異，便是他們有不同的感受與表達能力。而對一位含苞待放的音樂家，老師所能給予他的，僅僅是讓他有一套值得信賴的方法去發展他自己的理念，同時點燃他熱愛音樂的火苗，使他有欲望與音樂溝通，並在音樂的世界中成長。

譯　注

注一：雷雪替茲基（Theodor Leschetizky，1830—1915），波蘭籍鋼琴家、教師、作曲家，與李斯特均出於徹爾尼的門下。曾是聖彼德堡音樂學院的教授，1878年遷居維也納。高足有帕德瑞夫斯基（Ignacy Jan Paderewski）、許納伯等有名的鋼琴家。在其教學法「雷雪替茲基彈奏系統」裏，已摻入科學的分析，探求不同音色的來源，他可能是當時最偉大的鋼琴教師。

注二：約瑟夫·霍夫曼（Josef Hofmann，1878—1957），波蘭籍鋼琴家、教師。六歲時，便已公開演奏，是音樂史上有名的神童之一。他曾是安東·魯賓斯坦（Anton Rubinstein）的學生。1926年到1938年擔任美國費城寇蒂斯音樂學院院長。他是二十世紀第一位偉大的鋼琴家，他的音樂是唯美的，對作曲家是忠實的，充分詮釋了音樂的真諦。

注三：艾根·佩特里（Egon Petri，1881—1962），德國鋼琴家，布梭尼（Busoni）的高足。1920到1925年，任教於柏林高等音樂學院。1939年遷居美國。

注四：拉赫曼尼諾夫（Sergei Rachmaninoff，1873—1943），俄國作曲家及鋼琴家。在莫斯科音樂學院所修的是作曲，中年卻因經濟因素，成為職業鋼琴演奏家。他的作品，以憂鬱、真摯的情感，

受到世人的喜愛。他的演奏，在1920年代，被認為是該年代中無人可比擬的最完美的鋼琴家。所灌錄的唱片由RCA發行。

注五：亞圖‧許納伯（Artur Schnabel，1881—1951），奧地利鋼琴家及作曲家，雷雪替茲基的弟子。他的演奏有一種內在的平靜，充滿了生命與深刻的涵養。他被公認為是演奏莫札特、貝多芬、舒伯特、布拉姆斯等作品的權威人物。唱片由RCA和Angel發行。

注六：亞佛瑞‧柯爾托（Alfred Cortot，1877—1962），出生於瑞士的法國鋼琴家、指揮家、教師。在巴黎音樂學院時師承狄梅，1896年獲得鋼琴演奏大獎，揚名於歐洲樂壇。曾和卡薩爾斯(Pablo Casals)、提博（Jacques Thibaud）同組鋼琴三重奏，轟動樂壇。發表過蕭邦、舒曼、李斯特的鋼琴曲校訂版。他的演奏銳利貫徹，音色清澄，充滿高貴詩意的氣息，蘊蓄了音樂文化的真髓，是二十世紀鋼琴界重要人物。

注七：瑪格麗特‧隆格（Marguerite Long，1878—1966），法國女鋼琴家。畢業於巴黎音樂學院，後任教於母校，培育出許多優秀的鋼琴家。她本身是一位有名望的演奏家，擅長演奏佛瑞（Gabriel Faure）及拉威爾的作品，晚年主持隆格－提博音樂比賽。

注八：拉扎爾‧李維（Lazare Lévy，1882—1964），法國鋼琴家，教師及作曲家。1921—1952年任教於巴黎音樂學院。

注九：艾斯多‧菲利浦（Isidore Philipp，1863—1958），匈牙利鋼琴家、教師及作曲家，曾任教於巴黎音樂學院，高徒輩出。

注十：娜娣亞‧布蘭潔（Nadia Boulanger，1887—1979），法國女鋼琴家，出身巴黎音樂學院，師承佛瑞，和拉威爾同班。唱片由Angel發行。

第一章
個人因素——藝術家的成長

　　到底是什麼因素，使得一首樂曲成為一件藝術品？是什麼特別的原因使得這首樂曲成為一個具有牽動力量的鏈條，能帶動每一位聆聽者的靈感，而在其內心描繪出一幅富有創造性的想像世界呢？貝多芬的交響曲在過去一個半世紀當中，一直受到大眾的熱愛，經過了上千次的演奏，依然能釋放出無比的熱力；最主要的原因就是他的「創造性的火焰」，持續激發著人們的想像力，不斷地喚起演奏者與聆聽者心中的熱情。在音樂中，我們的耳朵絕對不會遺漏一個純正藝術品所欲傳達的精神。這種感受，就好比在一群觀眾面前製造一朵美麗、鮮豔的玫瑰花：細心編排它的葉子，它的花瓣，一片又一片，直到它在我們手中成為一朵完美的生命；此時吹口氣，使它真實地活一下，即使一剎那也好。相信這個情景將使看過的人永難忘懷。當我們演奏一首樂曲時，上述的情景就是我們必須致力做到的，即使樂曲只有幾分鐘或幾十分鐘，我們也要將音樂活生生地呈現出來。因為，唯有把音樂中特有的生命力傳達出來，我們的演奏──音樂的再創造──才是深具意義的。

　　身為一個音樂家，我們的音樂所能表達的，僅僅是真實的自我，不是他人；音樂就像一面鏡子，赤裸裸地將自己反映出來。內心如有任何些微造作、虛偽與不真誠，我們都會感到羞恥，而在音樂中表露無遺。

　　我們也時常將經歷到的靈感，小心翼翼地儲藏在腦海裏，當需要的時候，它們就從記憶裏蹦出，像火花一般地點燃我們再創造的力量。我依稀記得小時候聆聽約瑟夫‧雷賓〔注一〕彈奏李斯特的《鐘》，依格納茲‧弗利德曼（Ignaz Friedman）〔注二〕詮釋的蕭邦《三度練習曲》，拉赫曼尼諾夫魔術般地演奏他的《第三號協奏

曲》，以及米夏‧艾爾曼（Mischa Elman）演奏布魯赫《小提琴協奏曲》時，那天鵝絨般柔軟的音色。當時內心的震撼，一直到今天，仍然不斷地出現在我的腦海中。在我們的生命裏，這些都是至高無上、極其感人的時刻。因為，藝術家們的音樂，肯定了我們這謙虛、卑下的人，是有能力創造出「生命的美」的。而藉著非常嚴格、完整的訓練，培養寬廣有膽識的音樂觀念，我們才有可能達到此一創造性的目標。

　　一位藝術家的形成，是由許多個人特殊的因素所發展出來的，如：高度的想像力、聰慧、靈敏、易於變通，處在任何環境下都有強烈的學習欲望；即使面臨的是崎嶇之路，仍然頑強地、辛勤地一步一步向前走。縱使短淺的音樂評論者將我們列為少數不可理解的族群，卻依然有勇氣、有膽識，堅信自己在藝術上的追求是正確的。在音樂的生涯中，各種障礙都可能發生，因此我們必須是絕對的樂天主義者。唯有如此，才能毫無怨尤地花上無數小時、好些星期，甚至幾個月的時間在一段非常平凡、不顯眼的技巧上下工夫。有時候，信心是我們唯一能夠擁有的東西，它帶領我們跨越了絕望的天塹。

　　愛做白日夢、幻想太多的音樂家，應該訓練自己多做些練習；而一些太少夢想、不斷苦練的音樂家，則應該強迫自己不時地舒解、放鬆一下，讓想像力能自由地徜徉。對一個演奏家來說，他的心、他的頭腦和手是在一起工作的。這心充滿了好奇與美，這頭腦知道如何使情感得以宣洩，而手，在任何情況下，都能服從且實現心與腦所給予的音樂意念。

　　當我們埋下一粒種子，種植一朵花時，我們很清楚花的名字，

花的顏色、形狀，以及它盛開時的模樣。我們之所以選擇這朵花，主要是我們內心的一雙眼睛已代替肉眼，看到花在未來綻放的情景。音樂的形成與此相去不遠。在練習每首樂曲之初，我們必須能先想像出音樂裏每一個音符的音色，每一個樂句的走向，及整個作品欲表達的情感與氣氛。有了想像後，還需要有能力把這些意念顯明地傳達出來。如此，我們創造出來的境界，才能馬上在聆聽者的心中引起共鳴，留下完整且深刻的印象。

先前你在花園種下的玫瑰，經過了細心的呵護與培養，當它成熟開花時，必定於一天當中的任何時刻——在清晨破曉的薄霧中、在正午光亮的豔陽下、在夕陽西下時、在月圓光華裏——都是美麗的。同樣，當音樂成熟時，不論彈奏於立式鋼琴、小平臺鋼琴或巨型演奏琴，也不論演出於起居室、小劇院、大型體育館，或是戶外，我們的再創造都必須是精心的、動聽的，具有絕對的說服力。

雖然「人」的力量極其有限，每個人得之於天賦的能力都並非完美，但是，如果一些不曾顯現的潛力能夠在早期被不斷地刺激、啟發出來，全力發揮，則有朝一日，我們還是可以實現成為一個藝術家的夢想。

藝術是人類精神的無價之寶，為藝術付出的一切努力都是值得的。其間任何小小的成就，都能使我們得到無上的滿足，而在這滿足之中又對音樂有了更深的認識，對音樂的美有著更高一層的感受。

音樂就像我們呼吸的空氣一般，是人們生活中不可或缺的。音樂也是一種語言，比任何話語都更能打動人心。而能夠在情感上與人們相互交流的音樂演奏，便是世間最光輝與神聖的榮耀，它使得

極盡枯燥與單調平凡的練習，都變成了無比快樂的過程。

譯　注

注一：約瑟夫‧雷賓（Josef Lhévinne，1874─1944），俄國鋼琴家，曾任教於莫斯科音樂學院。在歐美旅行演奏時，經常與愛妻羅西娜舉行雙鋼琴演奏會。晚年歸化美國。著有《鋼琴彈奏的基本原則》一書。

注二：依格那茲‧弗利德曼（Ignaz Friedman，1822─1948），波蘭鋼琴家、作曲家及編纂者。雷雪替茲基的弟子。善於演奏蕭邦的作品。

第二章

音樂是一種語言

　　音樂是一種活生生的語言，比任何用口語說出的言詞更易打動人心，表達深刻、強烈的情感；而演奏家就是音樂語言的敘述者。

　　從課堂上學習的第一個音開始，到音樂生涯的終了，音樂家們都必須不斷地朝著一個目標努力——讓每一個彈奏出來的音符具有意義。

　　雖然，當我們坐在鋼琴前面，永遠無法很完整地聽到自己所彈奏的聲音，但是大部分的鋼琴家仍然完全依賴他們的耳朵來帶領音樂的進行。李斯特曾經說過：「一個鋼琴家在彈奏鋼琴時，對自己的音樂應該持有十分嚴格的批評，這種批評就像發自另一位與自己有相同競爭力的鋼琴家口中。」許多鋼琴家在演奏時，非常忙碌地製造音樂，而忘了用耳朵去聽，這是因為他們在練習的時候，就沒有聆聽自己彈奏的習慣。因此，如果我們想給予自己的音樂一些建設性的批評，必須在練習時便訓練自己用耳朵仔細地聆聽。假想自己是一個聽眾，遠遠地坐在離鋼琴右邊四呎的地方（那裏是鋼琴發聲後，所有聲音聚集的點），全神貫注地聽著我們的音樂是否連貫，線條是否有意義，整首樂曲是否充滿了音樂的起伏與流動。

　　當我在練習的時候，時常將琴蓋完全打開，放下譜架，為的是使自己習慣於彈奏時眼前有寬廣的空間。在正式演奏時，打開的琴蓋將所有的聲音傳達到觀眾席上，我便透過眼前的空間，找一個可以集中凝視的點，幻想自己正坐在那裏聆聽著。而當我彈奏一首協奏曲的時候，交響樂團裏某位第二小提琴手便是我凝視的對象。任何一種情況下，我都盡可能地把最細微、精致的音色呈現給那位特定位置上的聆聽者，那個人就是我——一位最接近鋼琴的聽眾。一旦在練習與演奏時養成了這個習慣，則不論在兩千個或兩萬個聽眾

前，也不論是在一間小客廳、一座演奏廳，或是在麥克風前面，音樂便都能自然而不困難地自指尖流露出來了。

小提琴家米夏‧艾爾曼（Mischa Elman）認為，將音樂線條演奏得圓滑有方向，使音與音之間具有黏密性、不中斷，對於一位鋼琴家來說，是相當重要的要求，而這個要求比起其他樂器的演奏者要困難得多。聲樂演唱者與弦樂演奏者在演出時把音樂線條完滿地表達出來是比較容易的，因為他們通常努力的只是一個單旋律。但是琴鍵藝術家卻有很多因素需要考慮，例如：兩隻同時演奏的手，兩隻要幫忙的腳，及如何在不受和聲及踏板的干擾下，把旋律自由自在地彈奏出來。有時候，演奏一首樂曲，為了使旋律能唱得圓滑、有方向，從頭到尾不中斷，我們需要付出相當大的努力。經過一切努力後，還必須能排除一切干擾，集中所有的心力於音樂線條的表達上；不過分誇張地彈奏樂句的高點，不在漸強與漸弱的樂句中失去方向，也沒有任何生硬的起伏。因為音樂的表達，永遠都需要以自然的流動為依歸。

一個鋼琴家，在練習中所面臨的最大挑戰，就是如何將樂句的氣氛與精神，簡明而完整地表現出來，傳達作曲家所希望我們傳達的訊息。一旦在某個樂句中，做到了我們所想像的情景，那便是令人興奮無比的突破。我曾經說過，音樂在所有的語言中是最富有想像力、最扣人心弦的；也正因為如此，音樂也是最難以捉摸、最難以表達的。我們只能間接地靠樂譜的提示來理解，而沒有辦法得到像文字般清楚的說明。

針對上述的問題，我認為有一個解決的方法，這個方法不論用來練習一首海頓的小步舞曲，還是用來練習一首李斯特的狂想曲，

都同樣具有幫助。那就是以「話語」為鑰匙，幫助我們打開音樂之門，了解樂曲的精神。練習時，分析樂曲中每一個句子，然後用平靜且能聽得見的聲音告訴自己，你認為某一樂句欲表現的情緒是什麼：是愉悅、悲傷，還是思鄉、抱怨？是痛苦、歡樂，還是熱情、預言？在你決定了最適當的「感覺」後，將這種「感覺」在鍵盤上一次又一次地做試驗，直到你雙手彈奏出來的音樂成功地呈現了先前在口語上給予自己的提示。經過這樣的練習，很快地，你便能透過音樂傳達出自己的情感。接下去，你可以再試著用各種不同的彈奏方式來表達相同的情緒，這時，和聲與小心使用的踏板，便不再帶來任何困擾，而能夠幫助你將旋律作盡情的歌唱了。

我記得拉赫曼尼諾夫曾經針對樂句表達的問題，對我做過一個示範：他拿出一條橡皮筋，輕輕地拉，而後放手，讓它自然地反彈回去。下一次，則不斷地向外拉，直到橡皮筋超過它張力所能負荷的極限，結果它斷了。他解釋道：「在一首和諧而完整的音樂表達裏，任何一個音樂的線條都不應該被拉得太長，超過它應有的長度。」因此，在彈奏每個樂句的結尾時，身體和音樂必須同時做到一個自然的反應──呼吸，雖然我們不可過度與誇張地呼吸，但是絕不能沒有。呼吸使得我們帶領聆聽者在有準備的情況下進入一個樂句，也使得音樂的緊密度被完整且堅固地保持著。在某些樂段中，一連串的樂句進行，像過門般地帶著我們走入另一種新的情緒裏，這種過門的感覺，就像是通道上的一盞燈突然被打開──如蕭邦《F小調協奏曲》第二樂章的第21小節裏的E^b大和弦，經過它的指示，音樂走向了另外一個境界。

談到過門，我們需要討論一個很迫切的問題，那就是「漸弱」

的表達。因為某種原因，我們常在「漸弱」的樂段中減慢速度。事實上，「漸弱」只是單純地在樂句的音量上慢慢減少，與節奏上的變化沒有絲毫的關聯。如果在減弱音樂的同時放慢了速度，則這位彈奏者若不是初學鋼琴，便是一位拙劣的音樂家。蕭邦深深感到這個問題普遍存在於鋼琴彈奏者身上，因此他強烈地認為，練習時應該使用節拍器。

關於音樂中的「漸慢」，不論樂句是基於何種音量上，「漸慢」都必須是自然而且幾乎無法被察覺到。卡薩爾斯（Casals）曾將「漸慢」與汽車在紅燈前的暫停作比擬：「紅燈前，突然地剎車停下，你必定會向前衝，很可能還會撞破頭骨；如果你能慢慢地、緩緩地停下，則車內一切事物都還能在它們原來的位置上，你也可以完完整整地走出汽車。」因此，「漸慢」應是極盡溫和之可能，只有彈奏的人知道，他們在音樂的進行上動了一些手腳。

通常，我們彈奏過的曲目會跟隨著我們的成長日趨成熟。在我彈奏蕭邦《F小調協奏曲》第三章的第一主題時，我便深深地感覺自己在詮釋上的轉變。亨克（Huneker）曾經形容這個樂章是「馬厝卡舞曲的氣氛，非常高雅，充滿了純淨甜美的旋律」。

我第一次接觸這首樂曲是在十二歲的時候。那時，我用一種很直接的態度來彈奏它，氣氛是天真無邪的。數年後，我使這個樂句更為光亮圓滑，在快樂的氣氛中加入許多高貴典雅的色彩，因為我開始感覺到，這個樂章反映出當時瀰漫在蕭邦與他巴黎聽眾間的一種貴族氣息。這種感覺跟隨著我經歷了許多場音樂會，直到多年後的一天，我突然發現，我並不滿意其中一個音符的表達，這個不滿意使我整個改變了自己對這首樂曲的解釋。我開始使用較為戲劇性

的彈奏代替了原先歡樂的特質。這真是一種令人著迷的成長過程，在我的演奏生涯中，我經歷了無數類似的經驗。

當我們與一首樂曲一同成長時，總是不斷地想在詮釋上尋求更新的音色表現、更新的細節及意境。不論在過往的日子裏，我們是如何感受著這首樂曲，這些感受皆會隨著時光的更替，而變得半真實，那是再也無法重溫的舊夢了。

我從不在樂譜上做記號。因為我喜歡在每一次重新彈奏某首樂曲時，都有新鮮的感覺。一些小細節很可能在上一次演奏時，並未被注意到，或是未能完全理解它們的意義，而在這一次卻可以被發現，而給予整個樂句新的面貌及涵義。

創造本身就是賦予生命，而再創造亦應是生動、充滿活力的表現。像空中飄浮的白雲、微風裏晃動的枝葉，人們熟睡時，體內的器官及腺素依然是不停地在活動著，一旦它們靜止不動，便是我們死亡的時刻。一條小河停止流動，會形成一個沉滯的小池塘，而音樂的線條失去進行的方向時，音符也完全沒有存在的意義了。

絕大多數傑出的音樂作品都有一個完整的結構，在這個結構下，樂曲中每一個音符與細節都經過精心設計，它們在樂曲中有一定的位置。通常，一條長的樂句是由許多小樂句組合而成，而每一個小句子裏又存在著許多更小的元素。單獨看一個小句子與整體看一個大的樂句，在音樂的表現意義上是完全不同的。因此，當我們彈奏一首很長的作品時，應盡可能地將作品劃分為幾個大的段落，從大的方向來看存在於其間的每一個小細節，才能為它們找到最好、最正確的表達。

音樂的段落和文學一樣，在每個段落中，我們都可以用幾個字

或是幾個音符，將它們重要的意思扼要地講出來，每一個重點都是前一個重點的延續與後一個重點的前述。某些作品，如巴哈的《半音階與賦格曲》中的賦格與蕭邦的《E大調練習曲》（作品10-3），則從頭到尾是一個大的段落。音樂的走向就像大海中的潮水，許多細小的微波不斷匯集，形成一個巨大的浪潮，當它走到最高點之後，便掉落下來，變成許多滾動的小泡沫。

在一些比較精致、細小而溫馨的作品裏，存在著一些音量起伏較小，但仍是精心安排過的音樂線條。對於這類樂曲，我們必須以對待珍肴般的心情去看它們。要能找出樂曲的段落、高點與樂句的方向，並使每一個音的音色表達，都能合乎它在這精致的小曲中所應發出的聲音。例如一個sfz（加強）在舒伯特的華爾滋裏與在布拉姆斯的協奏曲裏，所發出的音色便迥然不同。

下面三個基本的程序，可以使我們在樂句中找到表達的重點：

1. 全神貫注地將音樂線條完整地彈出來，沒有絲毫間斷。
2. 決定樂句的氣氛，而後使樂句中每一個音符與細節都在這個氣氛的引導下被彈奏。
3. 找出樂句或段落中的最高點，使音樂在進行時有一個移動的方向。

一位鋼琴家除了能使音樂的進行有方向、有意義外，他的雙手還必須具備發出優美音色的能力，這個能力是他在初學音樂時，便需要被嚴格地要求的。凡是傑出的鍵盤音樂作曲家都十分強調，彈奏鋼琴時，要有好的音色品質。德布西對此曾經做了一個很概略的

要求：「彈奏我的音樂，每一個音都必須是美麗的。」蕭邦也十分堅持，鋼琴家應該盡可能地在最準確、最好的鋼琴上做練習，因為那將使我們的耳朵熟悉最優美的聲音。

因此，即使我們在音階的練習上，也應力求音色的優美。尤其是時刻都要謹記著：一位真正的鋼琴家，他的觸鍵是變化多端的，雙手調製的聲音色彩是無窮盡的。李斯特說過：「各種不同音色是一個音樂家的調色盤，他的雙手必須能完全主宰這些音樂，隨時應著我們內心的呼喚而發揮。」音樂的再創造裏，音色是最具有個人色彩，也是最能反映我們人格特性的因素。

在音樂的教學上，我總嘗試著要學生離開鋼琴，高唱他所彈奏的旋律。即使一個初學的小孩，正在練習他的第一首樂曲，也能藉著這個方式將他個人的特質展現於音樂中。剛開始唱的時候可能相當困難，此時教師便應把樂句的表達，清晰地用筆寫出來：那裏要唱得大聲，這裏要唱得柔和；那裏放一個突強，這裏加一點漸強或漸弱。一旦這個小孩經由模仿，在他的歌聲中做到了我們指引給他的音樂，他馬上便能從學習的障礙中解脫出來，而反映在他所彈奏的小曲子裏。經由這個方式，他領略了樂句中自然的起伏和呼吸，再將這種感覺轉送到他的雙手，則彈奏的音樂馬上就有了生命，雖然還很生澀。

雖然老師們總是一再地告誡學生，練習時一定要保持美的聲音——使用漸強或漸弱，仔細地聆聽，磨亮音色，力求均勻的音質——但是學生在學習的初期，雙手的調色盤裏一定是相當的貧乏，甚至只有一些原始粗糙的音色。所能表現的聲音不是很弱（pp），便是很強（ff）。就好像是一個年輕的畫家，只會使用

一些最基本的色彩。當他從經驗中得知，鋼琴家在彈奏強到更強（f→ff）的音量時，總能博得大眾的喝采，因此他在音量上的極致表現，往往從樂曲一開始時便爆發了。（摩里斯‧羅森塞爾曾經調侃地說：「任何時候你需要當眾表演，只要把鋼琴彈奏得又響亮又快速，準沒錯！」）

也許比較老練的人會提供意見給這位初學者，說他彈得過於用力、太粗暴。這句話很可能會馬上產生另一個極端的狀況，那就是音樂在即刻中轉到弱和極弱（p→pp）的音量中去了。因此，在鋼琴觸鍵及聲音的表達上，期望得到豐富的多變性，是需要經過一段時間的。

當我還是小孩時，有一次在柯爾托的課堂上彈奏蕭邦的夜曲，彈完後，他說：「你自己知道，這樣的音樂不是最好的。再彈一次，好像你是一位老師，而我是一個學生，你正為我示範這首樂曲的表達。」結果，他非常滿意我第二次彈奏的音樂。這堂課給予我一個非常重要的啟發，也是我日後運用「想像力的練習」於音樂表達上的源頭。

在音樂的表達上，通過「想像力的練習」，任何一位音樂初學者便能逐漸學到各種不同意義的觸鍵方式。「讓聲音聽起來高興一點」、「試著用較憂鬱而深沉的聲音來表達」，這些句子便是我在教學上用來喚起學生們想像力的辭彙，它們代替了「大聲一些」、「小聲一點」的方式。時常，我也用「溫暖一些的感覺」來代替「多使用一些手臂的力量」於較柔和的音色表達上。經由不同大小的手、不同力度的臂膀與不同的過往經驗，每一個人在傳達聲音的感覺上，都會運用各自的彈奏方式來表達他們心中所想像的音色。

　　除非我確定某一個學生在彈奏鋼琴時有很嚴重的緊張，需要特別方式的訓練，否則我都是讓他們自己尋求解決音色的彈法。就像少年的莫札特，曾在一個無法完全觸及的和弦上，使用了他的鼻子來幫忙一樣，人天生有解決困難的本能。

　　運用「想像力的練習」使學生們將所彈奏的音符與感覺連接在一起後，他們便不僅僅是彈奏音符而已，音樂已經慢慢地出現了。當一個很小的小孩彈奏他的第一首舞曲時，不論是嘉禾舞曲、小步舞曲或華爾滋，老師可以就他所彈奏的音樂，帶領他在屋子的中央跳舞，讓他的身體真正地感覺舞曲的律動；一旦他的身體有了音樂的律動感，再將這種感覺轉移到鋼琴的彈奏上，便極其容易了。這種經驗同先前用歌唱的方式來帶領音樂彈奏，其實是一樣的。

　　潛在於幼兒體內的想像力，很可能因為教師不懂啟發而被荒廢掉，因此教師的責任是非常重大的。而藉著身體感覺的啟發及許多細微表達的指引，學生在想像世界的潛力便可以無限制地被發展出來了。

第三章
培養均衡的彈奏的能力

在音樂的演奏裏創造出某種「氣氛」，且完整地持續著這種感覺，就是一個非常精致的創作過程。整個過程，就好似演奏者用雙手小心翼翼、精心的編織，織出一張五彩繽紛的大網，網住所有聆聽者的心，使人為之目眩神惑，醉於其中而不自知。在一場完整無失的演奏裏，如果缺少了音樂要傳達的「氣氛」，便只能算是一幅布滿了黑鍵與白鍵的跳動畫面。完整的音符或許能博得人們一些喝采，然而音符下的音樂卻永遠無法觸及人類溫暖的心靈深處，開啟人們想像世界的源頭。

當我們詮釋一首樂曲時，我們的處境就如同在一個極其廣大，又深不可測的世界中探尋，為許多大大小小的問題找答案。其中最大的問題，便是為這首樂曲找到最好、最適當的「氣氛」；並且通過個體的能力，使音樂意趣盎然、充滿活力，能將我們的選擇顯明地傳達給聆聽者。

音樂再創造的藝術裏，總是存在著內外的矛盾。外觀上，音樂的彈奏必須聽起來是新鮮的、不造作，幾乎像是即興一般。然而，如此隨心所欲的音樂表達，卻是經過長時間仔細推敲、不斷磨練，注重音樂中每一個音符、休止符的正確彈奏，不放棄樂譜上任何隱秘線條與音色的探索之後，所獲得的能力。

流暢的詮釋源自嚴格的練習

由於每一首傑出的音樂作品，都必定有其完美的結構和內容，因此演奏者除了需要完整地掌握樂曲的結構外，還必須在內容上加入個人的情感及抑揚頓挫，強調我們認為是重要的音符與細節。

雖然，我們設計自我的音樂詮釋，但是，我們並非在每一次的彈奏中，都以同樣的方式來表達。在不同的時間裏，我們依然有絕對的自由，可以敏感地隨著內心的感受去表達音樂，而「嚴格的練習」便是使我們佇立於這浩瀚的表達領域中，能自信且自在地舒展情感的唯一保證。

在音樂中，節奏是每一首樂曲流動的脈搏，速度則是它的步伐。正確的節奏感可由勤奮的練習中得到，但是速度卻完全決定於個人，是十分任意的。樂譜上，作曲家使用的速度術語，諸如Largo緩板（意指寬廣的感覺）、Andante行板（散步的感覺）、Vivace活潑的快板（很活潑的心情）、Allegro快板（快樂的心情）、Presto急板（急速的感覺）、Grave極緩板（神聖、莊嚴的情緒）……等，只能提示我們，樂曲欲傳達的「氣氛」，而不是告訴演奏者，實際動作的快慢和確實的速度。同一首樂曲，由不同的演奏者彈奏，速度必定是相異的。即使在我們自己的手中，音樂的速度也常常因時因地而不盡相同。事實上，由於樂器的更易，為了完美我們的演奏，使每一部鋼琴唱出最完美的聲音和發出最大的音效，彈奏時在速度上發生些微的差異，亦是難免的。

一首急板的樂曲，在沒有經驗的學生手中，聽起來可能是相當急切且不穩定的。因為他總是盡他最大的能力在「快」的上面努力，而一切努力都只顯示了他的著急。但是當一位藝術家以同樣的速度彈奏這首樂曲時，聽起來卻是較為緩慢的，因為藝術家在手指與聲音上完美的控制力，使音樂在急速中，仍能保持沉穩安定。因此，速度在音樂的彈奏上，雖然是一個十分具有個人色彩的因素，但是為了穩定不慌亂，我總是建議音樂家終其一生使用節拍器於練

習上。

節拍器是練習必備的工具

　　節拍器是我每日練習時必定使用的工具，即使是我在旅行演奏的時候，也一定帶著它。練習中使用它，可以使我雙手保持安定的訓練，在鍵盤上有絕對的控制能力，不因鋼琴的變動，而有失常的表現。電動的節拍器是最理想的一種節拍器，因為在速度的變化上，它們始終保持著正確性和規律性。我在練習一首樂曲時，總是先從很慢的速度——節拍器上的60——開始練習，然後62—64—66等，一點一點地快起來。掌握好了之後，我再從60開始，63—66—69等，以「3」的進度練習。熟練之後，以「4」的進度60—64—68—72練習，再以「5」的進度60—65—70—75—80來練習。這種練習的方式，使我在彈奏速度上，達到極肯定且平均的控制。

　　音樂的均衡度（proportion）和音樂的結構（architecture）是一體的兩面。在音樂的表達上做到均衡的掌握，對一位鋼琴家而言，是最困難的事，也是最基本的要求。當我們希望在所彈奏的樂曲上達到理想的均衡之前，我們必須先在速度、節奏、音量、氣氛等各種因素上，作各種精密的探究。因為，唯有在了解了什麼樣的速度是太快或是太慢之後，我們才能抓住真正屬於這首樂曲的速度；唯有感覺了何種音量是太強烈或是太軟弱之後，我們才能在音量上做到最恰當且均衡的表現。我們可以嘗試著做各種形態的表達方式，誇張的或是保守的，也可以在各細節裏做不同的試驗。經過不斷的探測之後，音樂的氣氛才能慢慢地在手中成形，而在鋼琴上畫出我

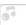
們內心所嚮往的一幅畫。

耳朵的重要性

在樂曲氣氛的醞釀裏，鋼琴家第一步必須能夠先掌握住，適合不同音樂氣氛的「技巧」；就好像我們在不同的氣候中穿著不同的衣服一般，相異的氣氛需要以相異的技巧來表現。柯爾托總是建議學生，在輕快的樂段中，使用幾乎是斷奏的指尖觸鍵方式（半斷音）來彈奏，而在緩慢、優美吟唱的樂句裏，使用平坦且多肉的指腹來觸鍵。鋼琴家們依靠耳朵的指引，可以在觸鍵上做出千種變化的音色。

舒曼感覺到「耳朵」的啟發與訓練對音樂的學習者來說是首要的事，因此在他的《給年輕音樂家的規則與箴言》中，便提醒年輕的音樂家們應盡量地打開耳朵，注意周遭一切細微的響聲，像門鈴聲、玻璃窗震動聲，或鳥兒歌唱……等。在傾聽中，同時發掘這些聲音的高低和旋律的走向。耳朵一旦對周遭環境的聲音產生了高度的敏感性，便有助於我們在不同的場合裏、不同的鋼琴上，彈奏出最恰當的音色與音量了。

蕭邦在他成長的年代裏，曾經彈奏過無以數計的莫札特與巴哈的作品，目的是使指尖具有極敏銳的觸鍵能力。莫札特的奏鳴曲，對鋼琴家發展弱→中弱→中強→強這些音域的控制力有很大的助益。而巴哈的鍵盤音樂——特別是賦格，則要求手與腦有絕對完善的配合。

手指必須在同一時間內，能獨立、清晰且富有表情地彈奏出多

聲部的音樂線條。因此,我總是建議學習者,每日至少要花一個小時在巴哈的作品上下工夫。長時間在複音音樂上的思考與磨練,對我們彈奏任何一個時代的作品,都是很有幫助的。另外,史卡拉第(Scarlatti)的奏鳴曲在訓練輕爽有力的觸鍵上也是很理想的作品。在我還幼小的時候,每當我從十天的假期,回到鋼琴的練習上時,拉赫曼尼諾夫總要我在三個星期內,只彈奏史卡拉第的奏鳴曲。他認為我一旦在這些音樂上,彈奏出清脆富彈性的音色時,就表示我已恢復了以往敏銳的觸鍵能力,他稱這樣的練習為手指技巧訓練上「清涼的冷水浴」。

李斯特的一套練琴方法

李斯特有一套獨特的鋼琴練習方法,是很值得一提的。這一套方法,使他的觸鍵強而有力,在鋼琴彈奏的技巧上有極大的突破,而為他建立了「現代鋼琴演奏之父」(Father of modern pianism)的聲名。

那時,他還未滿二十歲,獨自住在巴黎。一天,聽到了帕格尼尼那異常卓越的演奏,在驚嚇讚歎之餘,他對自己發誓:一定要在鍵盤上,彈奏出那位小提琴家在四條弦上所創造的感人聲響和華麗技巧。他發明了一套練琴的方式,並強迫自己每日六小時,在鋼琴上做著嚴格而殘酷的練習。

在每日六小時的練習中,光是音階與琶音練習就已佔了兩小時。他在每一個音符上,提起他的雙手,然後以最大的力氣向下將手指插入琴鍵裏。他也以此種方式彈奏和弦,目的是使手指堅固有

力又柔順,能絕對地服從。他不斷地在單音、八度音及和弦上做著重複的練習,使肌肉能慢慢地鞏固起來,並產生控制力。練習震音時,則非常注意其他三隻手指是絕對放鬆地放在琴鍵上。

他十分注意他的坐姿,身體筆直地坐著,頭絕不向前低下而微微向後。在彈奏中非常小心地不讓手臂和肩膀有緊張的現象產生。

開始練習一首新的樂曲時,李斯特總是以很慢的速度,分五個步驟來研究樂譜。第一次看譜時,仔細地看清楚每一個音符確實的位置;第二次則分辨音符的時值;第三次,分析樂句的音色,由不同的音色來表達情感上細微的變化;第四次,仔細地分析高低譜表內所有的聲部,除了明顯的主題之外,他總希望能再找出一些可以醒目加強的細小旋律和線條;在最後的步驟中,他決定他要的速度。結束這五個步驟的看譜後,他開始在琴鍵上練習。

他不斷地從音樂的彈奏裏,分析自己情緒上的反應。每當一段激烈的樂段過去後,他便思考,應以何種方式,自然地延續熱情過後鬆弛的感覺:是冷淡的情緒?抑或是疲累的感受?他非常堅持鋼琴家必須絕對地投入音樂的彈奏,因為唯有如此,才會有真正屬於個人的詮釋產生。而在絕對投入之前,鋼琴家的雙手必須在鍵盤上已有完全控制琴鍵的能力。正如他的老師卡爾·徹爾尼過去不斷在他耳旁提醒的話:「絕對不要讓你那不聽使喚的雙手,阻礙了你藝術家般的詮釋。」

從最慢的速度開始練習新曲

開始練習新的樂曲時,我總是盡量地放慢速度。在節拍器上找

尋一個能使手指舒適而正確地彈奏出每一音符的速度，在這個速度上不斷地練習，直到我真切地感覺，手指在鍵盤上已有完整自主的控制力後，才稍稍加快。在速度的改變上，我是採取一點一點漸近的。因為如果一下子跑得太快，就好像勉強一個嬰兒，在肌肉和骨骼還未發展堅固時便要走路一般，不僅無法增進任何彈奏的能力，反而危害了我們在表現一首樂曲時，所應具備的均衡控制力。

由過去我在平穩中所建立的演奏曲目裏，我發現，只要我們在每一首樂曲上都下過一番紮實的工夫，運用一些方法克服存在於其中的艱難音符，則任何一首樂曲對我們而言，都是有價值的，都能使我們茁壯。先前我所提到的慢速度練習，便是解決所有困難樂段的最佳練習法。但是在運用這個方法之前，我們必須戰勝的是「心理上的障礙」。因為接納一個新的練習方式，下意識裏我們總是會出現反抗情緒，所以第一步必須撫慰我們的「心」，誘導它，使它相信，使用節拍器做慢速度的練習，是很容易做到，同時也能有效地解決我們所遭遇的一切困難。一旦經過此種方式學得一首樂曲後，音符便能深刻地藏於我們的記憶裏，不論將來我們想以何種快速度彈奏它，如何頻繁地演奏它，都能得心應手。

練習的過程裏，初步的速度（極慢）必須被控制得完整自如後，才能慢慢加快。我通常都是以節拍器上「2」的間隔逐步加快，因為速度在「2」上面的變化極為細微，你的手和腦很難察覺到這之間的差異，因此不容易造成緊張。當速度到達一個我無法再正確、完整且舒適地彈奏時，我才停止，不再前進。

在下一個練習的時段裏，我會回到原先最慢的速度上，再以「2」的單位慢慢地練習加快，這一次掌握得可能較上一次圓熟多

了。如果進行順利，感覺十分自由自在，我便重新以「3」的間隔繼續練習。我會很小心地不讓手指感覺緊張。如果進行至一個讓我覺得緊張的速度時，必定馬上停止，不再繼續加快。這樣的練習，不需要勉強我們手指和手臂的肌肉，而能由一天一天的磨練逐漸自然地柔軟靈巧起來；在一陣子集中的練習後，我們甚至還能毫不費力地，以超過樂曲所需要的速度來彈奏。不過，無論我能以多麼快的速度彈奏一首樂曲，在每日開始的練習時間裏，我一定從最緩慢的速度練起，而且絕不以「5」的進度加快；因為速度進得太快，容易使肌肉緊張，動搖了我們好不容易才建立起來的堅固控制力。

上述的練習方式是十分冗長而且單調的，但是從我演奏的經驗來看，這所有耗費的時光都是一筆極有意義的投資。這是偶然間我發現我從拉赫曼尼諾夫身上學到的練習訣竅，他認為這個方法是一位鋼琴家求得堅強有力手指的唯一途徑。

有時候，我也會像其他鋼琴家一般，碰到極端困難、無法克服的樂段。這時，我便將這首曲子放到一邊，不去理它，經過一段時間後，再重振精神，將它拾回練習。我往往十分驚訝地發現，那些我曾下過工夫的樂曲竟然結出了果實。突然間，一切問題都變得容易多了，我的彈奏亦較以往肯定且正確，好像它們在暗地裏已默默地成長了一般。

節拍器的訓練可以建立自然反應的律動感

在我學習的過程裏，老師們時常灌輸給我一個很重要的觀念，那就是：在練習時使用節拍器，最終極的目標，是建立我們本身具

有自然反應的律動感。如果在每日的練習上使用它,則我們所付出的辛勞便能開出最美麗的花朵。它不僅使我們節奏穩定,在訓練手指的移動、八度音的彈奏、大跳音程,甚至背譜上都是有效的。因為,節拍器能使我們的頭腦從數拍子的顧慮中解脫出來,完全專心於音樂的練習上。

由於我本身是一個非常緩慢的背譜者,所以長期以來試驗過無數背譜的方法,但是沒有一種方法比用「慢速度背譜」更有效了。以節拍器上各種速度背譜,迫使我們在不同的速度裏重複清晰地聽到每一樂段的音符,音樂裏各個細節便穩固地存於我們的腦中,慢慢地,我們可以開始不依靠樂譜的提示而彈奏。經過了由慢而快、從頭到尾、一遍又一遍去蕪存精的練習後,我們的頭腦和雙手便在不知不覺中吸收滋長了每一首樂曲。

面臨極複雜艱難的樂段時,我便在每一個慢的速度上,以三種不同的方式練習:

（1）右手以強音,左手以弱音配合練習。
（2）左手以強音,右手以弱音配合練習。
（3）雙手以適當而均衡的音量彈奏。

在每個艱難的樂段上耐心地做上述的訓練,則幾乎任何問題都能迎刃而解。

當樂曲可以輕快起來時,我總是將練習的速度目標,訂得較真實演奏的速度高出許多。因為在舞臺上,我從不以自己能力的極限來表達一首樂曲,總要保留一些力氣,以較輕鬆的速度來彈奏。再

一次，這樣的觀念是來自拉赫曼尼諾夫的箴言：「如果你要一匹馬在一公里的競賽中贏得冠軍，你必須在平時，訓練它有跑一公里半的體力。」

　　雖然在上述的練習裏，我們是那麼看重節拍器，但是節拍器的重要性，僅僅是我們在某個練習階段上，一個「最佳的工具」。它最大的意義亦止於此。雖然它幫助我們克服了許多艱難技巧及完整彈奏上的障礙，並測知我們在每一首樂曲上所能達到的速度極限，但是在這一切都圓滿做到後，我們必須學習從節拍器的訓練裏超越出來。就好像幼蟲經過了蛹的成長時期後，必須破繭而出，才能成為一隻真正會飛舞的蝴蝶。

　　鋼琴家欲在琴鍵上飛舞，有三個要點必須做到：除了先前所說的，運用節拍器慢速度的訓練去克服所有技巧上的障礙，進而除掉對節拍器的依賴外，第三點便是需要訓練雙手能自由肯定地出入琴鍵。這種放鬆觸鍵的能力，與我們是否能彈奏出優美的音樂有相當大的關係。常見學習者因為害怕遺漏音符或是失去彈奏的位置，一雙手便始終黏在琴鍵上，不敢有片刻的離開。這種情況下彈奏出來的音色便流於單調，聲音聽起來也如同他們的心情一般，是那麼的放不開。

訓練放鬆彈琴的四個曲目

　　訓練雙手自由出入琴鍵，可以在下面所建議的樂曲上做練習：

　　巴哈，《二聲部創意曲第八首，F大調》

蕭邦，《三首埃科賽斯舞曲》（Trois Écossaises）

布拉姆斯，《第一號匈牙利舞曲》

德布西，《前奏曲：交替的三度》（Les Tierces Alternées）

這些都是我從許多同等優秀的作品中信手拈來的。它們的難度適中，並有各類觸鍵的要求，如果能完善放鬆地彈奏它們，則基本的觸鍵能力便能有所精進。

雙手放鬆自由彈奏的理想，並非我們希望如此便能做到的，還得通過練習才行。先誇張地做出放鬆的動作，使之成為習慣後，再慢慢地達到理想。如果你需要視覺上的提醒，可以在每一個樂句的句首處畫一個向下的箭頭，而在句尾處畫一個向上的箭頭。向下的箭頭提醒我們：「觸鍵時，不只是指尖壓下琴鍵發聲，更是運用手臂掉下的自然力量，讓指尖發出優美的音色。」向上的箭頭表示：「提起手腕，讓手放鬆地離鍵，離開至琴鍵上方一吋的高度。」

圖一

（見圖一）當我們以慢速度練習一首樂曲時，所有斷音Staccato（除了指尖斷音外）及休止符的地方，都必須誇張地做到上述的動作。如果這些動作變成了一種觸鍵的習慣，則逐漸地，你的音樂便不

再只深存於鋼琴的內部；你的手、你的聲音、你的音樂觀，都將自由地釋放出來，你的歌唱亦將飛翔於鋼琴之外。

「放鬆」對於鋼琴家是如此重要，但是要求一位初學者做到放鬆地彈奏，卻是極端艱難的事。鋼琴是那麼複雜的一件樂器，它本身便是一個小型的樂團。坐在構造如此精密龐大的樂器前，初學者總是企圖牢牢地緊靠著它，抓住它，不敢稍稍鬆懈，以期得到一些安全感，同時還使出最大的力氣去敲擊它。但是鋼琴，這個敏感的樂器，卻還擊回來，以它粗暴的響聲，不平均、支離破碎的音符，一再地打擊彈奏者的信心，反映出他們不足的經驗——好像一位聲樂歌唱者或弦樂演奏者，由他們無法平穩控制的震音，可以聽出他們在音樂素養上的優劣。

因此，一位鋼琴彈奏者必須知道如何通過練習，使鋼琴發出最優美的音色，使鋼琴成為他的好友或知己，是他表達內心話語最好的媒介。

第四章

練習的秘訣

　　利歐波德・古多夫斯基[注一]曾經針對「富於技巧性的」與「機械化的」鋼琴彈奏，在定義上做過很好的區分。他說：「彈奏鋼琴時，控制良好的速度，具有快速靈巧的運指能力，或是能發出光亮的八度音等，都是屬於機械化鋼琴彈奏的範疇。這其中每一項能力都是獨立的，當彈奏者只具有其中任何一項能力，都算是機械化的彈奏。而『富於技巧性的』彈奏，卻是彈奏者具備了上述一切能力的總和。不僅手指能完整地控制鍵盤，還能發出優美的音色；不但能敏銳地使用踏板，還具有安全又自信的背譜能力。」

　　身為一位演奏者，我們必須將鋼琴視為我們身體的一部分，是具體講述內心音樂思緒的延伸體。鋼琴，這個複雜的樂器，並沒有將榮耀它的權力給予作曲家，而留給了所有彈奏它的人。因此，樂器本身並不應該是人們評論的焦點，彈奏者如何經由他的身體使鋼琴說出迷人的話語，才是最重要的關鍵。但是，要在大眾面前盡情彈奏，對每一位演奏者而言，都不是一件容易的事。他必須先對自己控制鋼琴的能力充滿了自信，才有可能達到這個目標。鋼琴家就如同一位滑雪家，在不能夠完美地控制腳下那兩塊木條之前，是絕對無法期望在比賽中贏得任何勝利的；鋼琴家也好像是一位演員，他必須完全沉浸於每一個他所飾演的角色，所刻畫出來的人物才能全然使人信服。而一位演奏家，唯有在忘卻了鋼琴彈奏上的困難，能完全得心應手地控制它之後，才會有美好的音樂產生。因此完整控制鋼琴的技巧，是任何一位成功的鋼琴演奏家必須先具備的條件與修養，那是他們爬向高處時，最低的一層階梯——是最初的，亦是最基本的要求。

如何得到必要的技巧

在我們彈奏的樂曲裏，幾乎有四分之三的曲子都存在著相當困難且棘手的樂段，這些樂段不是我們平時練習一些音階或琶音就能順利解決的。在那些可怕的音符上，我們總是結結巴巴、跌跌撞撞的，即使花費了很大的心力，讓那些樂段不至於顯得很混亂，但是它們仍然會影響我們在一整首樂曲上的表現。因為我們幾乎已將所有的心思都放在這些片段的彈奏中，忽略了樂曲中其他的部分，因而無法專心於一首樂曲的完整性。

有許多關於技巧性的練習教本，如徹爾尼、哈農、皮屈納……等所寫的練習曲，都是為了預先訓練我們的手指，使之能克服在其他樂曲中可能遇到的困難。但是，這所有的練習曲，只能解決一部分問題。因為當我們熟練一首練習曲之後，我們僅僅熟知某一特定練習曲的音符，並不是任何一首樂曲中困難樂段裏的音符。因此，當我們遇到障礙時，唯一的解決方法，就是先將樂曲裏那些不易克服的樂段，一段一段地挑出來，使它們都變成一首首短小的練習曲，運用一些方法去磨練，待完全征服它們後，再放回原曲中做整體的練習。

下面便是時常出現於樂曲裏的困難樂段：

1. 需要手指急速活動的裝飾奏
2. 比較短小的技巧性片段
3. 連續六度、八度的彈奏
4. 跳躍的和弦
5. 重複的音符

6. 裝飾音

7. 長震音

8. 節奏性很強的裝飾奏

9. 複節奏

10. 不易彈奏的指法

11. 困難的踏板

「變換重音」的練習方式

彈奏蕭邦E大調夜曲，可以先將最後裝飾奏裏那一大段快速的音符挑出來，做單獨的練習。運用「變換重音」（Shifting Accents）的方式，以節拍器上很慢的速度開始練，再逐步將速度加快，這是上一章我曾經提及的練習方法。「變換重音」的詳細練習方式，說明如下：

（a）—...—...—...—...

（b）.—...—...—...—..

（c）..—...—...—...—.

（d）...—...—...—...—

這一套簡單的規則，適用於任何節奏與各種手指運作的樂段。例如：當我們練習貝多芬奏鳴曲第31-2號最後一個樂章時，便可以運用六音一組的「變換重音」來練習整個樂章；在巴哈《D小調前奏曲》（第一冊）上，即以三音一組的方式練習；在舒伯特《F小調

瞬間音樂》比較困難的三度音進行上，可以以上述的方式，很慢、
很小心地將琴鍵按到最底處，同時將這一段三度音進行在各個調上
做練習，如譜例1。經過這樣的訓練後，不需要多久你就會感覺到，
原本極困難的樂段，已經不再對我們構成威脅。逐漸地，我們便能
將注意力集中於表達整首樂曲的完整性上了。

譜例1

跳躍的雙手

在許多彈奏技巧的問題中，我們還會遇到另外一些問題。以
舒曼《蝴蝶組曲》的第11段「波蘭舞曲」為例，這首樂曲要求雙手
能真正地在琴鍵上跳躍，才能將樂曲的精神完全顯現出來。因此必
須訓練我們的雙手，能快速地深入琴鍵亦能快速地遠離琴鍵。練習
時，以正確的動作藉著節拍器的幫助，在慢的速度及各個調上做練
習（譜例2），而後保持著正確的動作，慢慢加快至我們必須達到的
速度。

譜例2

一旦在一首樂曲中得到了這種跳躍的彈奏能力，我們便能將此種練習的方式，應用於許多具有相同要求的樂曲中。例如：李斯特第六首《匈牙利狂想曲》裏的八度音，貝多芬奏鳴曲《華德斯坦》最後樂章中一連串奔馳的八度音，以及蕭邦《降 B 小調奏鳴曲》第二樂章的開始處。

八度的模型

當我們在彈奏一連串八度音的「斷奏」時（以孟德爾頌《G小調鋼琴協奏曲》開始的八度音進行為例），最好將手鞏固起來，形成一個「八度的模型」（我這麼稱呼它）——就是永遠保持一個形狀，雙手中間的手指向內彎曲，使手掌中空，手指不會妨礙八度音的彈奏，而大拇指與小指則堅固有力地向下觸鍵，手形如圖一。圖二則為八度的模型離開琴鍵時的姿勢。

如果在八度音的斷奏裏，我們持續保持著這種手形，則不論在鍵盤上任何一個部位，便都能發出乾淨且紮實的音響了。但是欲培養出上述方式的彈奏手形與習慣，我們必須先在各個大小調的八度音階上做一些練習，運用節拍器慢速到快速地進行，使一切動作成為習慣。經過一些時日的訓練，雙手對上述的彈奏方式有了穩固且深刻的感覺之後，再回到原先我們所練的協奏曲上。

上面所提及的堅固手形的觀念，適用於任何音程（六度、三度……）的快速斷奏上。舉一些例子，如：聖桑《G小調鋼琴協奏曲》最後樂章的六度音階進行，蕭邦波蘭舞曲《英雄》（作品53號）裏左手一長串八度的進行，還有李斯特第六號《匈牙利舞曲》

中右手的八度進行。
這些樂段都要求我們
的雙手有非常良好的
持久力，所以在練習
時，要非常小心地以
慢速度重複地練著。
在每個速度上反覆練
習四次，不要中斷，
然後再一點一點加
快，不能著急。因為
只有這樣的練習，才
能使我們的雙手建立
起一種鋼琴家必須具
備的力度以及持久
力。也許在練習的過
程中，你會感到身體
上有過度的勞累及痛
楚，那麼，學習在

圖一

圖二

這種時刻中多忍耐。待長時間地練習過後，你將會驚訝且歡欣地發
現，雙手竟然已經有了驚人的能力與耐力，能夠在那些十分困難的
六度與八度進行中，快速且完美地彈奏著。而跟隨著這完美掌握琴
鍵的知識及能力而來的，便是你體認到先前的一切努力，都極具價
值。

琴鍵上的大跳

某些樂曲中，音符間有極大距離的跳動，要求我們的手能準確地從琴鍵的一端快速地跳到另一端，這時我們便需要依賴眼睛的幫助。練習時，節拍器的慢速度依然是必要的，眼睛不要只注視鍵盤的中央，必須讓眼光凝聚在你將要彈奏的琴鍵上。有時候左右手同時都有大跳（例如在蕭邦《降B小調奏鳴曲》第二樂章最後充滿華麗色彩的和弦大跳動），這個時候我們首先要以上述的練習方式，分手練習每一組跳動的和弦，然後再合手練習。當雙手都大跳的時候，你的眼睛無法同時看著琴鍵的兩邊，因此只能選擇你較害怕的一邊來注視。如果你平日習慣用右手，則眼睛看著你的左手；如果平日習慣用左手，則眼睛看著你的右手。

一次最好只練習兩個大跳，來來回回地用慢速度做練習，直到這兩個大跳在你的手中能連續十次都準確地落在音符上，才可以繼續下面兩個跳躍的和弦。如果經過上述的練習後，你的手依然有問題，那就需要以「次極技術開拓練習」來磨練了（參考第78頁的說明）。初次接觸這一類極度困難的樂段時，是需要花費許多時間、努力及耐力才能將之克服的。但是，只要有了一次克服困難的經驗，熟悉了練習的過程，則日後我們要重新練習這首樂曲，或是彈奏其他樂曲中類似的樂段，便能一次比一次輕鬆，所花的時間也一次比一次減少了。

重複音的練習

在蕭邦《第一號華麗圓舞曲》中，他使用了一些快速的重複音於樂句的表達上。遇到這一類樂曲，我總是建議學生運用換指的方式來彈奏那些快速重複的音符。因為依賴我們手指頭的快速彈奏，總是比依靠琴槌的反應要來得穩當。在著手練習之前，可以先合上琴蓋，試著用不同的手指在琴蓋上敲擊，注意敲擊時力度是否平均、強音是否能放鬆地被凸顯出來。等到手指在木條上，真實地感覺到這些重複音符的節奏後，再將之轉移到琴鍵上，這時你會發現一切都簡單多了。

下面是平日練習重複音可以使用的方法：

譜例3

裝飾音的練習

樂曲裏的裝飾音，不論是漣音、倚音、雙倚音，或是迴音、震音……一旦出現在樂譜上時，我總是將它們一一挑出來，在每一個半音上，以特定的裝飾音型各練習四次。從C大調到降D大調再到D大調等，不斷地在十二個半音上面，上上下下地練習著。練習漣音

時，我則運用各種可能的指法：132，232，243，343，354，454，

分手及雙手練習。經過這樣的訓練後，手部的肌肉便能慢慢生出一

種能力，輕易地掌握各種類型的漣音彈奏。

　　同樣，練習震音也可以使用各類指法，如：13，23，24，34，

35，45在十二個半音上做上行下行的練習（如譜例4）。

　　開始練習時，「平均穩定」地彈奏遠比「快速度」地彈奏來得

重要。手腕要盡量保持放鬆，以節拍器上慢速度，四個音符打一下

的方式，從速度80開始練習，而後慢慢加快。我不太贊成使用兩組

不同的手指來彈奏震音（如：1323），因為這樣的指法，需要花費

太多的精神去注意指法的正確性，是很不必要的。

　　下面是訓練震音彈奏的方法：

譜例4

繼續

　　還有另外一種方法可以用來練習震音，那就是譜例5所示的：將最低的長音符按下後便按著不動，上面的小音符則運用手臂的力，將手指拉下觸鍵。手臂的動作有如一把木槌，它必須先抬高一些（長音不動），才能夠向下帶領指尖按鍵。這種動作使得手臂呈現出一種自由迴轉的能力，而此能力便是彈奏放鬆輕巧的震音所必須具備的重要基礎。

譜例5

　　譜例5的練習必須運用各種不同的指法（13，23，24，34，35，45）在所有的半音上做練習，才能發生大的效用。練習時，節拍器每打一下，彈奏四個音，每日都從慢速度開始，做一步一步逐漸加快的練習。如果上述的方式熟練後，則可將音符倒過來，將D音視為長音，而C音視為短音，互換手指做練習。

華麗裝飾奏上的練習方式

　　在某些非常冗長而華麗的裝飾奏裏，常可見到這樣的情況：我

們的一隻手極為忙碌地在琴鍵上活動著，而另一隻手卻只是彈奏著一些保持節奏的音符。每遇到這類充滿了小音符的樂段，我便盡可能地將這些音符按照節拍做平均的分配。開始練習時，在每個雙手一起彈奏的拍子上，彈奏一個誇張的重音，直到我能自然地感覺音符的律動後，才將重音去掉。蕭邦前奏曲作品28的第18首是一個很好的例子。同樣的練習方式也可以應用在協奏曲的練習上，譬如當我們彈奏蕭邦第二號及李斯特第一號鋼琴協奏曲的慢板樂章時，樂團是處於伴奏的地位，而鋼琴的主奏卻有一長串需要吟唱的音符。這時主奏者與指揮便可以在某些音符上建立一種想像的、能相互配合的重音；一直到他們合作過許多次，雙方都產生自然的默契後，這些在練習之初相互配合的「點」，便不再有存在的必要了。

複節奏的訓練

雙手要同時掌握住兩種不同節奏形態的音樂，是鋼琴彈奏者所遭遇到的另一個很困難的問題。事實上，解決這些複節奏問題的道理與方法卻是非常簡單的。只是在練習上，需要彈奏者多花費一點時間與心思，才能圓滿地做好。

訓練二對三或三對四最好的方法，是先遠離鋼琴，在桌子上用手指敲打二對三或三對四的節奏。先讓兩手去感覺，在不同節奏下相對的關係，我稱這樣的練習為「複節奏的手部訓練」。做二對三練習的同時，口中大聲地數著1、2和3。

二對三的手部訓練

大聲地以「慢－快－快－慢」的方式念「1－2－和－3」。如果右手是三下，左手是兩下，則數「1」的時候雙手一起敲打桌面，數「2」的時候只有右手敲，念「和」的時候是左手敲，數「3」的時候又回到右手，反之亦然。

　　右手：－ － －　　　　－ － －

　　　數：1　2和3　　　　1　2和3

　　左手：　－ 　－　　　　　－ 　－

等雙手在上述節奏上的反應自然後再回到琴鍵上做下列的練習。

二對三的鍵盤訓練

譜例6：右手是三，左手是二。以此方式在每個半音上做練習。

譜例7：右手是二，左手是三。以此方式在每個半音上做練習。

三對四的手部訓練

在三對四的練習上，這裏有一個非常有效的方法，那就是運用下面一個句子的旋律──「經過這金色奶油」來幫助我們練習三對四。由於這個句子的音節，本身含有一種自然的三對四的韻律，因此當我們雙手在練習三對四時，一邊念著這個句子，便可以幫助我們輕鬆又順利地領略三對四的節奏。

練習這個複節奏，可以先從「金色」的音節開始，這兩個字我們是以慢的速度來念。其次再加入「奶油」，這兩個字我們是以快的速度來念。而後再加入其他的音節，如下圖所示[注二]：


 左手 右手
 金—色
 （慢速）

 左手—右手 左手—右手
 金—色 奶—油
 （慢速） （快速）

 右手 左手 右手 左手 右手
 這 金—色 奶—油
 （快速） （慢速） （快速）

 右手
 左手 右手 左手 右手 左手 右手
 經過 這 金—色 奶—油
 （慢速） （快速） （慢速） （快速）


　　以上是右手打四、左手打三的節奏。經過上述的練習後，我們
可以回到琴鍵上做實際的手指訓練。

三對四的鍵盤訓練

　　譜例8：右手是三，左手是四。以此方式在每半個音上做練習。

　　譜例9：右手是四，左手是三。以此方式在每半個音上做練習。

　　如果加上先前我們念的句子，彈奏時如下：

　　譜例10：

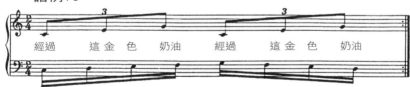

　　譜例11：

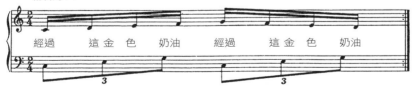

指法的設計

　　彈奏鍵盤樂器所使用的指法，在C.P.E. 巴哈的手中向前邁進了很大的一步。因為在他的著作《論鍵盤樂器演奏之藝術》中，曾經建議彈奏鍵盤樂器時，可以使用雙手的每一根手指：1234512345……等，以代替保守的121212移動的指法。這種建議在當時指法的運作上，是一個很大的突破與解放。今天，我們可以任意地運用我們的十個手指，但卻很難給每一類進行的音符，訂下一個絕對的規則。因為適合小手使用的指法，並不一定適用於大手的彈奏者。以我個人而言，我建議在相似音型的模進上，採用同一種指法。如此，便能使我們的手在彈奏這些相似音符時，保持一定的手形，不需要將手的位置換來換去。一個極佳的例子是巴哈《C小調前奏曲》（《平均律》第一冊），從第28小節開始，右手要連續八次彈奏具有同樣形式的音符（每一組有八個音符），此時不要理會音符是在白鍵還是黑鍵上面，我們都可以使用相同的指法：32343231。左手也是一樣，可以採用一致的指法：23212324。以上述方式使用於指法的設計上，可以避免一些無意識下出現的突強音，同時在音符的記憶上，也是極為簡便的。

　　任何情況下，指法都應該針對「音樂線條的連貫性」做好的設計，雖然這些指法設計有的時候並不容易被彈奏。例如下面這一長串指法：

54 45 4543 4343 4535 4543 4343 2343 4534 | 5

32 12 1221 2121 2312 1221 2121　121 2312 | 3

使用上述指法於聖桑《第二號協奏曲》第一樂章的Un poco animato這個樂段的第二小節，便可以收到非常理想的效果，否則，這一段音樂便會難以克服。

因此，在一些詰屈聱牙、非常彆扭的樂段上，我們應該嘗試著試驗各類指法，以期能奏出連貫的音樂線條。因為，從來就沒有人規定過，大拇指不可以放在黑鍵上，或是右手在彈奏上行的音階時（左手在下行的音階），3指與4指不能跟在5指的後面彈奏（534）。在蕭邦的六度練習曲最後一小節中，我們便發現以倒退的半音階指法（5345……）配合著大拇指的斷奏，能使這個難以連接的線條被圓滑地彈奏出來。

下面還有一些關於指法的例子：在蕭邦第六首前奏曲中，左手有非常美的旋律需要一口氣唱出，此時可以使用54321的指法，當這旋律下行時，同樣也可以運用反向的指法12345來彈奏。在他的第三首前奏曲中，最後結束時的三個四分音符裏，我們可以使用如下的指法：

右手　2341 2341 2345 4
左手　4321 4321 4321 2

注意：右手和左手的大拇指是可以在一起彈奏的，這使我們省掉許多不必花費的精神於指法的記憶上。

在圓滑的和弦進行中，我們雖然無法使所有音符都連接在一起，但是必須想盡辦法，運用手指讓主旋律上的音符密接。其他聲

部的音符，則以較不露痕跡的方式移動。永遠不要把圓滑彈奏和弦的責任交給你的腳，依賴著踏板。應該訓練你的雙手具有圓滑彈奏的能力，因為這是它們的責任（貝多芬奏鳴曲《悲愴》的第二樂章是一個很好的例子）。

踏板的使用

在鋼琴的彈奏上，踏板最大的用途就是「豐富」音樂的和聲效果，以及幫忙連接那些實在無法單靠手指來圓滑掌握的線條。在可能的範圍裏，尤其是依賴手指便能將音色或是線條彈奏得很美的樂段上，我們更應該盡量減少使用它。

因為每一架鋼琴的反應與音色都不太相同，因此在使用踏板時，我們的「耳朵」便成為唯一的引導。在圓滑的和弦進行時踩踏板，絕對要在每一個和弦「彈下後」馬上更換踏板。我們可以先以慢的速度使手與腳有良好的配合，做得熟練後再逐漸增快速度（蕭邦第二十首前奏曲是一個好的例子）。

在一些德布西的作品和鋼琴家布梭尼改編巴哈管風琴的作品中，時常會使用「持音踏板」（sostenuto pedal）來加強音樂演奏的效果。由於歐洲一些名牌鋼琴並沒有這種踏板的設置，因此我們不能太過於依賴持音踏板。但是我們還是需要知道如何使用它。以德布西的前奏曲《沉沒的教堂》（La cathédral engloutie）為例：第一個和弦按下後（是兩個小節的長音），後面有一段和聲進行的旋律，此時第一個和弦需要延長，而和聲進行又需要被彈奏得連貫清晰，因此必須依靠著我們的手指及持音踏板的效果。在第一個和弦

上，我們便可以使用持音踏板。按下和弦後，馬上用左腳踩住這個踏板。而在第二個小節上，為了怕這個和弦的振動停止，我們可以用「不發聲」的方式將和弦再按一下，左腳立刻再換一次，如此聲音便能一直延續下去了。

對於某些正在訓練自己掌握 pp 到 p 這個音域的鋼琴彈奏者，當練習莫札特與海頓的作品時，不妨踩下弱音踏板，這將會收到很好的效果。因為弱音踏板的使用，強迫我們的耳朵熟悉極其微弱的音響。經過這樣的訓練後，當我們正式演奏時，耳朵便能指引我們的手，彈奏出真正的極弱與弱的音色了。不過上述的方式只適用於練習，在正式的演奏中我們是不會一直踩住弱音踏板的。

進一步開拓技術的練習方式

我在那些經過了長時間，應用了各種方法及變換重音的練習方式後，依然無法完全克服的冗長且艱難的樂段上，會進一步使用「技術的開拓練習」（developers）來訓練我的雙手。這個方式的練習不但能使我掌握住一些艱難的音符，同時還能增強手部的肌肉，使之有堅強的持久力。

下面以C大調音階來說明這個練習的方法：

譜例12

反覆四次

繼續

1. 輕輕地從中央C開始彈,而後在上方九度的D音彈奏一個突強音,以D為軸心再下行輕輕地回到中央C,如此反覆四次。

2. 從音階的第二個音D開始,輕輕上行至九度的E音彈奏一個突強音,以E為軸心再下行回到D音,如此反覆四次。

3. 從音階的第三個音E開始……一直到這艱難段落中最後一個音符都被強調過為止。

上述訓練手指的方法,可以應用在蕭邦《降B小調奏鳴曲》整個第四樂章上,或是柴可夫斯基《第一號鋼琴協奏曲》最後一個樂章所有艱難的快速音群及八度進行上,以及李斯特《B小調奏鳴曲》結束時的八度樂段。

上面的練習適用於長樂段的訓練,如果在樂曲中碰到一些較短的艱難樂段,我便採用「次級技術開拓練習」(junior developers)。現在以八度的半音階來說明這個練習的方法:

譜例13

　　1. 從每個艱難樂句的前兩個音開始練起，兩個音一組以半震動（手腕放鬆）的方式，反覆彈奏四次後，繼續第二個音與第三個音一組⋯⋯一直到這個樂段的最後兩個音符。

　　2. 回到開始，在先前兩個音符後再加上一個音，成為三個音一組，以第三個音為軸心，上行下行反覆練習四次。之後繼續第二個音到第四個音，第四個音為軸心的練習，接著是第三個音到第五個音，以第五個音為軸心的練習⋯⋯

　　3. 回到第一個音，這時是五個音為一組，以第五個音為軸心做練習。

　　4. 以七個音為一組，第七個音為軸心做練習。

　　5. 以九個音為一組，第九個音為軸心做練習。

「次級技術開拓練習」是以九個音符作為練習的極致。在較短的困難樂段上，諸如舒曼《交響練習曲》第十變奏上，或是蕭邦《B小調奏鳴曲》第一樂章裏以四度行進的音階上，都可以使用這個方法。

無聊、平凡又花費時間，是使用上述練習方法所必須忍受的煎熬。但是樂曲只要通過了如上的磨練，假以時日，你會發現，再艱難的樂曲到了我們手中，都能在演出時做到幾乎完美的彈奏，出差錯的幾率可以說是「零」。

練習整首樂曲時應注意的事項

克服樂曲中艱難的樂段後，我們便能從整體上來練習一首樂曲，這時有一些細節是必須注意的：

不要太過於誇張地表現在音樂進行中出現的延長記號，因為那會導致音樂的律動停止、音樂停滯，從而造成前後不連貫的後果。

各種不同的樂曲形式裏，像詼諧曲、奏鳴曲等，都存在著一些「反覆」的樂段。碰到這類樂曲，我總是建議彈奏者應服從作曲家所寫下的反覆記號。因為音樂並非任何急就章之下所能完成的事物。如果作曲家認為，欲完全了解與吸收他的音樂，必須通過「反覆」，那麼，彈奏者便需要依從他的命令。只有那些最沒有耐性的人，才會否認反覆記號的重要性。身為一位彈奏者，你可能十分熟悉樂曲裏的每一個音符，但是你的聽眾卻可能更希望，有再一次聆聽主題的機會，因此不要輕易忽視反覆記號的重要性。

詮釋一首音樂作品，應該練習找出這首樂曲中重要的音符與樂

段，並凸顯它們。不要在一些不重要的音符上做過多的強調，因為那將使主題偏離，音樂的進行找不到方向。

當遇到一個樂句有重複出現兩次的情況時，首先應該檢查作曲家是否標明不同的彈奏方式；如果沒有，我們便需要盡量運用想像力去創造出不同色彩的反覆。例如以較為輕柔的音色表達重複。另外一些時候，當作曲家藉著重複的樂句，來強調心情上的激增使音樂走到一個高峰時，我們便需要去建立這種逐步醞釀出來的高點。兩個很好的例子是：蕭邦的《第四號敘事曲》及海頓的《F 小調變奏曲》。

當你碰到一些作為背景音樂的顫音（tremolo），或是不斷重複的伴奏音型時，你必須著重於表現整個樂段所欲呈現的「氣氛」，而不是將這些背景音符很清楚地一一彈奏出來。在貝多芬的《悲愴奏鳴曲》第一樂章左手的八度顫音，及拉赫曼尼諾夫《升 G 小調前奏曲》右手的伴奏音型上，我們都需要懂得運用這些快速的小音符將音樂的氣氛烘托出來。不過，當你初次接觸一首樂曲時，必須很仔細地觀察且確定，那些伴奏形態的音符並不包含任何主要旋律在內。例如在貝多芬《第九鋼琴奏鳴曲》（作品14-1）的第一樂章，以琶音音型來表現主題的樂段中，我們非但不能以製造「氣氛」的眼光來看這些琶音，相反，還得盡可能少用踏板，以免破壞了那些琶音如詩般吟唱的清晰度。

如果你有一雙小手

如果你和我一樣，有一雙小手，那麼，你一定也發現，採用分

散和弦或滑音的方式來彈奏和弦是十分必要的——但是得在不損害音樂自然流動的前提下才可行。

分散地彈奏和弦，除了可以將和弦從左彈到右（自低音到高音），同樣，在利於音樂的表現下，也可以自右向左彈奏。彈奏時，最好在「拍子上」紮實又快速地落下這些分散的音符，使後面的音樂可以按照速度進行。如此，基本的節奏便不致被破壞了。在拉赫曼尼諾夫《第二號鋼琴協奏曲》開始的和弦中，因為左手和弦音域太大，所以左手大拇指可以在其他音符同時發聲之後，再輕輕地按下琴鍵，如此，琴弦依然能震動，和弦的完整亦不被破壞。

可以使用兩種方式來彈奏圓滑音

當我第一次彈奏蕭邦的《F小調夜曲》（Opus 55，No.1）時，柯爾托教我用「運音」（portamento-type）的方式來彈奏圓滑的音樂線條：手指先分開放在欲彈奏的琴鍵上，手腕則聚集所有的力量，順著音符的走向將「力」延續至每一個手指。如此，音與音之間便有十分黏密的感覺。但是當拉赫曼尼諾夫再一次教導我這首樂曲時，卻告訴了我另外一種彈奏圓滑線條（legato）的方法——「回轉的圓滑奏」（rounded-phrase-type）：從指尖到手肘是一個整體；彈奏時，指尖受著手腕及手肘的控制與帶領，順著音符的走向畫一個半圓。如此，一個樂句從第一個音符到最後一個音符，彈奏出來的聲音就好像流動成一個圓弧形，十分的圓順、柔軟。

上述兩種方式的圓滑奏都能使音樂產生美妙的效果，但是不論哪一種方式，皆需經由訓練，才可能在我們的手中發出優美的音

樂。運用上，可以視每一部鋼琴觸鍵的需要做調整，也可以交互使用這兩種方式於同一首樂曲，彈奏者擁有最大的自由決定他所希望出現的音色。當我彈奏舒曼《兒時情景》第一首樂曲時，在如歌似的主題上，我用的是「迴轉的圓滑奏」。而在舒伯特的《降A大調即興曲》中，卻用的是「運音的圓滑奏」。

當你發現在一個圓滑的線條中有一個需要強調的音符時，可以將手掌翻轉起來，如圖三的左手，預備好了之後再觸鍵。這之間的音程愈大，手離開鍵盤的距離就愈需要大一些，如此，音樂的圓滑度才能被持續下去。

圖三

如何增強背譜的效果

在吸收一首新樂曲的過程中，「背譜」是極為重要且不可缺少的階段。這個階段是無法強求的，必須發生得很自然。如果你因為某些因素，必須加速這個階段的進行時，我可以給予一些建議：

在每日清晨，當頭腦最清晰的時候練習背譜，而後在下午或晚間每一個練琴的時段中，加強複習半個鐘頭，尤其是臨睡前的練習絕對不能少。有時，你或許會碰到極為棘手的樂段，可以試著就寢時將樂譜帶至床前，一面想像著音樂的進行，一面練習用你的頭腦默背音符，偶爾看一下樂譜以免背錯。這樣加強背譜，使你容易在熟睡時，將一切音符都深植於下意識裏。

耳朵的訓練應兼顧內外聽覺的訓練

在這個世界上，超出我們所想像，極大多數的人擁有絕對音感或是相對音感的耳朵，只有百分之二的人是與生俱來的音癡，無法分辨聲音。因為我們都有這份被訓練的潛能，因此耳朵的訓練對每個人而言，都是非常重要的。一對受過訓練的耳朵對於一位學習音樂的人來說，更是絕對地有利。這所有的訓練，不僅要注意外在的聽覺，同時也要發展內在聽覺的能力。

在我跟隨娜娣亞‧布蘭潔學琴的時候，她總是要我在上和聲課時遠離鋼琴，藉以發展我內在的聽覺能力。欲在鋼琴的彈奏上訓練自己的耳朵，可以先試著唱出每一首你正在練習的樂曲旋律，清楚音符的起伏和節奏形態。而後，當學習複音音樂時，必須能磨練出一種邊彈邊唱的能力。那便是口中唱著任何一個聲部，而手中彈奏著其他聲部，互不干擾。經過了這類訓練之後，在我們與樂團合作協奏曲時，便能毫不費力地唱出樂團重要的引導樂句，在必要的地方能夠很準確地加入樂團，一起演奏。

鋼琴家彈奏協奏曲時，他必須深切地了解一個重要的原則：不

論和任何性質或大小的樂團合作（也許是世界一流的大樂團，也許是學生或業餘的樂團），演奏一首協奏曲，永遠都不可能是個人在表現，絕對是一位主奏者與一整個管弦樂團高度合作的結晶。因此，主奏者應該努力去贏得團員的贊同，肯定他對於樂曲的詮釋與彈奏能力，並且有極高的意願與他合作。

當鋼琴家不滿意協奏的結果時，通常錯誤都不是出自樂團或指揮，而是主奏者與樂團之間缺乏溝通、缺乏默契。因此，在練習時嘗試著吟唱樂團的旋律，來訓練你的耳朵，在忙碌的彈奏下仍能同時聽著樂團的進行。你也要常常與指揮交換詮釋上的意見，記下指揮對音樂的看法。因為指揮們通常都是受過極佳聽覺訓練的音樂家，有時候比你的老師或朋友都更能給予你良好的建議。在音樂進行時，要不斷地注視指揮並幫助他，切勿干預他，讓他能盡情地發揮他的樂器——樂團；而你，則盡情地發揮著你的樂器——鋼琴。

給藝術家們的誠言

一個藝術家，充分了解他本身的能力，並以這個能力將他的思想和音樂理念作最均衡徹底的表現，遠比與其他藝術家在單一能力上相較高下要來得重要。因為羨慕他人生理上的天賦，比如有好的記憶能力、一雙大手等，並不能夠使自己也同樣擁有這一切能力。唯有通過努力，發揮你自己身體上的潛能，使之成為你所擁有的資賦，才是最真實的。因此，有一句諺語「永遠不要垂涎鄰人的財富」，應該是每一位音樂家在追求藝術的過程中，都應服從的重要誠命。

曾經有人說，大提琴家葛利格‧皮耶提格斯基（Gregor Piatigorsky）能在飛行的旅途中，不碰樂器便將一首新的音樂作品全部吸收到腦子裏，而在抵達目的地之後，從頭到尾將此曲演奏得沒有絲毫錯誤。

平凡的我們並沒有如上的天賦，因此必須要有所認知：我們唯有從緩慢、艱苦、不抄捷徑、同一時段只專注於一件事的練習過程裏，才能得到我們欲求的能力。雖然，我們是那麼的平凡，但是，卻可以在該工作的時候辛勤工作，在能夠輕鬆的時候自在逍遙，過著一般正常人的生活，不需要永遠使自己處於一種誇大、緊張，幾乎是奇蹟神話似的生活中。

鋼琴家擁有一雙大手，有時並不如人們想像的那麼萬能。拉赫曼尼諾夫過去時常抱怨，他的一雙大手給他帶來許多困擾。許納伯也曾提過，他肥厚的手指常常夾在琴鍵中間，難以活動。因此，優缺點是很難被下定義的，不論你認為自己在天賦上有多麼大的缺陷與不足，事實上都可以經由努力將之克服。

在音樂的再創造裏，我們千萬不能只顧著模仿他人的詮釋而失去了自我的想法。因為音樂的詮釋是完全屬於個人的。一顆晶瑩發亮的鑽石在甲的手上也許很有價值，但是在乙的手上很可能只是一個玻璃碎片而已。完全模仿他人的音樂表達，聽起來就像人造花一般，既不自然又不真實。在音樂的世界中，唯有經過了艱辛的磨練與研究，深刻了解樂曲後，才能咀嚼出完全屬於個人、能使人信服的音樂語言。

下面是兩則小故事，乃是針對同一首音樂作品，兩種極端不同的音樂觀點：

　　（一）當鋼琴家索里瑪‧斯特拉汶斯基（Soulima Stravinsky，Igor Stravinsky的兒子）還在巴黎求學的時候，他心中有個非常大的願望，想要彈奏李斯特的《鬼火練習曲》（Feux Follets）。當時他便求教於霍洛維茲，霍洛維茲給了他一些練習此曲的建議。一段時日後，很明顯，索里瑪並沒有辦法掌握這首樂曲，此時他又回到霍洛維茲處，霍洛維茲告訴他說：「每一個鋼琴家在彈奏鋼琴上都有其無法超越的極限，和其他鋼琴家比起來，你已經克服了許多人無法克服的問題了。不用擔心，你依然是一位優秀的鋼琴家。」

　　（二）當我十一歲的時候，一天心血來潮地問拉赫曼尼諾夫：「哪一首鋼琴曲在技巧上是最艱難的？」他想了幾分鐘後，回答我：「我想李斯特的《鬼火練習曲》是最艱難樂曲中的一首。」「我想彈它。」「不行，你還無法做到，你的手太小了。」聽了他的話，我知道我一定得征服這個曲子才行。於是我開始著手練習，非常瘋狂地練習。運用各種不正統的指法（因手太小），將許多單手進行的樂句劃分成兩手彈奏，使用了許多不可思議的彈奏方式（種種都可能讓雷雪替茲基死不安枕）來表現它。最後，我終於奏出了這首艱難樂曲中所有的音符，我終於掌握了它──《鬼火練習曲》。

　　寫這兩則故事最主要的目的，就是想點明：在鋼琴的彈奏上，並沒有完全無法克服的困難，所有的癥結都只是在於你是否下定決心去克服它。世界上沒有任何一個人、沒有任何一本書，能夠給予我們解決所有問題的答案。最能夠解決困難的方法，就存在於你自己的頭腦、你的內心，以及你的雙手中。

譯　注

注一：利歐波・古多夫斯基（Leopold Godowsky，1870—1938），波蘭鋼琴家、教師、編纂者及作曲家。

注二：根據譯者的經驗，「經過這金色奶油」（原文為pass the golden butter）在節奏上可以分析為：

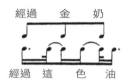

彈奏孟德爾頌《G小調鋼琴協奏曲》開始的八度音斷奏時，把手鞏固成「八度的模型」，並將中間的手指彎曲起來，它們便不致干擾八度音的彈奏。

圖四

第五章
音樂的吸收與傳達

　　一首精致的樂曲，我們不應僅止於「學會」它，更應該將之「吸收」進入我們的體內，使它成為你我身體的一個部分；不僅相似於你的手指、牙齒等器官，更形同你的心智，能夠隨著時間的更移而成長、成熟。

　　在我們意欲「吸收」一首樂曲之前，很重要的是，你必須毫不遲疑地為這首音樂所「吸引」住。你的心情就像是陷入了熱戀，被這音樂迷得神魂顛倒、心蕩神移，內心燃燒著巨大的熱情想要得到它，甚至願意奉獻出所有的努力，改正所有自我在表達上的缺點與弱點。而一件真正的藝術品，正是需要我們付出相當大的代價之後，才能完全地擁為己有。因此，千萬不要為樂曲中艱難的技巧所嚇倒，你唯一能做的，便是去克服一切困難。

　　每一首傑出的音樂作品，很可能都是出自一位音樂天才之手。然而不論這位音樂家是如何具有才華，他根本上還是一位有血有肉的凡人，只有擁有較多的幻想與憧憬，亟欲與你我等卑微的人共同分享他在音樂創作上結出的果實。對於這些歷經艱辛始產生的果實，只要你喜歡，直須摘折，不必遲疑。因為，這乃是作曲家的心願。

萬丈高樓平地起

　　中國有一句諺語：「萬丈高樓平地起。」任何人，不論是一位已具盛名的演奏家還是一位初學者，都必定經歷過學習彈奏第一首音階的時期。因此，當他們面臨新的樂曲時，不管他們在程度上的差異是多麼大，同樣也都必須跨出第一步。在前幾章中，我曾討論

過一套適用於各種程度的練習方式,在這個練習方式的第一步上,就是我常說的——建立「音樂藍圖」。

面對一首嶄新的樂曲,我們所邁出的第一步,就是去熟知這首樂曲的「音樂藍圖」。在這個藍圖上,我們決定樂曲的分句及音樂的氣氛,對所有的音色、細節都有所構思。有了完整的概念後,再開始著手練習。

練習初期不要忽視任何音符、記號與音樂的設計,試驗各種指法與踏板,以期找到最適合自己的方法,並絕對遵從「慢速度」且「慎重確實」的原則。在比較容易彈奏的旋律上反覆練習,盡量使之熟練,使音樂能自然地進入我們指尖。同時慢慢地去感覺樂曲中所有旋律的情緒,體會旋律之間的關聯。經過上述的練習程序後,再進行困難樂段的練習。這時我們仍然可以繼續研究較好的指法,在複雜的手指運作上利用先前提到的「變換重音」或是「變化節奏」的方式,以節拍器的輔助做分手練習;之後,雙手再以「技術的開拓練習」做整個樂段的磨練。

待所有困難部分都以此種方式克服了之後,我們便有能力從頭到尾、不中斷、不犯錯、完整地彈奏一首新樂曲了。當然,這個時候音樂的速度還很緩慢,但是障礙已被消除,我們的手便可以試著去表達音樂:也許在主題的彈奏上多一些輕快、亮麗的色彩,也許在抒情的樂段中試著說出更溫柔的話語。雖然距離真實的速度與演奏還有一大段路,但是,至少你的指尖已經開始去感覺音符的情意了。

彈奏複音音樂及賦格,因為需要全神貫注於多聲部的表達,重音及變化節奏的練習很可能會造成困擾,因此上述的練習方式並不

容易被使用。通常我在練習這一類樂曲時，總是在主題出現之處，用彩色鉛筆畫上一個箭頭，以提醒眼睛，也提醒耳朵去靈敏地留心主題的進行及音樂的結構。

將曲目做全盤的練習

在每天的練習時間裏，我一定會把近日即將演奏的曲目做全盤的練習。這樣的練習方式有助於我熟記所有的音樂，或者說，不要忘了其中任何一首。一位優秀的鋼琴家應該從內心去熟知他的音樂，甚至可以正確地寫下所彈奏的音符。每日複習所有的樂曲，便可在最省時的情況下達到熟記音樂的目的。

在我們完全吸收一首樂曲之前，下意識裏早就已經吸收了這首樂曲中的許多小片段。起先，它們就像一個個小島，是互不相連的，也許這裏幾小節，也許那裏幾小節，深深地印在你的腦海中。但是，經過每日反覆的練習，從頭至尾不斷以由慢到快的速度加深你的記憶，慢慢地，小片段都連成了大樂段，需要看譜的地方也愈來愈少。最後，一首完整的樂曲終於在我們的手中成形，成為一個音樂實體──那是完完全全屬於自己的。

每一首樂曲到達這個階段時，在我的感覺中，就像是一個新生的生命，充滿著奇蹟，使人感到無比興奮。雖然此刻它們都還很年輕、嬌弱，缺乏被演奏的經驗，但是你似乎已經預見它們在不久的日子中，即將現出的模樣。

音樂發展至此階段，仍然需要十分小心及不間斷地練習。除了多放一些注意力在圓潤與敏銳地表現樂曲的詮釋上，你也可以開始

磨練「演奏」的經驗了。因為這時你的頭腦和你的身體已很堅固地
結合在一起，有足夠的能力去呈現你內在飽滿的熱情。

放下譜架，打開琴蓋，現在你將試著「演奏」你的音樂。這是
一個非常新鮮的時刻，因為你即將聽到不同於練習時的聲音與音樂
表達。而藉著展開的琴蓋，你發現有必要去調整及改變原先的聽覺
習慣。你會感覺到，我們在肢體上也可以作一些調整。例如：我曾
嘗試著在坐椅上面放置電話簿，或是搬一張廚房用的矮凳，坐在這
些高低不等的椅子上彈奏同一首作品。我之所以如此做，是想幫助
自己脫離在不知不覺中所設立的自我限制，好讓我在各種高度的坐
位上，皆能自由自在地彈奏。雖然每一位鋼琴家都有他們喜愛的坐
姿高度，而鋼琴在製造上也有其一定的模式，但是，為了使我們在
不同的場合、在相異的鋼琴旁及在不同的坐椅上演奏，也能產生最
美的聲音，有時我們也不得不調整我們的坐姿。因此，在練習與旅
行演奏時，我便常常改變坐椅的高度，這些改變可以幫助我鬆弛身
體，並得到一些自由。

聲樂家及小提琴家通常不會被他們的樂器套牢在一個固定的
位置上，因此他們有另外的方式去放鬆自己，以期在真正的演出
時能自在。例如：費歐多‧夏里亞賓（Feodor Chaliapin）時常在他
休息的旅館裏邁著大步，吟唱著俄國民謠，戲劇性的表情讓人印
象深刻。而羅莎‧龐瑟爾（Rosa Ponselle）及伊麗莎白‧雷思伯格
（Elizabeth Rethberg）則總是在演出前，繞著歌劇院的小更衣室邊
走邊發聲。小提琴家南慎‧米爾斯坦（Nathan Milstein）及米夏‧艾
爾曼（Mischa Elman）在熱身時總是在階梯上爬上又爬下的。演奏
家必須知道，如何在演出時給予自己一種自由又有空間的感覺，而

不是將自我拘泥於一個無法伸展的小圈圈內。

以不斷試飛，來得到自由翱翔的能力

我常常在正常練習之外的時間裏，一些偶然興起中，試著彈奏上述還未真正成熟的新曲。每一次都以十分批判性的耳朵仔細聆聽，期望從不滿中逐步改進。我也時常自我詢問：到底音樂企圖表現的是什麼？再下一步，我開始要求一些朋友來做我的聽眾，或是到練習室以外的地方彈奏，例如在某一家樂器店啦，某個朋友家中啦……等。欲使一首樂曲在我們手中成長、成熟，你必須要靠這些試飛來贏得展翅的能力，才能在真正的演出中自由翱翔。

曾經有一位很有錢的老先生，有一天突發奇想決定要學鋼琴。於是他買了一架名貴的演奏型大鋼琴，每天都很忠實地練習著，全然不理會別人的揶揄：「你是絕不可能要求一隻老狗學會任何新把戲的。」

每個星期，他都雇人將這架琴抬出去，幾個小時之後又把它搬回來，老人總是這麼解釋著：「我帶著我的琴上鋼琴課去了。」

這本來是一則有趣的故事，但是我卻由此想起，許多鋼琴家太過於依賴他們所熟悉的鋼琴，以致當他們碰到陌生的鋼琴時，音樂便迷失了。所以，訓練自己從外界環境的改變中獨立出來，不受任何客觀因素的干擾，是作為一位演奏家最根本應該掌握的籌碼。

給予青年學習者的忠告

對於正在學琴的青年們，我想在音樂的吸收與傳達上給予一些很重要的忠告：

1. 俗話說「最黑暗的時刻總是出現於黎明之前」，在練習樂曲的過程中，千萬不要輕易氣餒。

很多時候，你可能花費了許多時間於某個樂段的練習，好幾天，甚至好幾個月，都無法克服它。這時，不要失掉繼續練下去的勇氣。你可以把它放到一邊，休息幾天。因為很可能你太全神貫注於其中，自我批判的心太重了；也可能是練習得太多，肌肉或心理產生了緊張與勞累。經過短暫的休息後，有時這些惱人的樂段會不治而癒，有時卻依然糟糕。後者的情形便表示你還未有足夠的能力去彈奏它，需要再回到最初的練習步驟上，重新開始。

總之，不要輕言放棄！

2. 不論什麼時候，你身在何處，一定要隨身攜帶樂譜。一旦你在記憶上或是音樂的表達上有一丁點疑問，都可以立刻查詢。

說到樂譜，我們一定要盡可能地使用最具權威性的版本，且遵從那上面所有的記號。這樣，你的演奏才不致使人懷疑它的正確性。

當有人提意見時，打開你的心胸，仔細聆聽。但是在接納之

前，先參考你的樂譜（查看樂譜的範圍，不包括指法與踏板的用法，因為鮮有作曲家是仔細寫下這些細節的。我要強調一下：十隻有力的手指比一雙沉重的腳來得有用得多）。

忠實地對待你的樂譜，即使在面臨「傳統」這個詞時。「傳統」，實在是一個被人誤用、濫用的名詞。托斯卡尼尼（Toscanini）曾經給這個名詞下了一個定義，他認為一般所謂「深具傳統的演奏」實際上便是「最最彆腳的演奏」。他在最後幾年錄製唱片的時候，面對著指揮了數十年的樂曲，依然一次又一次地仔細研究總譜。有一點疑問，便跑到圖書館去翻作曲家的手稿。在他來說，除了作曲家，歷史上沒有任何一個人有這個資格，在任何一首樂曲上，建立所謂「傳統」的演奏。因此，不要盲目相信那些習慣性的詮釋，運用你的眼睛，仔細觀察你的樂譜，仍是最重要的詮釋之本。

當我還是一個小女孩的時候，有一次在巴克豪斯（W. Backhaus）的課堂上彈貝多芬奏鳴曲，他修改了我在其中一個樂段的彈法。回家後，我仍堅持著自己的看法，依然故我地練著。到了下一次上課時，他在同一個地方又打斷了我，我說：「巴克豪斯先生，我知道我彈的和你指正的彈法是不相同，但是，我一定得按照『你』的意思彈它嗎？」他用了一句很簡短的話回答了我：「因為『貝多芬』是那麼寫在樂譜上的。」這句話一直留在我的腦海中，直到今天。

3. 演奏一首樂曲，切勿太過分地加重彈奏那些需要強調的音符，及沒有任何強音記號的音符。

　　對許多正在學習新曲的學生而言，上述的情形是練習階段中一個很正常的現象。因為那些需要加重的音符，就像是陌生道路上的指標一般，能告訴我們所在的位置。但是當你熟悉了這個區域及這條路的走向後，也許你只需要一張大地圖告訴你大方向，而不用在每個路段的指標處停下來仔細思考了。等你再多走幾次這條路之後，很可能你根本就不需要再理會沿途所有的記號，而能一邊欣賞風景，一邊就到達目的地，絕不會迷失方向。所以，在你走過一切練習的階段之後，你必須小心那些可能過分刺耳的聲音，盡量消除它們，勿使之影響了你完美的彈奏，為害了你音樂的詮釋。

　　4. 不要「誇張」地做老師給你的建議。

　　我第一次彈蕭邦圓舞曲給柯爾托聽的時候，他發現我在第一拍上的低音過於薄弱，缺乏圓舞曲應有的節奏特色。他說：「你的低音沒有好的音質，它們無法支持旋律的進行。把你彈奏每個第一拍的左手手指堅固起來，至少要像這根火柴棒一樣堅固。」他揮了揮手中的火柴，然後「唰」的一聲，點燃了一支香煙。

　　回到家，我很用功地把所有正在練習的樂曲找出來（不只是蕭邦圓舞曲），在左手的第一拍上全部加上堅固的聲音，這些指頭不只堅固得如同火柴棒，更像鋼琴腿一樣壯。

　　一直到某一天，我才突然領悟到：（a）過分誇張一個人所說的話，會歪曲這句話的原意。（b）我們不應該在不同的樂曲上運用相同的彈奏方式，除非它們在音樂的表達上有相似的特質。舉個例子：演奏史特勞斯的《維也納圓舞曲》，人們總是在第二拍與第三

拍中做一點輕快的加速，這形成了這一類圓舞曲的特色。但是，如果我們以這樣的彈法來詮釋蕭邦圓舞曲的話，無疑一定會破壞蕭邦的音樂，使之面目全非。

5. 避免將自我塑造成一個保守主義的演奏者。

三○年代中，誇張的戲劇表演風格因為默片的流行而形成一種時尚。在這些戲劇裏，不用語言，單由動作，人們便能領會整個劇情。彈奏鋼琴時，過分地晃動身軀乃無必要，但是一味地壓抑身體，不使之因音樂的起伏而動搖，不僅不能有美的音樂品味，由人體與情感的關聯性來說，亦是絕對不可能的——除非是彈奏者本身並沒有沉醉於自我的演奏中，情感上絲毫不受音樂的影響。

鋼琴的彈奏者應該要了解，由自然、不壓抑的身軀裏釋放出來的音樂才是健康優美的，而放鬆自由的彈奏技巧永遠值得熱愛音樂的人勇於一試。

第六章

鋼琴曲目的建立

　　鋼琴曲目在音樂作品中佔了很龐大的一部分。大多數傑出的作曲家都是鋼琴家，他們喜愛鋼琴遠遠超過弦樂器。主要原因是鋼琴天生具備了和聲及多線條的自然效果，在自我的表達上能夠給予藝術家們最大的滿足感。

音樂作品表現作曲家的特質

　　在古老的年代裏，鋼琴曲目還未被大師們建立起來時，音樂家必須為自己演奏及教學上的需要寫作鍵盤樂曲。巴哈為了他的孩子寫下創意曲，莫札特、貝多芬、蕭邦、舒曼、李斯特等，也曾為自己及學生創作出無數的鋼琴作品。他們都竭盡所能地在鍵盤上發揮著個人的特質：個人特殊的天賦、最喜愛的音樂設計、最適於自己手形大小表現的彈奏方式。以李斯特為例，他的公開演出情景，就好比現代的熱門音樂演唱會——在編曲者的渾身解數下，將樂器的音響發揮到了極致。他用八度音及分散和弦將那兩隻大手，在所創作的狂想曲、歌劇選曲等鋼琴作品上，作了最瘋狂的表現。帕格尼尼練習曲在技巧上是那麼的艱難，以至於在李斯特離開世間許多年後，幾乎沒有人能夠演奏那些作品。而另外一位作曲家蕭邦的音樂，在某一方面來說，則是沙龍音樂中最抒情、優美，也最具代表性的鋼琴作品。

　　由於人同此心，心同此理，鋼琴家在選擇演奏曲目時，一定也是以最適於發揮個人特質的作品為主。然而在決定哪些樂曲是最適合於表現自我之前，每一位鋼琴的學習者卻必須先在鋼琴的曲目上，具備廣泛而完整的知識。深具經驗的老師能時時刺激學生們的

好奇心，使他們在理解的範圍內，嘗試各種不同風格的音樂。因此，「彈奏適於發揮自我特質的樂曲」這句話的本意，並不是狹隘地要我們在鋼琴曲目的選擇上將自己層層限制住，不經接觸，便揚棄一切自認為是不適於表現自我的樂曲。

曲目冊子的重要性

有許多職業演奏家總是將彈奏過的曲目全部都記在一本冊子中，並且把曾經安排在一起演奏的曲目寫成一列，記上詳細的演出日期、地點與確實的時間。如果當時有一起合作的音樂家或樂團，則把預演時共有的建議全部記下來。一位職業演奏家是那麼的忙碌，他不太可能將所有練習過的樂曲及演奏的經驗，全部都放在腦子裏。因此這個曲目的冊子便能幫助他想起許多幾乎已經忘記的經驗及歡欣的時刻。

另外，曲目冊子也像一個清單。在我們快速地瀏覽過去時，總會發現一些演奏曲目在編排上的優缺點，而能夠以此為借鏡，在以後的曲目安排上做新的調整。對學生來說，這個冊子就如同他們學習經過的日記，當他們慢慢地在學習過程中愈來愈堅忍時，由曲目冊子的白紙黑字上，可以驚覺到自己的成長，欣喜於曾經克服過的樂曲，在精神上是極佳的鼓勵及推動力。

音樂家必須建立廣泛且均衡的曲目

今天，事事皆講求專精、專業化，這股風氣也在不知不覺中吹

進了音樂廳。有些鋼琴家專門演奏蕭邦或是浪漫樂派的作品；有些則專精於彈奏巴哈及早期古典樂派的作品，或是貝多芬與布拉姆斯的作品；也有些人特別喜歡演奏現代音樂。雖然流行的風尚是如此專精，但是我卻從不認為，一位音樂家在還未擁有健康實際與均衡完整的演奏曲目之前便走向專業化是一個明智之舉。鋼琴家巴德瑞夫斯基（Paderewski）所演奏的曲目，在一位職業演奏家來說雖然不是很多，但是內容豐富，包括了各類風格的作品，開上幾場不同曲目又吸引人的演奏會乃是綽綽有餘的。

當一位演奏家彈奏一場非常均衡的曲目時，不需要刻意表現，那些特別適於他個人特質的音樂便會很清楚地被凸顯出來。我常常對我的學生說：「平衡完整的曲目對於音樂家來說，就像是一棵大樹的主幹，主幹上長滿著許多均衡的枝幹。我們一次也許只能發展一枝或者幾枝小枝幹，茁壯它的細脈及豐富它的綠葉，而後再回到原先的主幹上，運用一些新的觀念與知識，學習去發展另外一些枝幹。如此，這棵大樹才能生長得均衡結實且茂密。所以音樂家必須能時時刻刻吸收新的曲目。」

華特·紀瑟金（Walter Gieseking）雖然是以彈奏巴哈、莫札特、貝多芬、舒曼著稱，但是他也時常彈奏德布西及拉威爾的音樂，不斷地學習掌握另外一種極為新鮮的音色表現；在他演奏生涯的末期（六十多歲時），還在好萊塢的露天劇場首度演奏拉赫曼尼諾夫的《第二號鋼琴協奏曲》。托斯卡尼尼一向很少指揮柴可夫斯基的音樂作品，但是當霍洛維茲成為他的女婿後，卻被說服和霍氏一同演奏了柴可夫斯基《第一號鋼琴協奏曲》。他們所錄製的唱片，成為演奏此首樂曲中最耀眼的一張，而托斯卡尼尼當時已是

七十多歲的老人了。

審慎地選擇演奏曲目

在選擇演奏曲目的時候，有兩種類型的樂曲要避免採用：一是改編自其他樂器演奏的作品；一是被簡化的鋼琴作品。還有一項很重要的考慮是，在演奏會裏安排變奏曲，對一般的聽眾而言是比較勞累的事。如果一定要採用這一項曲目，則必定要注意：樂曲不要過於冗長，同時要確定，你的選擇是具有價值的音樂作品，是出自大師之手。

由於鋼琴曲目往往是自一個人學習音樂的初期便已開始建立，因此上述選擇曲目的原則不僅適用於職業或業餘的鋼琴家，同時也適用於孩童。教師為年輕的學生選擇曲目時尤其要審慎，因為很可能他們之中的某些人成年之後會成為傑出的鋼琴家。

學齡前的幼兒在學習母語以外的語言上，速度要比年長的學童來得快且容易，同樣的情況也發生在他們學習音樂的語言上。很多音樂的小天才具有驚人的記憶力及演奏能力，往往超出成年人所能理解的範圍，成了不可思議的事情。我還記得當我四歲的時候，曾經在一場午間音樂會開始的前半小時內，把一首巴哈的創意曲背好，而在音樂會結束時把它當「安可」的曲目來演奏。這是我在今天絕對無法夢想做到的事。

有很多兒童能在一個星期裏學會彈奏一整首奏鳴曲，而在兩個星期內練習一首協奏曲。和他們比較起來，年長的學生可能要花費較多的時間才能理解及消化一首樂曲（原因是隨著學習時間的增

長，我們知道除了音符以外，還有更多的細節需要同時被吸收）。上述的情形說明了為什麼大部分擁有廣泛曲目的演奏家都是崛起於童年，都經過了天才兒童的階段。因為曲目可以從很小的時候便開始聚集。利歐波‧古多夫斯基以他龐大的演奏曲目著稱於世。在他四十歲時，除了各處演奏外，還作曲、教學。有人好奇地問，他是如何在繁忙中學習新的曲目，他回答：「我不需要學習，自小我便已認識它們了。」

　　既然人們在成長的年代中，所學習的音樂較容易根深蒂固地存於腦海裏，則教師在給予學生曲目及教導上便應負起一個特別的責任，必須使學生所彈奏過的樂曲都能成為「永久性」演奏的曲目。我在這裏舉一個例子：貝多芬奏鳴曲作品27-1號和27-2號（《月光》）在技巧上的要求很相似，但是作品27-1號則比較適合年輕的學習者。一方面在日後的演奏會上使用它，將是非常理想的曲目；一方面這首樂曲不會讓人有老調重彈的感覺。因為像《月光》之類的奏鳴曲已經有太多音樂大師們彈奏過，如塞爾金、魯賓斯坦……等。一位剛剛發芽的音樂家，實在不需要在這些曲目上和那些大師們相較量，應該選擇一些適合表現自我特質及精神的作品。因為持這樣的觀念，我始終無法理解為什麼有那麼多的天才兒童，總是彈奏著蕭邦《第一號敘事曲》、《第二號詼諧曲》、《幻想即興曲》及《升C小調圓舞曲》，而不去嘗試一些難度相似，卻少有人彈奏的作品，如蕭邦《第二號敘事曲》、《第四號詼諧曲》、《第三號即興曲》及《F小調圓舞曲》。至於那些耳熟能詳的音樂則可以等到年紀稍長之後再去彈奏。那個時候，在練習上應能駕輕就熟，不需要老師便能彈奏得很好了。

　　雖然我從不鼓勵年輕朋友們學習較具知名度的樂曲，但是對於另一部分學生卻有例外。這些學生的天分較薄弱，只是因為喜愛音樂才學習鋼琴，沒有任何走上舞臺成為世界著名演奏家的野心。當他們有彈奏世界名曲的欲望時，我總是回答：「當然好啊！」藉著一些優美的旋律，滿足他們想從音樂彈奏中得到的激揚情緒，並且使他們能趕上年輕朋友們流行的風尚。我不那麼細膩地要求他們，但是仍然希望從每一首樂曲裏，教給他們一點點有價值的技巧與音樂的表達。對於一些無法掌握多聲部音樂（如巴哈的作品）的學生，我則鼓勵他們彈奏比較短小、具旋律性的小品，葛利格、孟德爾頌、舒曼、蕭邦、莫札特、海頓、巴爾托克……等作曲家，都有這一類作品。有許多鋼琴教師採用愛德溫‧休斯（Edwin Hughes）一系列的教本為教材。這是一套很理想的鋼琴教本，書中的樂曲雖然並不困難，但卻都是出自音樂大師之手，是十分純正的音樂。

　　為了在曲目的給予上能不時地注入新血，教師們對於優秀的曲目應該隨時保持著靈敏的耳朵，不斷尋求良好且沒有經過簡化、改編的中級教材，對一些剛剛出爐的音樂作品（尤其是現代音樂）也應該有所認知。

給予學生三個不同時代與風格的樂曲

　　對大部分的學生來說，最理想的曲目是同時學習三首不同時代、不同風格的樂曲。譬如一位很年輕的學習者，如果能同時練習巴哈的嘉禾舞曲（Gavotte）、蕭邦的前奏曲及普羅高菲夫的《神話故事》（Fair Tale）這三種不同味道的作品，則他一定能很快活地在

練習中享受他的佳肴，不會感到疲乏無聊，這種安排曲目的原則，可以適用於各種程度的學生。

為學生設計一套能發展潛力的曲目

老師最好能為每一位學生設計一套長遠的曲目計畫，在計畫中慢慢地發展出學生的潛力。詳細的曲目要視學生的進展而定，其中存在著很大的變通性。譬如：一位從未受過正規訓練的學生，擁有的只是虛有其表的彈奏能力，卻堅持要學習葛利格的鋼琴協奏曲。他可能極熱愛這首樂曲，願意盡最大的努力去練習，即使樂曲中有許多艱難的樂段是他目前不可能掌握好的，但是他仍然堅毅又用功地練著。老師及家人都必須耐心地忍受著他的練琴聲。或許一年後，他終於能從頭到尾地彈出第一樂章，然而卻有著一大串錯誤的音符。如果這位心急的學生能依著他的能力，接受一些正確的指引，先彈奏幾首葛利格的抒情小品（Lyrical Pieces）、孟德爾頌的無言歌、舒伯特的即興曲、蕭邦的前奏曲和馬厝卡舞曲、史卡拉第的奏鳴曲、莫札特的幻想曲、卡巴列夫斯基的小奏鳴曲之後，再來彈奏葛利格的協奏曲，則這首協奏曲對他來說，一定較容易被掌握。因為經過了適當的訓練、知道了正確練習的方法，不僅縮減了他原先可能要付出的精力與時間，也因為音樂表達能力的增強，葛利格的協奏曲在他手中就更加悅耳動聽了。由上述的例子，我們深深地體會出：當我們意欲得到任何高貴及具有價值的藝術品時，絕對不要想有一點點的捷徑可走。

老師想從曲目的給予上，一步步提升學生的能力時，要注意一

個要點：必須根據學生的理解力（智力）與彈奏的能力來衡量曲目。因為有些學生的手還未發育完全，還不能掌握太多八度音的樂曲，如果勉強他們的手去彈奏八度音程，只會徒增困擾。不僅彈奏出來的音樂聽起來十分怪異，而也會導致他們那還未成熟的心理有不平衡及沮喪的反應，不能理解為什麼無法使音樂「聽起來像個樣子」。

一位學習者即使手上沒有太大的強度，只要有自然而優美的音色，同樣可以彈奏一些很優秀的曲目。像平日為人們所忽略的富雷斯可巴第迪（Frescobaldi）、普賽爾（Purcell）及韓德爾所作的鍵盤音樂。而另外一類學生，具備著良好力度的手指，但是思考的能力還處在潛伏期，這時我們可以給他們韋伯、柴可夫斯基或亨麥爾（Hummel）等作曲家的作品。

音樂家應該永遠保持著「學習」的精神及能力

一個人只要永遠保持著「學習」的精神及能力，則他的體內便一直都有生命在成長。當人們看到小提琴家米夏·艾爾曼在舞臺上活躍了五十年之後，仍然持續著年輕的音樂活力，充滿幹勁地在學習新的曲目時，內心將會受到多麼大的激勵啊！魯賓斯坦雖然在十四歲以後就不再享受正規的音樂教育，但是他卻憑藉自我的學習，讓「經驗」成為他的老師，而獲得許多音樂演奏中最重要的知識。拉赫曼尼諾夫也常常說：「不論你的年紀有多麼老，只要持續練琴，則雙手便能永遠聽從於你的指揮；持續學習新的樂曲，則能永遠地保持你心境的年輕。」

　　有許多教師常為了失去好的學生而傷心不已，在我看來是不必要的。娜娣亞‧布蘭潔曾經形容「教學」是一種「給予－及－獲得」的過程。亞諾‧荀白克也曾在他《和聲學理論》（Harmonienlehre）的前言裏說道：「我的學生們教導我寫了這本書。」（意思是學生們的疑問及錯誤，使他思考了許多問題。）雖然老師和學生之間總是能相互不斷地啟發出對方的新觀念，但是這種刺激會隨著時間的增長而慢慢遞減；長時期後，他們便需要各自到新的世界裏去拓展視野，而後再回來豐富彼此對音樂的認知。歷史上著名的教師，如李斯特和布梭尼，他們和學生之間的關係到最後總是成了很好的朋友。相互聆聽音樂的彈奏，互相討論並給予意見，結果師生們便一同成長了。

　　真正的音樂家會終其一生追求新的突破、找尋新的曲目，在演奏曲目的安排上實驗各種可行性。而藝術的領域是無止境的，在小小的成就之後，往往隨之而來的是更新、更大的挑戰。

第七章

實用曲目的介紹

選擇曲目，應視彈奏者的能力而定。一組非常理想的演奏曲目並不一定適合每一位彈奏者。當你面臨選擇時，挑選那些較目前彈奏能力稍微淺一點的曲目會比較理想，在練習上也較容易獲益。

所有的鋼琴曲目中，巴哈、韓德爾、巴爾托克、海頓及一些四手聯彈的音樂可以訓練我們具有正確數拍子的能力；蕭邦的馬厝卡、莫札特及海頓的作品，能夠幫助我們學習如何表達樂句、如何將許多小樂句連接成一個大的音樂線條；而巴哈、布拉姆斯、德布西的樂曲，則訓練我們在同一個時間內思考許多層面的細節，比較適合於高程度的學生使用。我要再一次強調：當你的手指還不能完全掌握樂譜上記載的樂句線條及圓滑奏時，千萬不要任意地加上踏板，一定要等手指運用自如後再加上踏板。基於這個原因，我時常故意給學生們一些他們較不熟悉的樂曲，他們才會先耐心地去認識那些陌生的音符，不至於急著馬上把音樂的樣子彈奏出來。

我們可以從兩個方面去尋求曲目的來源：一個是樂譜出版商的新目錄，一個是雜誌上的介紹。例如《鍵盤雜誌》（Clavier Magazine）每個月都對近期出版的新作品，作特別的專題報導，而《鋼琴季刊》（Piano Quarterly）則時常提供我們很有用處的樂曲回顧。

在學生成長的初期，使用二十世紀的音樂作品作教材，是一個很重要的觀念。因為提早訓練他們的耳朵熟悉現代音樂的聲音，可以避免長期習慣於調性音樂的耳朵，干擾他們在彈奏現代音樂時眼睛與雙手密切合作的能力。

不論在任何情況下，彈奏者都應該使用原版樂譜，並遵守作曲家寫下的所有記號。當你決定了要彈奏某一首樂曲後，再開始研究

指法，並借著眼與手的充分合作，在各種指法類型裏挑出最好的、最適合自己的指法。

下面我將提供中等程度鋼琴家一些實用的曲目，並分析它們的難易：

E——容易（Easy）

M——難度適中（Moderately Difficult）

A——高程度的（Advanced）

D——特別輕快的（Particularly Delightful）

T——在發展高度彈奏技巧上是特別有益的樂曲（Technique）

阿爾班尼士（Albeniz）

《D大調探戈》（Tango D major）　　　　　　　　　　DM

《塞桂第亞舞曲》（Seguidillas）　　　　　　　　　　TDA

《傳奇》（La Leyenda）　　　　　　　　　　　　　　TDM

漢姆·亞歷山大（Alexander, Haim）

《六首以色列舞曲》（Six Israeli Dances）　　　　　　DM

李若易·安德森（Anderson, Leroy）

《小抒情曲》（Arietta）　　　　　　　　　　　　　　DE

喬治·亞力克（Auric, Georges）

《小組曲》（Petite suite）　　　　　　　　　　　　　M

巴哈（Bach）

《前奏曲及小賦格曲》（Praeludium et Fuga）　　　　TDM

《安娜·馬格達琳娜曲集》（Büchlein for Anna Magadalena）　TM

《英國組曲》及《法國組曲》（English & French Suites） TA

《組曲》（Partita） TA

《創意曲》（Inventions） TMA

《義大利協奏曲》（Italian Concerto） DM

《平均律》兩冊 TA

《告別親愛的弟兄的隨想曲》（Capriccio On The DA

　　Departure of his Beloved Brother）

《C小調幻想曲》（Fantasy C minor） M

巴伯（Barber）

《夜曲》（Nocturne） DA

《遊離》（Excursions） TA

巴爾托克（Bartók）

《羅馬尼亞聖誕歌曲集》（Roumanian Christmas Carols） DM

《十首簡易小品》（10 Easy Pieces） M

《鋼琴小品》（Bagatelles） M

《小組曲》（Petite Suite） DM

《兒童曲集兩冊》（For Children，Books 1 & 2） TDE

《迴旋曲（以民謠為題材）》（Rondos on Folk Tunes） DM

《小奏鳴曲》（Sonatina） TDM

貝多芬（Beethoven）

《鋼琴小品》（Bagatelles） M

《鄉村舞曲》（Contradanses） DM

《變奏曲》（包括以愛爾蘭、俄國、奧地利 M

　　民謠為主題的變奏曲）

《迴旋曲》 TDA

《十一首維也納舞曲》（11 Viennese Dances） E

《六首小奏鳴曲》（Ricordi 版本） E

班漢姆（Ben-Haim, P）

《主題與變奏》（Melody+Variations） M

《小奏鳴曲》（作品38） M

里諾克斯‧柏克萊（Berkeley, Lennox）

《五首小品》（Five Short Pieces） M

《詼諧曲》 M

包里斯‧布萊契爾（Blacher, Boris）

《小奏鳴曲》 M

爾涅斯特‧布魯赫（Bloch, Ernest）

《成長》（Enfantines） E

布拉姆斯（Brahms）

《匈牙利舞曲》 TDA

《十六首圓舞曲》 TDM

《敘事曲》（作品10） DM

《G小調敘事曲》（作品118） A

《G小調綺想曲》（Capriccio G minor） TDM

班哲明‧布里頓（Britten, Benjamin）

《夜曲》（Night Piece） M

戴夫‧布魯白克（Brubeck, Dave）

《以歐亞音樂為主題的樂曲》（Themes from Eurasia） DM

哈若‧克萊克斯頓（Craxton, Harold）

《杜鵑前奏曲》（A Cuckoo Prelude） E

《綠葉》（The Leaves Be Green） E

保羅‧克瑞斯頓（Creston, Paul）

《五首小舞曲》（5 Little Dances） DE

《五首前奏曲》 M

蕭邦（Chopin）

《前奏曲》（使用Henle、Paderewski 或 Kalmus 版本） DTMA

《馬厝卡》 TDMA

《圓舞曲》 DMA

《夜曲》 MA

各方面作品（Tarantelle 或三首 Ecossaise……等） TA

狄羅喬伊歐（Dello Joio）

《青年組曲》（Suite for the Young） M

德布西（Debussy）

《舞曲》（Danse） DM

《波西米亞舞曲》（Danse Bohemienne） M

《兩首華麗曲》（2 Arabesques） M

《前奏曲：棕髮少女》（La Fille aus Cheveus de Lin） DE

《骨壺》（Canope） E

《帆》（Voiles） TDM

《特耳菲的舞姬們》（Danseuses de Delphes） M

《沉沒的教堂》（La cathédral engloutie） TDM

《石南叢生的荒地》（Bruyeres） DM

《古怪的拉威奴將軍》（General Lavine, Eccentrique） DM

德弗札克（Dvorak, A.）

《圓舞曲》（Simrok 版本） M

琴恩・弗朗賽斯（Francaix, Jean）

《詼諧曲》 M

《六首大進行曲》（Six Grandes Marches） DM

佛拉克（Frarck, C）

《短曲》（Short Piano Pieces） DM

富迦（Fuga, S）

《少女的抒情詩》（Canzoni per la Gioventu, Ricordi 版本） E

迦露比（Galluppi, B.）

《兩首奏鳴曲》 EM

蓋希文（Gershwin, G.）

《鍵盤上的蓋希文》（Gershwin at the Keyboard） TDM

路易斯・加尼爾（Gianneo, Luis）

《五首作品》（5 Pieces, 1938） E

《貝倫的小壁爐》（Caminito de Belen） DM

《為兒童寫的音樂》（Music for Children） DE

濟那斯泰拉（Ginastera, A）

《美洲前奏曲》（American Preludes） TDMA

葛拉納多斯（Granados）

《西班牙舞曲》（Marks 版本） DM

《如詩的圓舞曲》（Valses Poeticos） DM

《十二首西班牙舞曲》（12 Danses Espanolas） TDM

葛利格（Grieg）

《抒情小品》（Lyrical Pieces） DEM

大衛 • 吉昂（Guion, David W.）

《和諧的彈奏者》（The Harmonica Player） TDM

卡羅士 • 高斯達維諾（Guastavino, Carlos）

《生日蛋糕》（Gato） DM

韓德爾（Handel）

Edwin Hughes 出版的專集 E

《二十首愛麗絲佛樂曲》（20 Aylesford Pieces） M

《組曲》（Steingraeber 或 Kalmus 版本） A

艾倫 • 赫文尼斯（Hovhaness, Alan）

《十二首亞美尼亞民謠》（12 Armenian Folk Songs） DE

保羅 • 哈維（Harvey, Paul）

《倫巴觸技曲》（Rumba Toccata） DE

爵士選集（Jazz Collection）

《爵士樂的時代》（The Day of Jazz） DE

卡恰圖里昂（Khachaturian）

《伊凡的冒險》（Adventures of Ivan） M

柯達伊（Kodaly, Zoltan）

《九首鋼琴曲》（作品3） M

雷娜 • 柯莉安娜（Kuriaknau, Rena）

《不停的汽車》（Perpetuum Mobile） A

拉蒙坦那（La Montaine）

《孩童照片的組曲》（Child's Picture Suite, Broude Bros. 版本） DM

馬克・賴夫里（Lavry, Marc）

《五首鄉村舞曲》（Five Country Dances）　　　　　E

班哲明・里斯（Lees, Benjamin）

《萬花筒》（Kaleidescopes）　　　　　M

李亞道夫（Liadov）

《大草原》（On the Steppes）　　　　　DE

李斯特（Liszt）

《安慰》（Consolations）　　　　　DM

孟德爾頌（Mendelssohn）

《三首前奏曲》(作品104A)　　　　　DM

《三首練習曲》(作品104B)　　　　　TDA

《無言歌》　　　　　M

吉恩－卡羅・門諾第（Menotti, Gian-Carlo）

《抒情詩》（Poemetti）　　　　　M

弗蘭西斯可・米濃（Mignone, Francisco）

《七首兒童樂曲集》（7 Pieces for Children）　　　　　DE

米堯（Milhaud）

《帕若里斯香頌》（Chansons sans Paroles）　　　　　DM

《家族的音樂之神》（Household Muse）　　　　　M

《巴西的鄉愁》（Saudades de Brazil）　　　　　MA

《蒼白的接觸》（Touches Blanches）　　　　　E

佛德利克・夢波（Mompou, Frederico）

《兒時情景》（Scenes d'Enfants）　　　　　DM

道格拉斯・摩爾（Moore, Douglas）

《費德林老兄》（Fiddlin' Joe） DM

《為鋼琴寫的組曲》 DMA

《悲傷的安妮》（Grievin' Annie） DM

卡爾・沃爾夫（Orff, Carl）

《小鋼琴曲集》（Kleines Spielbuch） E

佛羅・彼得斯（Peters, Floor）

《十首鋼琴小品，作品88》（10 Bagatelles, Op. 88） DM

皮斯頓（Piston）

《帕薩加里亞舞曲》（Passacaglia） TDA

馬寶・普特（Poot, Marcel）

《六首簡易小品》（Six Easy Pieces） M

浦朗克（Poulenc）

《小牧童》（Pastourelle） M

《法國組曲》（Suite Francaise） DM

《降B的快板》（Presto in Bb） TDM

《C大調鋼琴作品》（Nonetelle in C Major） M

安德魯・普烈文（Previn, Andre）

《鋼琴的印象》（Impressions for Piano） M

普羅高菲夫（Prokofieff）

《進行曲》（March from "The Love of Three Oranges"） DA

《兒童曲集，作品65》 DM

《插曲，作品12》（Episodes, Op. 12） TDA

《「灰姑娘」選曲》（Pieces from "Cinderella"） DM

拉赫曼尼諾夫（Rachmaninoff）

《義大利波卡舞曲》（Italian Polka）	DM
《菊》（Daisies）	DM
《G[#]小調前奏曲》	DM
《G大調前奏曲》	M
《F大調前奏曲》	M
《東方之描繪》（Oriental Sketch）	TDA

拉威爾（Ravel）

《古風格小步舞曲》（Menuet Antique）	DM
《海頓小步舞曲》（Menuet on the Name of Haydn）	DM
《高雅而傷感的圓舞曲》（Valses Nobles and Sentimentales）	TDA

尼德・羅倫（Rorem, Ned）

《一個安靜的下午》（A Quiet Afternoon）	E

史卡拉第（Scarlatti）

《六十首奏鳴曲》（Kirkpatrick 版本）	TDM

舒伯特（Schubert）

《舞曲》（Samlische Tanze, Henle 版本）	TDE
《即興曲》（Impromptus）	TDA
《瞬間音樂》（Moments Musicaus）	TM
《兩首詼諧曲》	DM

舒曼（Schumann）

《幻想曲》（作品12）	TDM
《小故事》（Novellettes）	TDA
《蝴蝶》（Papillons）	DM

《兒時情景》 DM

《維也納狂歡節》（Faschingsschwank aus Wien） A

《浪漫曲，作品28》（Romances, Op.28） M

蕭斯塔高維契（Shostakovich）

《西班牙舞曲》（Spanish Dance） M

《鋼琴選集》（Album of Selected Works） TM

羅伯特・史塔爾（Starer, Robert）

《五首前奏曲》 M

《七首小品》（Seven Vignettes） M

《三首以色列素描》（Three Israeli Sketches） DM

伊果・史特拉汶斯基（Stravinsky, Igor）

《五隻手指》（The Five Fingers） E

齊爾品（Tcherepnin）

《無言歌》（Songs Without Words） DM

《鋼琴小品，作品5》（Bagatelles, op. 5） TM

維拉羅伯斯（Viia-Lobos）

《十首樂曲》（Twice Five Pieces） DE

《嬰兒之家》（Baby's Family） DA

佛羅倫斯・懷特及阿基亞瑪（White, Florence + Akiyama, Kazuo）

《日本童謠》（Children's Songs from Japan） DE

威樂沃爾夫（Willert-Orff, Gertrud）

《小鋼琴樂曲》（Kleine Klavierstucke） DE

四手聯彈的曲目

貝可恩（Bacon）

《大嗓門的安妮》（Hootnanny）　　　　　　　　E

巴爾托克（Bartók）

《組曲及小品》（Pieces and Suites）　　　　　　DM

比才（Bizet）

《兒童的遊戲》（Children's Games）　　　　　　M

布魯赫那（Bruckner）

《為四手聯彈而寫的三首小鋼琴曲》　　　　　　E

德布西（Debussy）

《小組曲》（Petite Suite）　　　　　　　　　　DA

《六首古風格的碑文》（6 Epigraphs Antiques）　A

狄羅喬伊歐（Dello Joio）

《家庭曲集》（Family Album）　　　　　　　　DE

狄亞貝里（Diabelli）

《年輕的歡愉》（Pleasures of Youth）　　　　　E

韓德爾（Handel）

《水上音樂組曲》（Suite From The Water Music）　DM

赫文尼斯（Hovhaness）

《庭園中的孩童》（Child in the Garden）　　　DE

米堯（Mihaud）

《法國組曲》（Suite Francaise）　　　　　　　DM

穆茲可夫斯基（Moszkowski）

《西班牙舞曲》（Spanish Dances）　　　　　A

莫札特（Mozart）

《早期作品》（Original Pieces）　　　　　M

浦朗克（Poulenc）

《奏鳴曲》　　　　　DA

拉赫曼尼諾夫（Rachmaninoff）

《義大利波卡舞曲》　　　　　DA

拉威爾（Ravel）

《鵝媽媽組曲》（Ma Mere L'Oye）　　　　　DM

羅親（Rozin）

《相聚》（Two Together）　　　　　E

舒伯特（Schubert）

《早期作品》（Original Pieces）　　　　　M

舒曼（Schumann）

《早期作品》（Original Pieces）　　　　　DA

史特拉汶斯基（Stravinsky）

《五首簡易小品》（5 Easy Pieces）　　　　　E

柴可夫斯基（Tschaikowsky）

《五十首俄國民謠》（50 Russian Folk Songs）　　　　　DM

維拉羅伯斯（Villa-Lobos）

《凱皮拉的小火車》（The Little Train of the Caipira）　　　　　DM

柴特林及金伯格（Zeitlin & Goldberger）

《十一首四集聯彈曲》（11 Piano Duets by the Masters）　　　　　DM

第八章
精心設計演奏會曲目

　　為演奏會曲目作適當的選擇與設計，本身便是一門艱澀的藝術。我們是無法在倉促間，臨時作好任何決定的，因為它必須經過完善的思考。在這門藝術裏，我們可以歸納出幾種類型，每一種類型在組成的本質上，各有其獨自的律法。

獨奏會的類型

　　「全場獨奏會」（Full Recital）是指一場長時間的個人獨奏。其中包含各種不同作曲家、不同色彩的樂曲，使獨奏者能自然地表現出他最美好、最豐富的音樂內涵，及最佳的演奏和詮釋能力。曲目的安排必須健康地囊括各類聽眾熟悉或是不熟悉的樂曲。至少要彈奏一位現代作曲家的作品，才能使聽眾感覺出這場音樂會的真實性，是在二十世紀發生的。

　　「短時間」的演奏曲目，在組成上與上述的方式不同。演奏家在這類性質的音樂會中，或許只擁有十五分鐘的時間去展露他的琴藝，因此他必須懂得選擇樂曲，於十多分鐘內馬上能表現出個人多方面特色。我的選擇方式是：先安排一首明亮的開場曲，而後彈一首慢板音樂（但是不能太過於緩慢而失去了音樂進行的動力），最後以一首華麗光耀，能表現絕佳技巧的樂曲作為結束（也許再準備一首亮眼的「安可」曲以備需要）。選擇曲目時，一定要彈奏完整的樂曲，而不要摘錄某一樂曲的片段、某一奏鳴曲的一個樂章，或是組曲的一個段落。

　　還有一類獨奏會是完全以一位作曲家的作品為主，例如全場貝多芬、全場蕭邦，或是全場舒曼等。在這類獨奏會裏，演奏者好比

是一隻優秀的單眼鏡頭，使聽眾能從中看到某位作曲家身上各色變化的景觀。在選曲上，我們可以選擇這位作曲家廣為人知與較不為人知的作品。從中尋找一些能夠特別表現出其獨特個性與細緻內涵的音樂，使這場音樂會像一幅肖像，能完整地描繪出一個人，讓聽眾在短短的幾十分鐘之內，對作曲家有一目了然的認識。

曾經有一陣子，音樂家們流行一種新型的曲目安排方式，例如全場由多位作曲家的觸技曲（Toccata）所組成、全場由多位作曲家的練習曲（Etude）所組成，或是全場由多位作曲家的前奏曲（Prelude）所組成。這類曲目帶有「教育」的意義，因為演奏家可以在一場演奏會中，展現各個作曲家針對某一特定形式在寫法上的差異。

像任何流行的事物一般，演奏會裏的曲目也是常常隨著時間的更易而不斷地變化著。某些時候，經常流行演奏舒曼的《狂歡節》、李斯特的奏鳴曲或是貝多芬的《熱情》。一個季節過後，這些音樂便會被其他樂曲代替而給冰凍起來，直到下一個流行季節裏不約而同地出現在各演奏會上時，才又復甦。

音樂演奏的發展史

對音樂會發展歷史有興趣的人，可以在大圖書館中找到很多迷人的資料，像描述巴哈音樂家族在十八世紀成功的音樂會記載等。古老的日子裏，音樂會往往是一個小城鎮中很重要的社交活動。人們總是在音樂會結束後便不停地談論著，一直到下一場音樂會的來到。那時的音樂會非常長，可以長達數小時，從夜晚演奏到黎明。

曲目則包括各類摘錄自獨奏奏鳴曲、室內樂、交響樂的單一樂章或樂段，著名的聲樂家則唱著歌劇中的詠歎調。有趣的是，一些特技表演者、魔術師和變戲法的人，也經常應邀助興。在一次貝多芬擔任指揮的音樂會上，樂章之間竟然出現一位小提琴家，玩著倒拿提琴演奏音樂的把戲。此外，音樂會裏還有一個重要的表演項目，那就是音樂家們在鋼琴上作即興演奏。莫札特、貝多芬、李斯特在他們還未因作曲成名之前，都是頂尖的即興演奏家。即興演奏的主題通常由聽眾選出，有的是耳熟能詳的歌謠，有的是當時流行的曲調，幾乎任何音樂裏的旋律，都能作即興演奏的主題。這種形態的音樂會，一直到了李斯特和泰伯格這兩位鋼琴大師手中，才慢慢有了改變。

十二歲的天才兒童克拉拉‧舒曼，自從在巴黎聽了兩位大師的音樂會之後，回到德國也開始在音樂會中「背譜」彈奏。但是當時卻有許多人批評她的背譜演奏為「絲毫沒有音樂性可言，只是以特殊、與眾不同的伎倆取勝」（因為背譜演奏在當時並不風行）。

李斯特是一位天生具有表現欲的人，他開創了歷史上第一場「鋼琴獨奏會」，也是第一位以側坐來演奏鋼琴的音樂家（以往鋼琴家皆背對觀眾），如此，觀眾們便能看見他那俊美的臉龐。回顧這些歷史，使我更加堅定一個信念，那就是：唯有通曉過去，才能在現階段裏有適當的作為，並預測出未來音樂的走向，不會為現實中某些評論所影響。正如李斯特所說：「時間」乃是決定一切、最具權威的音樂評論之父。



音樂家應該睜大眼睛，觀察廣闊的世界

不論我們居住在何處，是在一個小村莊還是在大都會，一定會受到當地文化趨勢的影響。對於人性而言，這是很自然的現象。每個人總是視他生長環境的一切為「最佳」：家鄉的報紙報導的都是最可信、最重要的言論，家鄉的交響樂團及指揮是最優秀的音樂家，家鄉的音樂教師是最好的教師——以至於教師們的音樂觀點，主宰了當地人們的音樂思想及言論。但是當我們走出了這個區域，探訪了更大的城市，旅遊至另外一個洲際時，我們的眼睛便開始睜開，發現真實的世界，比原先想像的要大得太多了。

雖然旅遊世界各地，對大部分的人來說，是十分不容易辦到的事，但是我們還是可以藉著其他的方法，打開我們的眼界，和世界文化發展的潮流保持密切的聯繫。方法之一，是訂閱重要音樂大都會裏知名的報紙和雜誌；之二，是剪貼所有年輕音樂家的節目表及樂評。通過觀察音樂曲目的編排及大眾的感想和評論，不用多久，你便能歸納出時代的走向。

作為一個音樂家，我們應該培養出研究年輕音樂藝術家的嗜好。由新生一代音樂家的曲目及樂評、他們的潛力和教育背景來預測，誰將會是大放異彩的明日之星。因為經過了文化潮流的印證後，藝術家才可能在歷史上留名。因此，觀察世界輿論和文化成就間微妙關係的過程，其本身便是一件耐人尋味、令人樂此不疲的工作。

精心安排音樂會曲目的重要性

由過去錄製唱片，和兢兢業業的製作人合作的經驗中，我得到很寶貴的一課：不論是唱片的製作還是音樂會的製作，在曲目的安排上，都必須精心設計，不能有絲毫的牽強及馬虎。

二十五年以來，音樂會曲目的安排，總是習慣性地將樂曲按年代排下來，例如：以史卡拉第、巴哈為始，經古典、浪漫至現代，最後以一首華麗能博得滿堂彩的音樂作為結束。曾經有數以萬計成功的音樂會是以此種方式進行，似乎它已經成為一種成規。但是我卻擔心不創新的結果，可能是在不久的未來，我們將會聽到最後一場鋼琴獨奏會。這個時代，人們已經可以從收音機及唱片中聽到無數美好的音樂。除非某一場獨奏會深具個人魅力，否則便不再有從舒適的家中趕往音樂會場的必要了。因此我堅信，唯有真正吸引人的曲目，通過精心有品味的設計，呈現豐富多變的色彩、內涵和新鮮度，才能將疲累工作後的人們，從家中柔軟的坐椅中吸引進音樂廳。

理想的曲目組成方式

理想的獨奏會，時間通常是七十分鐘左右。安排曲目時，不要讓第一首樂曲太長，使習慣晚到的聽眾，不至於有懊惱無法值回票價的感覺。我時常以美好且強有力的作品作為開場曲，讓聽眾產生期待的心情，但是卻避免在此時爆發整個演奏會最強的火花。我們應該一點一點，逐步漸進地將整場音樂會帶入高潮。所以，在決定

所有曲目之前，應該先選擇這場音樂會的重心音樂，再圍繞著它來
安排其他作品。

　　重心音樂必須是任何時代中的傑出作品，如貝多芬、舒曼、莫
札特的奏鳴曲，德布西的組曲或巴哈的組曲（Partita）等。如果你
計畫放兩首很有分量的作品在一場演奏會中，則選擇不同時代、不
同結構的作品，切勿同時出現兩首奏鳴曲或兩首組曲。最好是奏鳴
曲和組曲，或是配一首變奏曲。當你在挑選其他分量輕的作品時，
也可以以這種態度去選擇。譬如你已經有一首非常抒情、曲調很美
的音樂，最好不要再緊接著另一首也是旋律優美的曲子。因為這將
會混淆聽眾的記憶，使他們弄不清楚誰的旋律是什麼。而節奏相似
的樂曲也不要接著彈奏，如兩首圓舞曲，或圓舞曲和馬厝卡舞曲
等。相同「類型」的作品要避免安排在一起，除非你是特意點明作
曲家的相異之處，例如：選擇一首舒伯特的圓舞曲，再選擇一首蕭
邦的圓舞曲；彈一首巴哈的前奏曲與賦格，再彈一首蕭斯塔高維契
的前奏曲和賦格。有的時候，在同一個調或是關係調上安排兩種味
道對比的音樂，也是很吸引人的。例如在同一個調上彈奏一首夜
曲，再接著彈奏一首練習曲，就好像把一朵淡藍色的花放在一朵深
藍色的花旁邊，它們相互凸顯了對方的色調與明暗度。

　　在半場結束之前，安排一首較具戲劇性的作品是極佳的設計。
因為這類作品容易引發人們緊張及懸疑不安的情緒，而這種情緒能
在樂曲結束後十幾分鐘的休息裏得到紓解。經過放鬆之後，你可以
選擇一首較長的樂曲，因為聽眾此時已經調整了他們的心情、準備
了他們的耳朵，要再度細心地聆聽你的演奏了。

　　如果你計畫將幾首短小的樂曲放在一起彈奏，則要小心勿將音

樂以單調的手法排列，如慢→快→慢→快等。最好能以音樂的色調
和氣氛來搭配，盡量將能夠引起不同情緒反應的樂曲放入曲目中，
如：悲傷柔軟的樂曲→快速輕巧的音樂→優美旋律同時具戲劇效果
的樂曲→華麗似火焰般的作品。某些時候，當你彈完一首衝擊性強
的樂曲之後，聽眾在心情上也許需要一些休息，此時可以適度地彈
奏緩慢而柔軟的樂曲，這將使這類作品達到最佳的效果。不過在音
樂會結束前的第二首音樂的選擇上，則要小心，勿過於「緩慢」，
使得整個音樂會的腳步幾乎停頓。我們可以選擇一首快一點的夜
曲、慢一點的圓舞曲或較好聽而明亮的作品，讓整個曲目在快要結
束時，有一氣呵成的動力。

當你演奏「安可」的時候，必然也得保持原有的水準，不得馬
虎。如果能選擇與先前色彩相異的樂曲則更佳。在每場獨奏會「安
可」的最後一曲上，不妨把你最喜愛，而他人一聽便知道是「你」
的音樂放入其中，使這首樂曲變成你的標誌，就像畫家在畫布的下
方簽上自己的名字一般。

不同的聽眾要求相異的演奏曲目

世界各地的聽眾對於演奏會曲目的要求，皆因民族性及國度的
不同而有很大的差異。以德國人來說，因其本身承襲了悠久長遠
的音樂傳統，所以喜歡分量重、純音樂的曲目。音樂會中，至少要
有兩首夠分量及藝術價值極高的音樂作品，才能挑起他們聆聽及思
考的興趣。法國及拉丁民族的聽眾，則比較喜歡陶醉於清爽的音樂
中。英國、北歐、荷蘭的聽眾不善於迅速地表達他們的感受，但卻

是非常敏感聰慧的聽眾；不論是深奧的或是現代的音樂，他們都喜歡，他們要求均衡的曲目。大體上看，歐洲的聽眾是屬於久經世故、極具音樂素養的聽眾。

凡是知名的音樂家在南美洲演出，總會在當地造成很大的騷動。南美洲的聽眾對音樂有著狂熱的愛好，尤其是蕭邦的音樂。在巴西和阿根廷，甚至已將蕭邦視為國寶級的英雄。由於長期沉浸於唱片中，南美的聽眾對音樂有其正規的認識，對演奏家的評論亦建立於獨立的個人風格上，視音樂家的表達能力為評論的標準。當然，還有一項很重要的因素，那便是視每一位演奏者彈奏蕭邦的優劣，來決定他們的喜怒。

職業藝術家們鑒賞年輕音樂家時，除了聆聽他是否具有獨特的創造天賦之外，還要觀察他在每一場演奏曲目上所下的工夫是否細膩盡心。而一位身經百戰、經驗充沛的演奏家，在面臨演出的好幾個星期前必定是絕對地集中精神，付出努力去研究、練習，不敢懈怠。如此，才能完整地呈現他的曲目，保持他歷久不墜的聲譽。由此看來，細心地呵護演奏曲目的形成過程，是每一位音樂家都必須具備的深刻體認。

實際分析演奏會曲目的安排

現在讓我們在曲目的安排上做一些實例的分析：

A. 霍洛維茲演奏會曲目

《E♭大調奏鳴曲》　　　　　　　　　　　海頓

兩首無言歌	孟德爾頌
《五月》	
《牧羊者的悲歎》	
《展覽會之畫》	穆索爾斯基
休息	
《A♭大調即興曲》	蕭邦
《F#大調夜曲》	
《G小調敘事曲》	
《娃娃小夜曲》	德布西
《四隻手指的練習曲》	
《觸技曲，作品11》	普羅高菲夫

分析：

這套曲目的重心點是穆索爾斯基的《展覽會之畫》，整場曲目的氣氛，從頭到尾都一直作著變化，完全沒有重複的色彩。

海頓的奏鳴曲是一首古典、淳樸又明朗的開場曲，接下去孟德爾頌兩首色彩對比的無言歌，則激發了聽眾對浪漫樂派穆索爾斯基組曲的興趣。經過休息後，熟悉的蕭邦出現。樂曲分量剛好，沒有在聽眾心中造成負擔。接下去色彩對比的德布西，似乎與上半場的孟德爾頌相輝映，而夾雜在柔情的蕭邦與鋼鐵般有力的普羅高菲夫之間，似乎可以起到綜合氣氛的效果。

可能有的批評：

霍洛維茲彈奏的《展覽會之畫》不是原版作品，而是經過霍氏改編之後的版本。演奏者似乎應該避免採用編寫過的作品。

B. 魯賓斯坦演奏會曲目

《夏康舞曲》	巴哈—布索尼改編
《E♭大調奏鳴曲「告別」》（作品81）	貝多芬
《B♭小調間奏曲》（作品117, No.2）	布拉姆斯
《B小調綺想曲》（作品76, No.2）	
《E♭大調狂想曲》（作品119, No.4）	

休息

《波卡舞曲『金色年華』》	蕭斯塔高維契
《瞬間幻影》（作品22）	普羅高菲夫
《兇惡的模樣》（作品4, No.4-4）	
《船歌》（作品60）	蕭邦
《G#小調夜曲》（作品27-1）	
《A♭大調波蘭舞曲》（作品61）	

分析：

如果以色彩、節奏、速度和氣氛來看，無疑，這一套曲目可說是充滿了變化，可以作為典範。魯賓斯坦知道聽眾對於現代音樂非常敏感和警覺，因此他把蕭斯塔高維契與普羅高菲夫放在蕭邦之前，而以蕭邦的音樂為演奏會的高潮（注意：這裏使用蕭邦的作品都不是過於陳舊的樂曲）。

可能有的批評：

整個曲目充滿太多聽眾熟悉、喜歡的小曲子。如果以布拉姆斯整個作品119（共四首曲子）來代替前二首間奏曲和綺想曲，則整個曲目的分量會因此改觀，時間卻不增長；同時有助於平衡上下半場

的曲目，因為下半場也是由很多小曲子所組成。

蕭斯塔高維契與普羅高菲夫在作品的特質上，有許多相似的地方，如果以巴爾托克、浦朗克或巴伯代替蕭斯塔高維契，應該會有更對比的色彩出現。

到目前為止，彈奏改編過的巴哈，依然會受到爭議。許多純音樂的藝術家認為，巴哈有許多偉大的作品可以用於演奏，演奏家不需要彈奏改編自小提琴音樂的作品。

C. 彌拉‧海斯夫人（Dame Myra Hess）演奏會曲目

《D大調迴旋曲》（作品485）　　　　　　　　　　　莫札特

《B小調緩板》（作品540）

《G大調小賦格曲》（作品574）

《A大調奏鳴曲》（作品120）　　　　　　　　　　　舒伯特

休息

《第一號組曲》（Partita）　　　　　　　　　　　　巴哈

《C小調奏鳴曲》（作品111）　　　　　　　　　　　貝多芬

分析：

這位藝術家運用了無限豐富的想像力，將古典作品作了極吸引人的安排，曲目充滿著迷人的曲調。莫札特的緩板和賦格、舒伯特的奏鳴曲作品120，都很少在音樂會中被彈奏，卻在這位鋼琴大師的手中復活，使聽眾再度發現這些優美的音樂。

注意這些優美且均衡的曲目：三首短小明亮的古典小品後面，銜接著舒伯特的浪漫作品。下半場開始，是聽眾熟悉的巴哈組曲，

最後以貝多芬戲劇性且華麗的奏鳴曲作為音樂會的高潮而結束。

D. 紀瑟金演奏會曲目

《B♭大調組曲》（Partita）	巴哈
《三首奏鳴曲》	史卡拉第
《C大調幻想曲》（作品17）	舒曼
休息	
《船歌》（作品60）	蕭邦
《塔》	德布西
《水之倒影》	
《第九號狂想曲》	李斯特

分析：

這些不尋常的曲目被安排得非常均衡。演奏家聰明地將曲目朝一個焦點——舒曼的幻想曲——建立起來，使音樂在上半場結束時達到高潮。經過休息，氣氛因蕭邦《船歌》的出現，漸漸地沉寂下來。在德布西《水之倒影》時，呈現最安靜的情景。其後，李斯特的狂想曲，像一片喧嘩的潮水，瘋狂地淹沒了所有的聽眾。

紀瑟金在上半場安排了音色有別於巴哈的史卡拉第，在下半場運用了輕靈的德布西，此二者在上下半場中遙遙相對，造成了音色上的對稱，使曲目相互平衡。

E. 雷賓（Josef Lhévinne）全場舒曼的演奏曲目

《交響練習曲》（作品13）	舒曼

《觸技曲》（作品7）

《四首樂曲》，選自《幻想曲》（作品12）

休息

《狂歡節》（作品9）

分析：

這真是一場令人歎為觀止的演奏。演奏家一口氣彈奏了兩首舒曼最有名的巨著——《交響練習曲》及《狂歡節》（只有吹毛求疵的評論者，才會堅持以聽眾較不熟悉的奏鳴曲來替換其中一首作品）。

藝術家在《交響練習曲》上神奇的演奏技巧及獨特的詮釋，給他帶來了極大的讚譽。而四首從《幻想曲》抽出來的樂曲，內省安靜的色彩，則使得整個音樂會在描繪舒曼的調色盤上，趨向完整。

注意：把兩首分量長又重的曲目放在上下半場的開始，不僅促成曲目安排上完美的平衡，同時也收到聽眾最專心聆聽的效果。

F. 塞爾金演奏會曲目

《告別親愛兄弟的隨想曲》　　　　　　　　　　　　巴哈

《B♭大調奏鳴曲：「漢馬克拉維亞」》（作品106）　貝多芬

休息

《十二首練習曲》（作品25）　　　　　　　　　　　蕭邦

分析：

這是一套非常優秀的曲目，塞爾金以奏鳴曲中的巨神《漢馬克

拉維亞》為中心。這首艱深的奏鳴曲在每一代鋼琴家中，只有少數人能完美地演奏出來。巴哈的《告別親愛兄弟的隨想曲》是一首輕快迷人的引介。在中間休息過後，塞爾金給他的樂迷們帶來一個很大的驚奇──彈奏蕭邦第二套鋼琴練習曲（因為他一直是以彈奏德奧音樂著名的音樂家）。

可能的批評：

也許再放一首抒情而短小的現代作品，如普羅高菲夫、巴爾托克或濟那斯泰拉等人的作品，於下半場一開始，可以為整個音樂會增加一些額外的顏色。

G. 史蘭倩絲卡演奏會曲目

《D大調奏鳴曲》（作品10-3）	貝多芬
《遊離》（Excursions）	巴伯
《第二號敘事曲，F大調》	蕭邦
《練習曲》（作品10-1）	
休息	
《狂歡節》	舒曼
《義大利波卡舞曲》	拉赫曼尼諾夫
《第十五號匈牙利狂想曲》	李斯特

分析：

這場音樂會裏，古典的貝多芬《D大調奏鳴曲》和浪漫的舒曼《狂歡節》，是整場曲目的重心，這兩首音樂自成一種對比的色彩。

將貝多芬的奏鳴曲和帶有爵士色彩的現代組曲放在一起，為接下去演奏的蕭邦音樂，襯托出一幅有趣的背景。

休息前，放置一首狂風般的練習曲，能將聽眾的情緒帶到高點，而在下半場來臨時能專心聆聽舒曼的作品。

較不為人知的《義大利波卡舞曲》是一首明亮又優美的短曲，位於長又豐富的《狂歡節》和華麗強烈的李斯特《匈牙利狂想曲》之間，具有調和的作用。

可能有的批評：

四個樂章的奏鳴曲對開場曲而言，有些冗長，如果能選一首稍短的奏鳴曲較佳，不僅節省時間，同時可以另外再加一首柔軟抒情的小品於《狂歡節》的前後，使整場曲目的色彩更完整。

現代演奏家應勇於接納未來的音樂作品

二十世紀的音樂作品，在目前演奏會中已經逐漸受到重視。巴爾托克、巴伯、普羅高菲夫、蕭斯塔高維契等作曲家的作品，已不再造成太大的好奇與側目。它們開始慢慢地取代了李斯特、孟德爾頌、葛利格、聖桑在音樂會中的地位。作為一位現代的演奏家，應該勇於接納更多未來的作品，而非永遠生活於過往的日子裏。

第九章

完整地準備演奏曲目

從各個角度來看，準備一場演奏會就像是斟辦一桌佳肴：一、它們都有一定的期限。二、準備過程充滿了各式各樣累煞人的工作。三、所有的努力必須在同一段時間內到達高峰。

我每次訂演出計畫表，總是盡可能地把完成準備的日期，訂在演出前六個星期。（演奏家幾乎一年到頭都在旅行，必須在旅途中準備曲目。上述的計畫雖然不易在旅途中辦到，但仍是可行的。）六個星期前即準備好一切，使我有充裕的時間休息及磨亮我的曲目，當演奏會來到之時，我便能非常從容地走上舞臺了。

建立工作時間表

如果你估計得出每日練琴的大概時數，就可以建立一個工作的時間表了。以每日四個小時來說，練習可以被分成兩個階段，這是最低限度的練習時間。由於每個人工作腳步的快慢不盡相同（這與各人身體狀況、新陳代謝及體溫有密切的關係），因此，除非不得已，我認為不必與自己的身體相抗爭。你需要做的是，將心思放在自我訓練上面，將所有的練習時間作適當的分配，輪流演練所有的曲目。

許多人精神狀況最好的時刻是吃過早餐後，午餐之後則是精神最差的時刻。就在眾人要吃晚餐之時，他們才緩緩地甦醒過來。雖然這種生理機能十分不方便，但也是沒有辦法的事。我本身便是個「夜貓子」，適合我工作的時間不是很早很早，就是很晚很晚。因此我把練習的時間分為三個階段，每個階段是兩個半小時。

我每天都至少先花一個鐘頭的時間用於暖手的練習上，隨後才

開始練習曲目。「演奏」真是十分艱難的工作──有時我會好奇地自問，這世界上是否真有人喜歡做這些煩悶的練習？──但是，它同時又充滿了迷人的挑戰。每當演奏會之前，我們總是歎息那暗無天日、不幸的生活；然而演奏會結束後，我們還是照舊過著相同的日子，不肯有絲毫的改變。

　　沒有一個人全身的機能可以永遠都處於高峰狀態中。有時我們的心智會較靈敏；有時我們的肌肉呈現出最具活力的水準；有時我們在詮釋音樂上有特別的靈感。輪流練習不同的曲目，可使樂曲在不同的練習時段中，得到某方面特別的精進。常常，行動的遲緩反映出我們厭惡練習的跡象，這時，如果給自己一些機會，練習另外較有樂趣的音樂，不要死守在原先的樂曲上，或許行動又會活絡起來了。心理學家佛洛依德曾說過：「懶惰形成的根本原因，是害怕失敗。」我發現不論練琴時的情況有多麼糟糕，持續練習總是比徹底失敗來得好──即使眼前你連一點點收穫都沒有。

練習階段一：從最艱難的作品著手練習

　　我們一旦決定了演奏的曲目後，就需要從最難的作品著手練習，每天都要從頭到尾地練習幾遍，使它能慢慢地軟化。在我的晨間練習時間裏，暖身後第一個練的就是整套曲目中最複雜的作品。有時花費一個多小時，有時一練起來，整個早上就不知不覺地過去了。這是很好的現象，因為我省下了晚上「複習」它的時間（大約是半小時至一小時的複習，通常是我結束一天練習前所做的工作）。晨間練習的第一個階段練過後，如果我感到勞累，便把曲目中需要特別加強技巧訓練的部分拿出來練習。因為單單練習手指的

活動，可以讓我的學習器官（注意力）得到一點休息。在這裏，節拍器由慢到快的練習特別有用，那穩定而強制的聲音可以發出安定的力量，不但使手指收到練習的效果，更讓頭腦得到極大的休息。

我們可以把曲目按照難易的不同，列一個次序，把最難的排在最前面。當最難的作品被掌握了之後，便可以開始征服次難的作品，而把前者列為複習的曲目，以此類推。晨間練習著重於仔細琢磨，而下午練習時段，則可以先花一個小時著重於軟化樂曲上，再以節拍器延續上午的速度作仔細的磨練。晚間練習可依精神的狀況，決定要以何種方式繼續（軟化或是慢速度），而後複習那首已練成的最難的佳品，作為一天辛苦工作的結束。

上面所述的是練習階段一，我叫它「醜小鴨」階段。除了以往練過的曲目不需要特別的訓練外，所有新的樂曲都得經過這個不成熟且尷尬的階段。舊曲目固然可以應付突發狀況，但是我們不可能永遠都只彈奏著那些熟悉的曲調，尤其是當你一心一意專注於新鮮及令人興奮的曲目時，便不會有太大的心情去彈奏它們了。

在練習階段一，我們花了許多時間把第一首作品練成後，如果這首作品裏還有一些特別頑固的片段，則可專注在那些片段的練習上。待一切都順利彈出後，才進入第二首作品的練習。完成次難的作品後再進入第三首……以這樣的順序直到練完所有的曲目，連「安可」作品也在內（最好準備三首「安可」曲）。

練習階段二：將所有曲目分三個部分

現在你可以進入練習階段二了：將所有的曲目（含「安可」曲）平均分成三個部分。如果你每天有三個練習時段，就可以在每

一個時段裏，以演奏會的形態，將其中的一個部分彈一遍。這時，注意讓每個音符都具有意義，讓音樂隨著你的感覺流露。假如在彈奏時，你創造出某種與以往不同的氣氛，便需要回到樂譜上研究一下。如果是合理可行的，才放手去做。在音樂成形之初，你或許會過於誇大地表現你的感覺，但這正是這段時間你應該做的。因為誇張的表現，正如我們在放大鏡下研究音樂裏的每一個細節，它使你的創意能仔仔細細、完完整整地被傳達出來。

日復一日，反覆練習所有的曲目後，我們便能把所有的演奏曲目看成一個整體，不再是一首首單一的作品了。成功的演奏家會在這個時候發展出具個人特色的聲音，使他人一聽便能認出演奏者，一如美術鑑賞家靠著繪畫的筆觸便能認出畫者一般。

在練習階段二，每個練習時段的前兩個小時裏，我們可以如上所述，將重心放在練習某一部分的曲目上。剩下的半個小時，則把較困難的樂段拿出來，用節拍器由慢到快再仔細地加強。可以的話，將速度加快，超過實際的需要，也就是到達你所能表現的極致，如此便能貯存一些額外的能力於手上。和弦進行的樂段最好也可以由慢到快地練習，再次加強它們的力度，當真正的演奏需強大的音量時，我們才能不吃力地控制一切。

靠著反覆練習，先前誇張的部分已逐漸地趨向自然，彈性速度也在適當的控制下現出了形狀，力度與速度的粗糙面亦消失了，每位作曲家作品中獨特的內涵便慢慢地被表現出來。那些細膩的音色與表達不是高速公路上的車燈，炯炯耀眼，而是從高空眺望廣闊的地面——那充滿著五彩變化的夜景。階段二的練習是永遠不會結束的，因為我們將持續超越自己，往前走。

塑造音樂時腦海裏要有完整的意念

　　亞圖‧許納伯喜歡在彈奏任何樂曲前，先把音樂作一個完整的設計。在他彈奏舒伯特的即興曲或莫札特的奏鳴曲時，甚至還為音樂裏每一個樂句都填了詞。當然這麼做是有點太極端了，我個人比較喜歡讓音樂自己去講話：不過在找尋每一個音符的真實意義上，許納伯用的是他個人的方法。雖然有時候你的靈感不像往常般豐富自由，所使用的樂器也不那麼靈敏，但是當我們在塑造音樂的時候，腦海中則一定要有想要呈現的完整意念及細節表現。我曾經認識一位很有趣的大提琴家，在一些重要的演奏曲目上，他總是練就出許多不同的表現方式。而何時以何種方式來詮釋音樂呢？他的回答是：視「氣候狀況」而定。這倒是十分奇怪的設計，最後我才明白他是為了遷就他那寶貴的史特拉瓦琴。所以，一位演奏家即使因為某些客觀因素，不能將最好的詮釋表現出來，至少還可以由完整的設計及練習，使音樂保持著具有水準的演出。

　　經過階段二的辛勤練習後，我們可以完全地離開音樂，稍稍休息一下了。嗯，也許度個週末也不錯。從現在開始，先前所練的樂曲已完全地屬於你，那是你用真誠的奉獻及辛苦的工作所換取得來的財富，它們值得你擁有。不過你還是需要時常練習及演奏它們，因為，不論何時何地，音樂唯有在你充滿自信及確定的情況下，自由地釋放出來，才是完完全全屬於你生命的一部分。

完整仔細的練習是我們在舞臺上演出的安全帶

我曾經在《生活》雜誌上見過一幀照片。那是一群初學跳傘的傘兵，被一個個綁在五十呎高的竿子上玩球。旁邊的標題說明了這個訓練的過程：起先，所有的士兵都被懸掛的高度所嚇倒，頭昏眼花的，不敢將自己完全託付給捆綁身體的安全帶，因而兩隻手緊緊地抓著竿子。這種情況下，要他們把球從一個竿子丟到另一個竿子上，便至少需要空出一隻手；待習慣了高空的感覺後，另一隻也就逐漸地放開竿子。在整個學習的過程中，很重要的是，他們開始信任綁住他們的安全帶。鋼琴家完整而仔細的練習過程，便是我們在舞臺上自由彈奏的安全帶。

對傑出的藝術家來說，他們永遠也到達不了完美的境界，因為他們始終認為音樂可以更美，可以表現出更深刻的個性。橫介於「很好」與「極佳」之間的一條線，是極其纖細的，往往只要小小地再多付出一些努力、再多加入一些想像、再多加深一些感覺、再多些溫暖或人性化一點，便能毫無問題地跨過去了。因此，你的創作是否能充滿奇蹟與美，完全掌握在自己的手中。建築師法蘭克‧羅伊懷特（Frank Lloyd Wright）說：「任何一件事物帶給人們的愉悅性，遠比必要性來得重要。」音樂裏面，亦唯有那令人心神盪漾的音色、那豔麗的曲調及驚人的技巧，是我們應致力追求的。有了這樣的體認後，你才會堅決地朝著它走去，而別無所求。

觀眾時常於音樂會結束後，到我的休息室問我許多問題，像：「你有那麼繁重的演奏行程，怎麼還能彈奏得那麼好呢？」我回答：「在一個演奏季裏彈奏五十場音樂會，比彈奏十場要來得容

易。因為演奏得愈多，愈能保持肢體與頭腦的活力，故愈彈便愈輕鬆。最難有好成績的是一年只演出一場演奏會。」持續不斷的演出，可以讓你的音樂永保光亮，好像棒球員每日固定的練習使他們能保持高度的打擊率一樣。還有人會問我：「如果你在演奏時缺乏靈感，你都怎麼辦？」這類問題讓我感到吃驚，這似乎是不可能發生的。因為藝術家是不可以等待靈感到來的時候才工作，他的職責是隨時隨地都能創造出音樂的氣氛，為他自己，也為他的聽眾。良好的練習讓我們保持靈敏的手指，即使有時候頭腦處於空白狀況下，它們依然能有好品質的演出能力，使音樂能深入聆聽者的內心。我非常相信演出時的怯場，有百分之九十是來自平日訓練的不足，只有百分之十是來自害怕。因此鋼琴家應利用平日的練習，將最極限的能力貯存起來，如此才能在臨場時戰勝害怕這個心魔。假如你未能有良好的準備，而讓畏怯輕易地進入心中，則即使是彈奏短短的一首音樂、一個片段，或一個音符，你都可能會嚇得一塌糊塗，被怯場所擊倒。

害怕是程度上的問題

其實「害怕」只是程度上的問題。我可以問自己：如果演奏時犯了一個小錯誤，到底會發生什麼最壞的影響呢？你怕你的聲望受損？那麼，一些有著閃亮聲譽的藝術家不是更有理由害怕了嗎？讓音樂演奏呈現絕對完美的境界，幾乎是不可能實現的理想。因為每個人的觀念皆不同，有誰能說自己是擁有最正確的音樂觀念、是最具權威性的裁判呢？小小鋼琴家的母親經常很疑惑地問我：「難道

你從來不犯錯？」我當然會犯錯，每一位鋼琴家都犯錯。不管我們曾經花費多少心血，準備得多麼完善，演出現場的刺激，總會讓你體內所有的感官敏銳且強烈地感受著，而傳達出與平日完全不同的聲音，這些皆是因緊張而引起的反應。當你因為一點點失誤而害怕，很可能馬上便失去均衡彈奏的能力。突然間，所有的記憶成了空白，在慌亂中，你盲目地想抓住任何可以重新開始的片段，也許是音樂的開頭，也許是樂曲的結尾，更可能是驚慌中突然閃入腦中的一個旋律。這一連串的紊亂僅僅發生於一兩秒鐘，但是你卻感到十二萬分的恐怖，像經歷了一世紀之久。但是，如果經由這樣的演出經驗，我們仔細地找出原因，再接再厲，以期保持著高度的打擊率，則往後的五十場演出，便很可能不會再發生同樣的情況了

演奏時遭遇挫折，不要被擊倒

　　鋼琴家在吸收音樂的過程中，絕對不可能不發生錯誤。我不知道有哪一位傑出的鋼琴家不曾遺漏音符，即使是那些我認為完美度相當高的音樂家，也不能避免偶爾失誤。當然，我說這些話，並非鼓勵大家在音樂的要求上可以不經心與隨意，你還是得為最完美的音樂表現去奮鬥。只是，吸收音樂的過程中，我們既然不能不走上舞臺演出，又不能避免那些不穩定的表現，那唯一能夠做的就是：當音樂演奏遭遇挫折時，不要過分沮喪，不要完全被打敗。這是我衷心給予年輕音樂家的忠言。

　　在我認識的音樂家裏，曾有一位相當優秀的鋼琴家，太過於渴望彈奏一場毫無瑕疵的演奏會，而使音樂無法自然又舒暢地吟唱出

來，因而妨礙了他在音樂演奏上最大的發展。

音樂評論者應該都是敏銳又博學的人士

身為演奏家，不要害怕批評，因為光是害怕，是得不到任何好處的。由於音樂評論者應該都是相當敏銳又博學的人，一點小差錯都無法逃出他們的耳朵，因此優秀的音樂家懂得適度接納那些關於他的評論，同時改進他的演奏，使日後的表現更趨向完美與專業化，更令人心悅誠服。

第十章

聽的藝術

根據《韋氏（Webster）詞典》的解釋，聽（Listen）的意義是「將耳朵交出來」。而據《馮克和華格諾爾（Funk & Wagnall）詞典》的解釋則為：「留心」耳朵所聽見的聲音。所以「聽」這個字在本質上，乃是指有意識及有意義的聽覺而言。經過了適當的啟發及教育之後，「聽」可以成為一門獨特的藝術。

人們聽到音樂時的反應

通常當人們聽到一首音樂時，反應總是不外乎下列幾種：

1. 大多數人會先為演奏者所迷惑住，而不是音樂。我經常聽到類似如下的驚讚：「你曾看過比他指頭動得更快的鋼琴家嗎？」或是：「真是太傑出的左手了！」還有：「好華麗的八度啊！」

2. 一部分聽眾則會先被音樂的氣氛吸引。他們並不假裝自己對演奏技巧有多麼內行的見解，聆聽音樂會，純粹是因為喜好音樂，並沒有任何特別的企圖，亦不想成為音樂家。他們喜歡在節目單上找尋一些可以預期的暗示，例如：樂曲如果叫《小河》，他們便期待能在音樂中聽到潺潺的流水聲。樂曲如果是一首李斯特的匈牙利舞曲，則必定將之與吉普賽提琴手、營火及熱舞聯想到一塊兒。他們是一群自稱不懂音樂，卻又知道自己喜愛哪一類音樂的聽眾；一場音樂會往往不是讓他們毫無感覺，就是完完全全地攫取了他們的心。

3. 還有一類聽眾，喜歡將現有的演奏與過往的演奏作比較。這類聽眾多半是年老的音樂愛好者，他們總是有著強烈的懷舊情緒；再不然，就是那些先入為主觀念特強的人，他們聆聽音樂作品的

「第一印象」往往像一道無形的藩籬，阻隔了再接納的心胸。

上述三種聆聽音樂的類型各有其局限，這些局限在欣賞音樂時，非常容易導致偏差及危險的後果。最理想的「聽」則是綜合上述三種方式。

誠實的聆聽者必須開放心胸學習反應

智慧型的「聽」，本身便是一種藝術，任何音樂的門外漢經過了適當的思考訓練後，都能得到這種「聽」的能力。這些思考訓練包括好幾個方面：音樂的製作過程、音樂的氣氛、樂器的音色，及演奏的比較。

音樂的訊息時常是以迂迴的方式進入我們的耳朵。它可以首先挑起你情緒上的反應，然後觸碰你的感覺，最後才進入你思考的領域。音樂的氣氛能夠改變一個人的心情，但是必須在一個前提下：此人具有高度適應力，同時願意被耳朵所聽見的音樂帶領。有一個比喻可以用來說明我的講法：當你參加一個宴會或是聚會的時候，如果你只是靜坐角落，冷眼旁觀，那麼你所有的感覺就可能只有無聊與煩悶；但是你如果能設法使自己投入環境，為自己及周遭的人創造出一種歡愉的氣氛，則你就必然會有一段很棒的時光。因此一位誠實的聆聽者，他第一步要做的，便是放開心胸，學習「反應」。

假如今天我們能當面詢問貝多芬或是巴哈，到底他們的音樂應如何演奏，他們的答案很可能會讓我們大吃一驚。因為那些大師所生存的時代，並沒有今天我們所使用的樂器，因此他們所形容的表

達方式，必定無法滿足我們的耳朵。有時候，作曲家在詮釋自己的作品上，反而沒有一些具有創造力的演奏家來得貼切入神。維拉－羅伯斯（Villa-Lobos）還未去世之前，我曾經請他指點我所彈奏的他的作品。他給了我一些意見，當我把他的意思彈奏出來後，他想了想：「不，你還是應該以你自己的感覺去詮釋，你應該完成你的想法。」

每一個人的想像力都會發展出一套屬於自己的音樂觀念，而後我們便會在一些觀念極廣闊深入的演奏家身上尋求印證。（這點很像猶太教會裏所訂的一條規則：獨唱者一定要經過甄選，因為中選者富於情感的祈禱歌調，必須能夠唱出所有會眾內心嚮往的境界。）所以那些對演奏技巧有興趣的人，會在清晰度高、表現華麗的技巧派演奏家裏，找尋他們喜愛的音樂；而一些注重音樂表達的人，則往往不太在意音樂製造過程的粗陋或細膩，他們只喜愛那些具有創造力、音樂性突出的演奏家，對完美表現音樂的演奏能力則有少許的輕視。

人的內心存在著許多高牆，我稱之為「偏見」

在學習聆聽的道路上，最重要的一件事，就是你必須打開心胸，接納任何一種方式的音樂表達。這個說起來簡單，做起來卻十分困難。因為在人的內心裏，存在著許許多多看不見的高牆，我稱之為「偏見」（Prejudices）。它們就像你在天空飛行時，需要克服的很多肉眼無法瞧見的障礙。當人類在尋求突破「音速」飛行之時，曾經歷盡無數艱辛的嘗試，包括在人體的適應力上、飛行方

式上及飛機性能上前所未有的突破，才獲得成功。許多人內心的
高牆，就是如此的堅固；它們都是人為的，它們的存在亦是人們
所默許的，所以人們並不情願拆除這些看不見的牆。這些高牆十
分謹慎地阻擋了帕立斯特瑞納（Palestrina）及巴哈，阻擋了布拉姆
斯、華格納，也阻擋了德布西、史特勞斯、巴爾托克、史特拉汶斯
基……，同時排斥一切具有創新意念的音樂。

「先入為主」是另一種心理障礙

　　另一種心理障礙則是「先入為主」的心態。許多人在他們聆聽
或學習音樂的早期，曾經得到過一些關於音樂或是樂曲的概念，此
後便自始至終，緊守著那些第一步進入腦海的印象。他們可能終生
都認為，莫札特的音樂必須聽起來像粉色瓷娃娃般細嫩，布拉姆斯
永遠聽起來都是沉重的，而所有的現代音樂都是喧鬧、不和諧的。
一旦他們聽到了一場演奏並未合乎內心所認同的原則，則開始感到
困惑，進而產生苛刻的批評。

　　另有許多聽眾在聽完一場音樂會，總是等看了隔日報上的評論
後，才發表他們的看法及好惡。這是多麼錯誤的做法啊！音樂品味
是一種極度個人的東西，你可以藉著他人具價值的判斷，來刺激和
帶領你思考研究的方向、磨銳及引導你的感官，但是「你自己」才
是最後決定你到底是喜歡還是不喜歡一場演出的人。

　　由於每一位具有創造力的藝術家都有一個最大的願望，那就是
音樂在他們手中經過了完整仔細的磨練後，他們能夠將細膩的情
感誠懇又具說服力地彈奏出來，同時也能得知大部分聽眾對他的感

想。因此身為一個聽眾，我們應該在「聽」的能力上多做一些努力，以發展出屬於個人品味的鑑賞力，不要任意地放棄與演奏家溝通的權利。

欲成為有深度有見地的聆聽者，必須廣泛接觸音樂

欲成為有深度有見地的聆聽者，必須廣泛接觸音樂。不論是室內樂、現代音樂、英國的牧歌或是任何合你口味的音樂，都可以聽。每當我遇到具有上述企圖心的人士時，我總是先詢問他的誠意。因為他必須先具備一顆敞開的心，嘗試從普賽爾聽到普契尼，從巴哈聽到巴爾托克，從人聲合唱聽到豎琴獨奏，從管風琴家畢格斯（E. Power Biggs）聽到霍洛維茲。當你在這些音樂中找到了喜愛的作品或是演奏時，不妨多聽幾次。人世間其實並沒有真正「好」的音樂或是「壞」的音樂；事實上，最流行的音樂乃是由一些不怕說出自己愛好的人所共同認可、推舉出來的樂曲。貝多芬的作品一直到今天都還是音樂會中保有高票房的曲目，這是因為一個半世紀以來，人們持續著對他狂熱的愛好，所逐漸建立起來的聲望。不論你是不是一個遵奉流行的人，也不論你是一位保守或前衛的聽眾，請你「公正」地評論音樂。在安徒生童話故事中曾有這麼一則故事：皇帝那件似乎只有智者才看見的新衣，突然因為一位天真無邪的孩童說了一句「看啊！皇帝的身上沒有穿衣服呢！」而現出了它的真實面。

聆聽者應了解作曲家及樂譜

　　誠實地選出你較喜愛的音樂，盡情享受它們之餘，你應該去了解作曲家及樂譜，並從演奏的觀點及你個人的感覺來分析所聽到的演奏，不久之後你便會發展出一套，屬於你自己品味的良好鑑賞力了。有了這個能力，不管在任何時刻及任何媒體上聽到音樂，你都可以藉著猜測、確認音樂的作者，而得到極大的樂趣。下面是聽到音樂後，可以用來思考的路線：

　　1. 分析出樂曲被創作的年代：是古典、浪漫、印象還是現代的作品？

　　2. 樂曲的旋律或節奏是否具有某一國家特有的音樂語言色彩？

　　3. 樂曲的旋律或和聲特徵是否使你想起某一作曲家的作品？

　　以上述三個方向來猜一猜，看看你的回答能否接近正確的答案。

具有音樂品味及知識的我們可以預知這個時代的英豪

　　在你走到了這一步——發展出一雙能分析音樂的耳朵之後，你就可以逐漸發現新的、吸引你的音色，音樂的品味便漸漸擴展開來，且趨於變化性了。假如你今天不喜歡巴爾托克，那麼，在接下去的日子裏再多給他一些機會。因為人類基本的天性裏，對不熟悉的事物，皆有排斥的心態。多數偉大的音樂大師在他們生存的時代中，總要花上許多精力，和嚴酷的批評、不接納，甚至敵對的行為奮戰。莫札特的時代裏，曾經有一位書商把他所寫的一首弦樂五重

奏退還給他，原因是那份樂譜上出現了不和諧音的寫法。書商認為那必然是個錯誤，莫札特怎麼會寫下那樣的音符呢？華格納一直等到建立了他想像中的劇院之後，才實現多年在音樂表現上的創新及野心，也才得到世人的讚賞與喝采——當時他已達六十高齡。貝多芬有一次曾被一位音樂評論家輕拍著肩膀，好意地勉勵他多聽一點當時另一位作曲家的作品，而這位作曲家其實只是一位三流的沙龍音樂家罷了。理查‧史特勞斯和史特拉汶斯基的音樂，也曾經在音樂廳中引起觀眾憤怒的暴動。

由上述這些實例我們得知，上天是絕對不會告訴我們，一百年以後，誰的作品能流傳下去，誰的作品會被遺忘。但是身為熱愛音樂，具有音樂知識及品味的我們卻可以預知，亦應該預知這個時代的英豪。

藝術家需要鼓勵、接納具有建設性的評論

有一些擁有相當專業知識的權威人士，因為害怕說錯話，因此，在給予音樂評論時，總顯得迂腐而平凡。無法切中要點，僅僅對藝術家表示寬大的意義到底在哪裏呢？藝術家並不需要那無用的寬大，他們要的是鼓勵、接納，及具有建設性的評論。

「成熟」與「不成熟」這兩個字，目前已被濫用到需要討論的地步了。《韋氏詞典》對「不成熟」的理解是：「年輕的，還未達到完全發展的程度。」一顆果實經過了春天無數陽光的照射後，才慢慢地趨向成熟，然而熟透的日子卻是相當短暫的，如果你不把握時機摘下它，則果實便會過熟而很快地腐爛掉。一位藝術家手中的

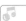
果實是終其一生都在成長並走向成熟的。完全的成熟，意指達到最後的高峰與完美的境界，但是藝術往往在到達一個高峰之後，卻發現還有著更新的境界、更高的山峰值得去追求，因此他們的一生都在尋求真正的成熟，然而卻永遠也到達不了。

當然，並不是所有的藝術家，都同意我說的這個事實，因為這需要一些謙遜的勇氣。在我所認識的人當中，小提琴家米夏‧艾爾曼是一位相當謙遜的人（雖然有很多關於他極端自負的傳聞）。有一次，一位婦人在音樂會結束後跑到他的休息室，神情激動、聲音沙啞地對他說道：「艾爾曼先生，你真是一位神！」這位艾爾曼先生，以他一貫銳利俏皮的口氣回答：「不，夫人，我不是神。神是無法進步的，但是我會。」

應該站在藝術家的觀點上看他們的創作

藝術就像生命，深刻探知其中的「為什麼」及「如何達到」，遠比詢問「那到底是什麼」要來得重要。如果我們嘗試著去了解那些藝術家「為什麼」要脫離傳統，又「如何」創新了表現的手法，則即使我們並不欣賞那樣的表現，但是經由他們的觀點來看他們的藝術品，亦是可以被說服，同時給予接納的。

當魯賓斯坦和紀瑟金剛出道的時候，大量的美國觀眾都抱持著遠遠觀望的態度，拉赫曼尼諾夫及哈洛‧布爾（Harold Bauer）深知這種身陷嚴酷批評及非難的痛苦。如果聽眾能夠早一點了解他們音樂表達中的藝術性，不要在他們經過了一生的奮鬥、建立了足夠的聲望、得到了所有人的掌聲之後，才開始注意他們，則聽眾與音樂

家之間必定能有更多的時光相互欣賞、享受及交流。有了過去這些深刻的教訓，讓我們不要一而再，再而三地犯著同樣的錯誤，不要再毫無作為地靜待一旁，等著藝術的果實找上我們。

好好地發展我們的音樂品味，建立判斷音樂的能力和信心，我們不但可以在無限的新發現中享受至高的樂趣，同時也能審慎地選出今日之星——那是明日值得人們誇耀的文化財富。

第十一章

我的教學經驗

人在任何年齡都可以學習音樂。優秀的教師，應了解學生資質的差異並知道如何因材施教。一位老祖母可經由練琴，得到很大的樂趣（彈琴對她的指頭而言，亦是很健康的活動）。而一位生意人也可以藉著練琴，將緊張的心情予以化解；努力過後如能完成一些迷人的樂章，那更令他心情震盪好半天。因此巴黎交響樂團有一句標語：「一個人是可以沒有音樂而生存，但是他不會活得太好。」

如果幼兒從小在一個充滿音樂的生活環境中長大，即使他從未聽過一場真實的音樂會，也可以發展出寬廣的音樂品味。他並不需要帶著崇敬的心，坐在收音機或錄音機前洗耳恭聽古典音樂，因為聽音樂應該是一件很愉悅、很享受的事情，並不是令人厭煩的工作。當這個小孩聆聽了這一生第一場真正的音樂會以後，音樂創造的真實面，便在他眼前展現了。

給予學生健康真實的音樂觀念及良好的彈奏習慣

鋼琴老師所能夠給予學生最重要的東西是：健康又真實的音樂觀念及良好的彈奏習慣，讓學生在琴鍵上有安全感，同時能享受彈奏的樂趣。擁有了這些難得的觀念及能力後，學生才能在未來建立獨立表達音樂的能力。即使他往後曾經中斷學習及練習，也能在沒有老師的教導下，再重新拾回過去的彈奏能力。如果學生想彈奏一些能夠炫耀、賣弄的樂曲，則這些音樂只能是他在正常鋼琴課之外額外的甜點，而不是正餐。他必須按部就班地學習。

對初學者來說，「信任老師」是在學習初期便需要建立的重要心態。因為從心理學上來看，學習的能力可以在圖表上畫成一個平

放的大S形狀，意指學習的高潮與低潮總是此起彼落、相互間隔的。
一旦學生面臨低潮時，就需要依靠對老師及追尋目標的信心，才能
得以度過。

教師應將每一堂課的作業，清清楚楚地寫下來

教師應將每一堂課的作業，清清楚楚地寫下來，以告訴學生每
週的進度及他們每日應該練習的方式，如此才能給予學生最實際的
幫助。下面是一個例子：

雙手彈奏C大調，A小調，G大調，E小調的音階及琶音；以節拍
器一拍（四個音）60的速度練習。

每天小心地視奏《布爾格彌勒練習曲》。

練習巴哈《創意曲》第一首的第一段，每日分手彈奏六次。注
意樂句及力度的表現，遇到休止符時，提起手腕。

複習巴爾托克的舞曲，右手練習裝飾音。

在練習時間結束前，以演奏會的方式，把舒伯特那首圓舞曲彈
奏兩遍。

研讀伊德·培瑟（Ethel Peyser）那本《音樂的成長》中的第一
章。

這裏很清楚地指示了學生在練習期限中應該完成的作業，也提
醒了他可能疏忽的練習重點。經過一段時日後，學生的父母、老師
及他本身，都可從這樣的記載上看出他都彈過些什麼曲目，做過何

種方法的練習。名鋼琴家克拉拉‧舒曼的老師，也就是她的父親，曾督促她每天寫音樂日記。這個習慣她一直謹守了一輩子。有許多年幼的孩童不願意練習，主要是因為他們不知道每天要練些「什麼」，及「如何」練習。因此教師應該給予他們明確的指示。此外，父母也可以扮演輔助的角色，諸如：常常傾聽兒女們練琴，不時給予讚美及鼓勵，為每日的練習設定一個不輕易改變的時間。在鋼琴的彈奏裏，機械化的部分是需要每天反覆不斷地磨練才能獲得的能力，因此每日至少一小時的練習時間，乃是絕對必需的。它不可以用其他的練習方式來取代，像每星期練兩次，每次練上三個鐘頭……等。

對一個有天分但沒有太多練習時間的學生，給他一份經過良好設計及均衡發展的曲目便可以達到很好的訓練效果。雖然孩童偶爾也會像鋼琴家一樣，為了每天那練不完的勞役喃喃抱怨，但是最終他們還是會接受上述的訓練，並且學習享受那些音樂。

老師要教導學生習慣與音樂溝通

有了基本的訓練之後，教師要更進一步地教導學生習慣與音樂溝通。好的老師會不定期地舉辦一些非正式的小型音樂會，大約一個月一次。學生們可以從中彼此觀摩、討論曲目，並享受演奏的寶貴經驗。有時候我們可以在一個特殊的日子裏，鼓勵學生彈奏他們曲目中特別的部分，像是在貝多芬節慶裏彈奏貝多芬，或是在現代樂之夜彈奏現代作曲家的作品。任何作曲家的生日都可以舉辦類似的活動。每一次的聚會上，老師還可以選出幾位學生，在他所指定

研讀的音樂書籍上做心得報告，同時不妨送一份獎品給那位心得報告寫得最好的學生。

藝術家們總是不斷地練習新的樂曲，以豐富他們的演奏曲目；學生亦當如此，雖然他們的音樂會只是在老師的琴室裏舉行。藝術家還會隨著每一場音樂會的演出逐漸增進演奏的能力及內涵，因此老師更是要盡可能地給學生們演奏的機會，以提高他們的演奏能力。名鋼琴教師雷雪替茲基便經常邀請學生到他的琴室。他要學生們把琴譜全部攤放在一張大桌子上，而後，這位大師從中任意抽取一本，樂譜的所有人便得出來演奏。

一位思考周到的教師懂得尋求各種方法，以刺激學生進步。

教師應灌輸良好的基本觀念

坐姿及雙手彈奏的位置

開始彈奏鋼琴，就應該在鍵盤上培養出良好的彈奏習慣。所有肢體的活動都需要朝著「放鬆」及「敏捷」的目標努力，而最簡單的方法，就是最好的方法。

首先，舒適地坐直，讓肩膀下垂不要突起，手肘自然地靠近身體，下手臂抬起來正好與鍵盤平行，手腕稍稍高一點，使手指能輕鬆地推動琴鍵。一位早年教過我的老師（雷雪替茲基的學生）稱這種高手腕的姿勢為「羅馬拱形式」。由於手從高處懸掛下來、力量很容易便到達每一手指的指尖，易於控制聲音，這種具有重量的觸鍵，使我能放鬆地控制手指的活動，且發出紮實的音色。如圖一及圖二所示。

圖一

圖二

「堅實的手指」是優秀技巧的基礎。最好每一隻手指都被訓練成抬起來後便能堅固地按到琴鍵的底部。坐的時候，你的背部要直，不論手伸到琴鍵的任何一邊，身體都必須依靠過去，這樣，指尖才有整個身軀的力量作為支撐。安東·魯賓斯坦在世時，就是因為運用向前傾斜的身體，彈奏出巨大音響而聞名於世。亞圖·許納伯在演奏抒情的樂句時，則利用身體的向後微仰，讓手指有浮動的感覺，從而奏出優美的曲調。

如何認識音符

一位幼童可以很清楚地藉著琴鍵上的兩個黑鍵而認出左下方那個C音，他尤其可以在整個琴鍵上玩「找尋C」的遊戲。接下去，他便可以由C認識CD及CDE……等所有的白鍵。在教導他認識升與降

的音符時，告訴他，鋼琴上最小的音程就是半音。半音向右，不論在黑鍵或白鍵上，都是升；半音向左就是降。他也可以以上述的方式去認識全音。初學者經由這樣的導入，便能得到很正確且健康的升降和初步音程的觀念，同時也為將來學習基本和聲做了一個良好的引導。

如何認識節奏

初學者開始學習算拍子的時候，最簡易的方法是教導他以橫的方向念出所有最小的數值。在拍子中使用「和」，例如：「1和2和3和4和……」或是「1－和－和，2－和－和，3－和－和，4－和－和」（三連音）。如果最小值是十六分音符，則「1－1－和－1，2－1－和－1，3－1－和－1，4－1－和－1」。遇附點音符，便可寫下音符所在的號碼或音節，學生在數拍子上便不致觀念模糊不清。彈奏一首新曲子前，學生可先用嘴巴念出拍子，等到他熟悉了音符的時值，一看譜便有正確的反應後，才到琴鍵上做實際的練習。

視唱練習

在歐洲，「視唱」是用嘴巴把音符唱出來的一種藝術。幾個世紀以來都被認定為音樂教育中一個很重要的部分，它曾經被假定在幫助視譜及背譜上，具有絕對存在的價值。當學生將一首巴哈前奏曲用Do、Re、Mi唱出來時，他必須花很多時間去練習，才能熟練且合速度地唱出所有的音符。以這個方式將音符深植於我們的下意識裏，不失為一個好辦法。但是我卻觀察過，許多精於視唱的學生最後都變得十分機械化，而失卻了視唱訓練原先存在的意義。因此我

只在特別需要時，才建議學生視唱做額外的輔助。例如：練習一段有複雜音符的樂段時，因為頭腦熟悉音符的速度較手指熟悉琴鍵的速度來得慢，有時會產生干擾手指活動的現象，此時便可利用唱的方式將音符先仔細地唱出來，運用思考來複習那些進行時有困難的音。我曾經有一位音樂家朋友，可以使用一隻手指把一整首音樂作品彈完，他用這個方式來考驗自己的記憶力。

和 聲

研習基礎和聲對具有天分的學生而言，是十二萬分重要的訓練。因為學生必須學習用他們的智力及耳朵，分辨出旋律上及和聲上的音程。和聲的訓練同時也能教導那些「聽不出音樂」的人，讓他們知道合乎邏輯的「對稱」，是一切音樂作品的骨架。一個學生如果能熟知並彈奏出每個調的和聲進行，當他在彈奏一首新的作品時，就不會在一堆升降記號前措手不及而戛然停止下來。學習和聲使我們習慣由頭腦指引手指的活動及使用內在的耳朵傾聽，而頭腦也會藉著熟悉和聲的進行來幫助背譜。這所有的知識都能強化我們了解一首作品的結構，使整首音樂能在腦海中呈現清晰的畫面，因此音樂家應該永遠保持研究和聲的習慣。學生在得到了基本的和聲概念後，可以考慮是否要繼續學習下去，並且學習對位及作曲。基本的和聲概念在鋼琴家早期的訓練上相當重要，它就像拉丁文一般，是一切語文的基礎。

教師可以使用一些適當的和聲教材讓學生們練習，最好能合乎每一個學生的程度，好讓他們能輕鬆地吸收。

音階與琶音

要真正地熟悉鍵盤，需要多年的努力方能達到。而這期間，每日的音階練習更是不可少的功課。由西方文明發展出來的音樂，大部分都是建立在調性上（二十四個大小調）的，所以熟悉每個調性的位置及音階，乃是非常重要的基本能力，也是為未來排除技巧恐怖感所作的最好準備。

各個調上的音階、琶音及半音階的指法，在很早以前就已經被建立起來了。這些指法給所有不同形狀、大小的手來彈奏，都是適合的。想像力豐富的老師能夠找到許多刺激學生的方法，使音階與琶音的練習變得富於趣味性。我們應該把這些技巧的練習，放在每日必練的程序裏，作為暖身的步驟。肌肉經過了初步的活動後，才能自動地反應出音樂表現上的各種需求。有了這個基礎，求得靈敏精巧的手指便是理所當然的了；而任何音樂上的想像亦可以藉著它而實現。演奏會中，常常會因為緊張、琴鍵過鬆，或是單純的興奮，我們在彈奏時突然有不尋常的快速度產生，造成了注意力上極沉重的負荷。因此我們必須在平日的練習上，很確定自己的雙手是絕對經過嚴格的訓練，在任何突發的狀況下，它們都值得信賴，並能安然度過危機。

每日最好以四個八度彈奏所有的大小調音符、琶音及半音階。記載這些練習及指法的書相當多，在此不再贅述。不過教師和學生可以另外從中設計出許多具有樂趣的練習方法，比如：

分手練習。
雙手以三度、六度、八度、十度練習。

雙手交叉練習：在訓練雙手的獨立性上，特別有效用。

斷音彈奏：以手指跳奏，

以手腕跳奏，

以手肘跳奏。

一隻手強，一隻手弱。

一隻手圓滑奏，一隻手以斷音彈奏。

以不同的重音練習，如第62頁所述。

以節拍器慢速度到快速度做練習。

所有的小調都應該以和聲小音階及曲調小音階做練習。屬七和弦的琶音練習則有助於增強第四指。每天，我們都可以以不同的組成方式練習基本技巧，例如：

第一天，C→Db：

C大調音階、琶音→C大調音階、琶音→以C為始，彈奏導向Db大調的屬七和弦琶音，即CEbGbAb，Ab為根音。接著由Db→D……直到練完所有的調。

第二天，C→G：

C大調音階、琶音→C小調音階、琶音→以D為始的屬七和弦琶音，即DF$^#$AC，導入G大調。接著由G→D……直到練完所有的調。

第三天，C→F：

C大調音階、琶音→C小調音階、琶音→以C為始的屬七和弦琶音，即CEGBb，導入F大調。接著由F→Bb，以此類推，直到練完所有的調。

在技巧的練習上建立各種秩序，是非常好的練習方式。

初學者在開始學習音階及琶音時，總是苦惱於下列兩點困難：
（1）無法圓滑又快速地將大拇指從其他手指下轉過去，總會使手臂
及手肘產生晃動。（2）當其他手指是越過大拇指時，總會使手肘向
外急拉。

下面是克服上述困難的練習方法，名為「阻擋式的音階與琶音
練習」。

*注意放鬆你的肩膀。

解決大拇指活動的問題，是音階練習中很重要的一個部分。即
使開始練習音階時你不需要注意它，但是隨著彈奏速度的加快，總
有一天你會需要正視這個問題。

指　法

下面是我們經常使用的半音階指法：

上行由C到C，右手：2 3 1 3 1 2 3 1 2 3 4 1 2

左手：1 3 1 3 2 1 4 3 2 1 3 2 1

下行由C到C，右手：2 1 4 3 2 1 3 2 1 3 1 3 2

左手：1 2 3 1 2 3 4 1 2 3 1 3 1

　　我建議以上述指法彈奏半音階，主要是因為輪流使用 1 2 3 4
指，可以增加樂句進行的速度及圓滑度，並給大拇指休息的時間。
由大部分樂曲中的半音階句子都不是太長，因此上述指法適用於一
個八度內的半音階彈奏。音符不多，在記憶上較不吃力，在練習上
也較實際。不過這樣的指法不適用於兩個八度的半音階彈奏。

　　以後面三指來彈奏半音階也是很重要的技巧：

上行C到C，右手：5 3 4 3 4 5 3 4 3 4 3 4 5

左手：4 3 4 3 5 4 3 4 3 4 3 5 4

下行C到C，右手：5 4 3 4 3 4 3 5 4 3 4 3 5

左手：4 5 3 4 3 4 3 4 5 3 4 3 4

　　當你的「右手」需要以平行小三度彈奏半音階時，下面是最好
的指法，得自鋼琴家布梭尼：

上行，大拇指由C開始　3 4 5 3 4 3 4 3 4 5 3 4 3

1 2 1 2 2 1 2 1 2 1 2 2 1

下行，第二指由C開始　3 4 3 5 4 3 4 3 4 3 5 4 3

2 1 2 1 2 1 2 2 1 2 1 2 2

上述指法同樣可以用在大三度及四度的半音階彈奏上。不論上行或是下行，第二指以滑過的方式彈奏，可以讓線條圓滑。三度的半音階彈奏絕對不是簡單的技巧，其間存在著許多艱難的障礙，需要長時間練習及極大的耐力才能練出來。但是一旦練成了，那真是極值得誇耀的成就呢！所以盡量使用各種方法去練習它，如：重音練習、不同的節奏、節拍器從慢到快的練習，等等。

由於我有一雙很小的手，因而發現在彈奏平行六度和八度的半音階上，也可以使用手指中的後三指（如上述指法裏的上方手指），加上跳躍的大拇指在下方移動。也許手大的鋼琴家有更適當的指法。不論如何，彈奏這些高難度技巧，要注意將手腕靠近身體，這樣你的手才容易指出音樂進行的方向。

指法是非常個人化東西，適用於某人的指法，不一定適用於另一人。但是一些基本的、自動化的指法，對每一位鋼琴家來說，都是運指技巧上最重要且最堅固的基礎。每日固定的練習，則是獲得這個基礎，並保持手指靈敏度唯一的方法。有了這基本的能力，即使偶爾在演出時，瞬間發生了錯誤，你的大腦也會馬上根據習慣，反應出同一調上的音階或琶音。因此盡早建立穩固的基本指法，是我們面對失誤時，最安全的保證。除非我們遭受到非常強烈的衝突，或是在極端紊亂的狀況下，才會弄亂它們。否則那些根深蒂固的習慣，是極不可能被打破的。

視　奏

如果在學習視奏的過程中你擁有良好的練習方法，則這個過程

一定是簡單又愉快。我們應該不時地增進視奏的能力，因為連資深的演奏家都不斷持續加強這方面的技巧，更何況是我們呢？

　　從一開始學習視奏，我們就得遵守不看琴鍵的原則，這與打字的道理是相通的。對初學者，我建議以布爾格彌勒練習曲、伯提尼練習曲（Bertini）、舒伯特圓舞曲，還有葛利格、韓德爾、莫札特、普賽爾（Purcell）的小品來練習。四手聯彈也有助於訓練視奏者的節奏反應。其他一些材料，像巴爾托克的《匈牙利農歌》（Hungarian Peasant Songs）及《羅馬尼亞聖誕歌曲》（Rumanian Christmas Carols），或普羅高菲夫的《灰姑娘組曲》（Cinderella Suite）及《瞬間幻影》（Vision Fugitives），則提供給眼與手合作的極佳練習。最後，在你每日的視奏練習上，可以嘗試把所有的史卡拉第、海頓、莫札特的奏鳴曲依次彈過去。另外，改編成四手聯彈的海頓及莫札特交響曲、韓德爾的小提琴奏鳴曲等，都是很好的視奏材料。

　　可以用來視奏的曲目是說不完、道不盡的。強烈的好奇心是引導你練習它們最好的動力。

　　我們應該盡早了解，音樂也可以是令人興奮的團體活動。為別人伴奏，本身便是一種特殊的藝術。為合唱團、弦樂重奏、小提琴及輕歌劇演唱者伴奏，可以訓練你融合鑄造出適當的音色。在室內樂的演奏上，試著以優美的聲音及活潑的律動感鼓舞你的合作者，在旋律及節奏的表現上盡量與所有的人一致。彈奏時除了耳聽自己，同時也要耳聽他人，不斷將自己的音樂調整得與其他演奏者完全在一起。這所有的細節都與練習一首協奏曲相似，因此這是為將來彈奏協奏曲所作的最好準備。

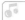
　　「優秀的視譜」，意指視奏的人將樂譜上任何細節與記號全都仔細地彈奏出來。視譜是學習一首陌生樂曲的第一步，這個階段最重要的是工作就是沒有錯誤地認識整首音樂，使將來的練習能在正確的情況下進行。注意所有音符、休止符、速度及力度記號、圓滑線和樂句的正確性，讓眼睛看譜的速度走在手指活動之前。小心在音階及琶音上所使用的指法，務必使它們圓順。

　　所有視奏上的能力，只有靠每日持續不斷的練習才能臻於完善的境界。

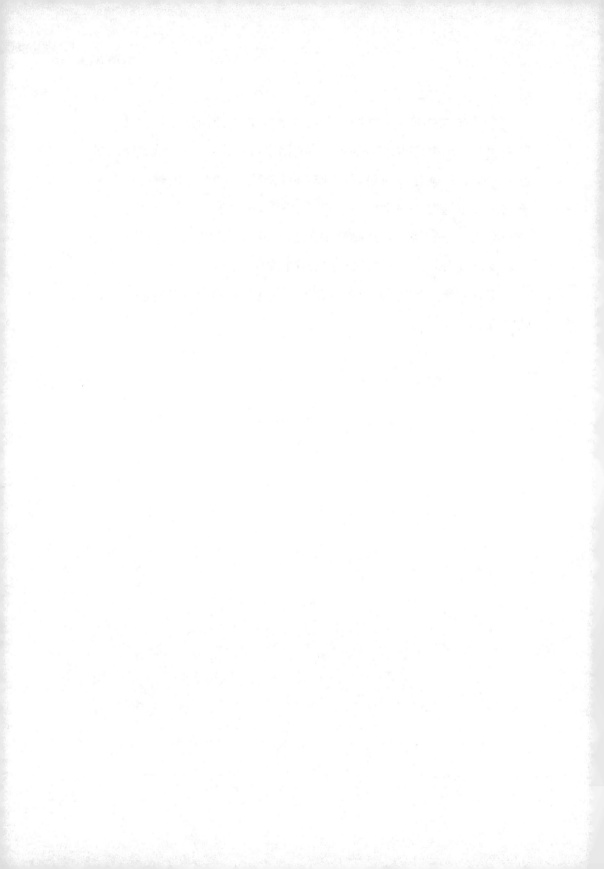

第十二章
無聲練習

「無聲練習」是指彈奏者在一個正常的鋼琴鍵盤上作無聲的彈奏。手指只在琴鍵的表面活動，肌肉像往常般用力，但卻有另一番控制，使琴鍵不致發出聲響；所有的音樂只有內在的耳朵能夠聽見，音樂所引起的情緒波動也只在體內感受，不形於外。

良善地應用無聲練習，能幫助我們發展出獨立的觸覺反應

良善地應用無聲練習，能幫助我們發展出獨立的觸覺反應。獨立的觸覺反應是優秀鋼琴家必備的重要能力之一。因為鋼琴的彈奏牽涉我們肢體與感官的高度配合，而無聲練習在訓練觸覺感應上則是個照明燈，使我們能夠有意識地發展出敏銳的觸覺，從而增進演奏的能力。

許多有天分的音樂家在還沒有實際能力彈奏出一首音樂時，便已經能憑藉著內在的耳朵及心境，想像出這首樂曲的理想情景。「練習」是音樂家將想像力付諸實現的唯一方法。但是不斷重複的練習不僅是一件痛苦的工作，也使我們的感官變得遲鈍，甚至阻礙了原有的想像。所以亞瑟‧魯賓斯坦在閒聊時，曾談及他早年學習鋼琴的日子，總是在鋼琴旁放著一本小說及一盒可口的巧克力，好讓那繁重如勞役般的練習能變得甜蜜一點。雖然從理論上，我們可以接受窮理查（Poor Richard）的格言：「勤奮是幸運之母」，但是在真實的生活中，卻有許多嚴謹的學生，發現自己像掉進了一個沒有希望的漩渦中：「我無法演奏那首音樂，因為我從未練習過它。我無法練它，因為重複的練習逼得我想發瘋。」無聲練習可以使手指得到訓練，頭腦得到思考，而避免虐待耳朵，偶爾為之，便能使

精神得到紓解。

　　老一輩的鋼琴家非常重視手指的觸覺反應，因此他們曾特別地製造出一種可以隨身攜帶的「無聲鍵盤」，作為旅行演奏時的良伴。這是很好的構想。每當我到外地演奏，也一定帶著一個擁有八十八鍵，平板無反應的琴鍵。不論在旅館裏，還是在飛機場，我都可以藉著它做一些長時間的練習，以保持指尖的靈敏度。我甚至還把它帶到演出場地的後臺，作為暖身的工具。

無聲練習在複習樂曲上具有良好的功能

　　演奏欲望強烈的鋼琴家都應該隨時具備重要的曲目於手中，以便應付不時之需。我發現有一些年輕的藝術家經常取消演奏會，原因是他們並未準備好。這其實是一種錯誤的謹慎；因為逃避是無法治癒怯場及緊張的，唯有成功的演出才能真正地解除我們心裏的障礙。成功的演出則奠基於先前完善的準備工作。如果我們在吸收一首樂曲時，曾經真正地加強過手指肌肉運動的能力，徹底地掌握這首樂曲，隨時保持著演奏的能力，則在每下一場的演出上，只需要花費一點點時間於練習，便能重新拾回這些音樂了。

　　無聲練習在複習樂曲上具有良好的功能。每天早晚我們可以各花一個小時，看著譜，同時利用節拍器做仔細沒有錯誤的無聲練習。當手指的觸覺經由這樣的訓練，能正確又合乎速度地反應整首作品時，頭腦便能從音符的對錯中釋放出來，專注於音樂的表現，而使音樂發光了。

無聲鍵盤可以應付危急的狀況

我常聽年輕鋼琴家們抱怨：「我的鋼琴太糟糕了，音既不準，琴鍵的反應又不靈光……」「我唯一能練琴的時間不是深夜便是大清早，那時鄰居們都還在呼呼大睡，我怎麼能夠練習呢？」這些情形我也經常碰到。比如在旅行演奏中，由於白天及傍晚都有公開活動，因此練習的時間只能排在半夜；而唯一能練的就只有旅館酒吧間裏那些被過度使用、情形極糟的鋼琴。居家時，如果我想享有一點正常的社交生活，便必須選擇一些零碎且奇異的時間來練琴。由上述這些情形看來，鋼琴家總是難免處於無法正常練習的時刻，無聲鍵盤便成為這些時段應付危機最好的工具了。

無聲練習可以增加手指的控制力，回應內心的要求

除了緊急的狀況，偶爾在正常練琴的時間內，做一些無聲練習倒是可以一面讓耳朵休息，一面增強指力；不但使音色更迷人及富於魅力，同時又能探討內心最想達到的境界。經過這些內在的訓練後，你會奇蹟似的發現，雙手又有了新的控制力，可以回應內心更廣闊的要求了。

無聲練習有時也能幫忙解決許多彈奏上的問題。諸如：認識一首陌生又複雜的音樂，或是在一首高難度的觸技曲、協奏曲上做節拍器由慢到快的複習等。它可以調和我們內在的耳朵，使之更仔細地聆聽，藉以引導手指有更從容的彈奏及美好的音色；在往後實際的練習上，耳朵會更敏銳，音色會更新鮮優美，而我們便感受到愉

快的釋放。

無聲練習亦可幫助背譜

　　背譜亦可藉無聲的練習做輔助的訓練，它能減少許多練習的時間。由於人的感官分為三種，彈琴時除了依賴視覺、聽覺外，觸覺的依賴亦是很重要的。加強觸覺，可以從潛意識裏訓練手指的活動，故當我們在演奏上出現記憶瑕疵時，這種習慣性的觸摸能力便馬上幫我們安然度過難關——對任何一位演奏者來說，這都能帶來最大的安全感。不發出聲音，只靠觸覺指引鋼琴的彈奏，與演員不依賴服裝、道具及背景而演出一場戲，是十分相似的。因為他們都不能憑藉外在有形的刺激來幫忙記憶，只能靠內心對作品的熟悉度進行演出。當鋼琴家不需要注意聆聽音符的高低及真正的音色時，方能將整個注意力集中於樂曲的表現上，此時所有彈奏時容易出現的弱點便顯露無遺，而可予以改正。由於所有的責任都放在內在的耳朵、活動的雙手及內在音樂的表現，因此更具深度的音樂便被帶入真正的演奏中了。

　　複習一首曾經練習過的樂曲時，因為頭腦一時還無法完全集中於音樂的表達，不論是彈奏長的樂句、控制適當的力度與速度，或是表現應有的情緒，都無法馬上恢復到以往的水準。因此重複練習依然是不可避免的工作，而無聲練習在此時便具有特殊的功效。

真正的才能是從工作中得到的

　　麥克西姆・高爾基（Maxim Gorki）說過：「真正的才能是從工作中得到的。」比利時伊莉莎白皇后也有句名言：「真正的才幹具有權威性。」這兩句話都具備同等的真實性。一位有理想的音樂家絕對是鍥而不捨的。他能利用各種方法、各類時機以增進他的藝術及完美他的演奏。

第十三章

錄音機的效用

在練琴的過程中使用錄音機，可以幫助我們建立客觀聆聽自己的習慣，也能幫助我們記憶；在練習協奏曲或室內樂時，錄音機更能充當管弦樂團。它不但可以監聽音樂的彈奏、提升思考的層次；最重要的是，它幫助我們從知識的領域一跨而至實際演奏的完美國度中。

雖然平日大家都非常熟悉錄音機的用途，但是它還具有許多潛在的功能，值得我們去挖掘。

聆聽自己的錄音，可以刺激出客觀的批評

學習一首陌生音樂作品的過程，可說是相當的複雜。你腦筋裏充滿了需要注意的細節，你的眼睛、耳朵、雙手常常忙得一塌糊塗，甚至無法仔細聆聽自己彈奏出來的聲音。這種情況下，即使音樂還未到達預定的速度，我們依然可以把練習時的彈奏錄下來，而後對照著樂譜，仔細傾聽所彈奏出來的音樂結構、音色及節奏是否有任何缺失。謙虛真誠的彈奏者聽了自己的錄音，往往能刺激出許多客觀的自我批評，比如：我所彈奏的音樂能與人溝通嗎？音樂線條圓潤嗎？音樂裏抒情性與戲劇性所佔的比例恰當嗎？節奏是否具有完整性？音樂是否從頭到尾保持著動力？……聆聽錄音可以訓練我們的耳朵具備足夠的靈敏度以改進缺點，也可以鼓勵我們嘗試新的想法。何以錄音有如此大的功能？原因很簡單：因為我們的耳朵所聽到的音樂，是從一個與我們無關的機器所發出，而不是由我們的雙手。這使得我們能客觀地研究，能集中精神於音樂本身，而非手指彈奏時的各種狀況。

錄音機可以用來輔助背譜

　　錄音機也可以用來輔助我們背譜。試著將一些由慢速到快速，沒有錯誤的練習錄下來，然後在練琴以外的時刻小聲地播放。比如當你用餐、寫字、打掃屋子、縫紉的時刻，甚至睡覺的時候都可以邊聽邊睡。你可以一直聽，直到這首樂曲的所有音符都在你腦海裏生根為止。每個星期我們都需要重新錄一次，以便錄下最進步的彈奏。不斷重複地聽一首樂曲，主要是因為「重複」可以打破我們內在精神裏那道無形的硬殼，直入我們的潛意識。人類的記憶在構造上是分三個方向同時進行的：聽覺、視覺及觸覺。藉著從容而完整地加強其中每一個方向，我們得以提升記憶的品質。而持續重複一首音樂，錄音機便極細微、愉悅、正確地將所有的音樂灌輸到我們的耳朵裏，使得我們在聽覺上的記憶獲得了增進。至於視覺及觸覺的記憶，則可由前一章所提的無聲練習得到加強。

　　曾經有一場音樂會邀請我彈奏一首我從未練習過的協奏曲。由於那個機會十分誘惑我，於是顧不得準備時間的急迫，我便接受了那首高難度作品的挑戰。因為練習的時間非常短，我不能以上述的錄音練習來加強記憶，以至於演出時，我一直都無法感覺到「我將會有一場優秀演奏」的自信心。

　　在真實演奏的壓力下，記憶流失的原因之一是：你的神智必須在一瞬間作出上百個決定，決定正確的音符、踏板、音色、節奏、和聲等，稍有不慎，音樂便迷失了。如果平日多聽錄音，則錄音機便能把正確的選擇，強制滲透到你的心智裏；任何狀況下，正確的反應都可以快速又安全地浮現出來。

英文有句諺語：「所幸上帝給予了人類記憶，使我們每年都能期待並享受十二月盛開的玫瑰。」記憶是一件奢侈品，是不易得到的。它使我們在音樂的表達裏走上兩極化──不是完完全全地擁有，便是完完全全地失去。完全的擁有，是不論何時何地，曾經背過的音樂只要幾個小時的複習便能回到我們手中。有了正確精準的記憶基礎，則音樂的詮釋及控制力便會隨著時間而增長、而成熟。

錄音機可以幫助我們練習協奏曲

用功的學生在練習協奏曲的時候，可以把管弦樂部分，以鋼琴彈奏並錄下音來。待獨奏練好後，便可隨時預習與樂團合作的滋味。如果你手邊有唱片，亦可將它錄下以便練習時使用。這是非常具有戲劇性的做法，因為我們把與真實樂團合作時可能會有的緊張心情，移進了個人的練習室，藉以先得到一些合作的經驗。

十分不幸的是，大部分鋼琴家在演出前都只有一次與樂團練習的機會。如果你是一位新手，第一次彈協奏曲，第一次與樂團合作，而只有一次與樂團練習的時間，那真是一點改進的希望都沒有了。基於這個原因，平日的練習裏，我們就必須依靠錄音機為輔助，預先經歷與樂團合作時那種恐怖、震顫的緊張，慢慢地訓練自己，即使在最緊張的心情下亦能有暢行無阻的音樂產生。

利用錄音機與音樂溝通

一位剛發芽的年輕藝術家，還可以在錄音機上發掘出更多的使

用價值。

當你將一首樂曲完全依照樂譜上的記號練習出來後，便開始進入與音樂溝通、詮釋音樂這個階段了。這是需要我們在精神上有所感受的領域，而此時音樂的展現，與每個人的成熟度及生活經驗有著密切的關係。

任何一位鋼琴家都有過一種經驗，那就是樂曲在經過了不斷累積的努力及練習後，終於有一天會突然地長大了，溫暖貼心又自由自在地由你手中呈現出來。好好地用錄音機抓緊這個時刻的心境，分析造成此種音樂魅力的原因及肢體的反應，由此擴展我們對掌握鋼琴這個樂器的知識及能力。因為音樂能由自然的心境下流露出來，並不是巧合，它反映了身體在傳達訊息時的許多特殊方式，這些經驗都應深留於腦海中，作為將來彈奏其他音樂作品時的思考資料。

演奏家於每一場演出中只有一次機會散發個人的魅力

演奏家們在每一場演出前都很清楚地知道，他們只有一次機會散發他們的魅力。所有他曾經研究過的知識，作過的準備都必須在一個特定的時間與地點，光彩耀眼具說服力地迸發出來。基於這個事實，任何程度的學生在學習過程中，都應被要求及鼓勵多作演出的訓練。他們可以每星期都選擇一個特定的時間，把所彈奏的樂曲（不論好壞）慎重地錄下音來，慎重的態度好像在參與一場正式的演出。錄完後的成品，必須伴隨著樂譜，仔細地改正錯誤及自我批評，並與先前的錄音作比較。

　　一個人獨自練琴的時候，把音樂按照自己的詮釋及想像彈奏出來，是一件很簡單的事。但是，一旦在某一特定的時間裏，在眾人面前將音樂呈現出來，就完全不是那麼一回事了。曾經有一位相當具有天分又很努力的女孩，每當她面對評審們演奏，結果總是失敗。如果她能夠定時，每星期都對著錄音機演奏一場的話，當眾演奏的水準就必定能提高，自信心也一定能慢慢地建立起來了。由此看來，音樂家不但要知道如何在練習的時候訓練自己，很重要的是，也要懂得如何訓練自己演奏。

學生應藉錄音以改進弱點

　　初次演奏一個曲目，或多或少都會在速度及力度上有誇張的傾向，有一些習慣性的小毛病，這是非常自然的現象，應該可以藉著演奏的練習而消除掉。職業演奏家們便很懂得利用每一場正式的演出，逐漸增進他們在音樂詮釋及控制上的能力，這使得他們能保持著高度完美閃亮的演奏水準。因此，學生們如果能在演奏會或考試的前數個月，便積極地舉行假想音樂會，藉著錄音以改進自己的弱點，增進音樂的說服力，最後呈現的結果便絕對能達到自我要求的水準。而這期間所錄下來的彈奏，則成為逐漸進步的歷史見證。

　　自從錄音機上市之後，錄音帶愈來愈便宜，而效能是愈來愈好了。這使我們可以不斷地將不好的演奏洗掉，保留較進步的。錄音時，最好將麥克風放在聆聽者可能安置自己的地方，以便養成彈奏出去的聲音，必須傳達至聽眾的習慣。在觀眾席上「聽」，與自己忙著彈奏時的「聽」有相當大的差距，因為前者所聽到的音樂比較

從容、不主觀。由這樣的錄音去改進你的聲音、塑造你的音樂，直到你能極公正、單純又真誠地將音樂的真實性表現出來為止。

欲與身經百戰的職業演奏家，在樂曲的詮釋上作一番較量之前，我們必須先經過無數的試驗，直到能成功地表現出自我想像的境界以後，才有那個可能。職業運動員在訓練期間，總是以慢速度的影片做動作的分析，以期從細微的差錯中改進自己的技藝，這一點與藝術家的形成倒是有異曲同工之妙。身為藝術家，最大的責任便是竭盡可能地達到他所預期達到的理想；在實現個人的創造力上，他享有最大的特權。

頭抬起來！看高一點！

在最近的一場芭蕾舞預演中，我聽見喬治·巴蘭欽（George Balanchine）對他的舞者說道：「頭抬起來！看高一點！地板永遠都在你的腳底下。」這段話對我們應是一個極大的激勵。錄音機的使用，使我們在鋼琴的演奏上，有機會到達更高、更接近內心嚮往的境界。

第十四章

裝飾音

這一章，我將討論古典時期鍵盤音樂作品中，最常見的裝飾音記號的彈法。這些說明適用於十七、十八及十九世紀作曲家的作品。

裝飾音彈法的改變，主要是發生於貝多芬的時代。我們可以從他最後一首奏鳴曲上明顯地看出，tr及 ᗡᗡᗡ 都很清楚地標明要從主要音符開始彈奏。這個時期以後，從主要音符開始彈奏震音的習慣，便逐漸代替過去由上助音開始彈奏的用法了。

在十七和十八世紀，所有裝飾記號都是各種裝飾奏的簡寫，它們免去了繁複的記譜工作。演奏者在了解記號的意義的基礎上，自然地產生具有想像力的反應，這種反應的能力來自音樂演奏的經驗及個人的品味。由於某些時候，演奏者會不適當地彈奏那些裝飾記號，因此許多當時的作曲家，如巴哈及拉摩（Rameau），便為常用的記號，舉例寫下了它們的正確彈法。

由研究裝飾音的書籍裏，可以發現許多這方面的專家學者各持不同的看法。身為一位實際的演奏者，我則嘗試著把一些較具權威的認同，綜合地記載在下面所討論的彈法上。

對這方面有研究興趣的學生，我衷心地推薦下列幾本好書，以備鑽研：

C.P.E.巴哈（C.P.E. Bach），《論鍵盤樂器演奏之藝術》（True Art of Playing Keyboard Instruments），紐約，1949。

普特曼‧奧得利希（Putnam Aldrich），《J.B. 巴哈管風琴作品的裝飾音研究》（Ornamentation of J. S. Bach's Organ Works），紐約，1950。

瓦特‧艾末利（Walter Emery），《巴哈的裝飾音》（Bach's Ornaments），倫敦，1953。

艾爾溫‧包基（Erwin Bodky），《巴哈鍵盤音樂之詮釋》（The Interpretation of Bach's Keyboard Works），哈佛，1960。

愛德華‧丹魯瑟（Edward Dannreuther），《音樂的裝飾奏》（Musical Ornamentation），倫敦，1893。

羅夫‧克派翠克（Ralph Kirkpatrick），《多曼尼哥‧史卡拉第》（Domenico Scarlatti），普林斯頓，1953。

曼弗雷‧布考夫瑟（Manfred Bukofzer），《巴洛克時代的音樂》（Music in the Baroque Era），紐約，1947。

彈法：

下面的音符為助音。

例1：巴哈《二聲部創意曲》第五首，E♭ 大調

第1小節　

彈法：　

例2：巴哈《義大利協奏曲》，第二樂章

第4小節　

彈法：　

∿ **長漣音（Long Mordent）**

彈法：　

或

下面的音符為助音。

此種裝飾音記號最主要是出現於韓德爾鍵盤音樂作品中。C.P.
E.巴哈那本《論鍵盤樂器演奏之藝術》（萊比錫，1780）裏，對這
個記號有詳細的描述。

長漣音彈奏的長度，是依主要音符的長短來決定，主要音符
長，則整個裝飾奏就長。

例3：韓德爾組曲第一首，A小調

第1小節的低音　

彈法：　

例4：韓德爾組曲第一首，吉格舞曲，A大調

第1小節的低音

彈法：

同一個記號有另一種詮釋的方法，請看後置倚音（Nachschlag）。

> # tr 或 ～
> ## 長震音或倒轉的漣音
> （Trillo or Inverted Mordent）

主音位於下方，上方為助音。

tr 是 ～ 及 ～～～ 的同義記號，這種裝飾音尾端也可以加上一個後置倚音；演奏者可以在彈奏時以「加」或「不加」後置倚音實驗音樂的風味。此時以我們的品味作依歸。在J.S. 巴哈為他九歲大的兒子威廉‧佛萊德曼所寫的「裝飾音表例」中，曾記載了六個音符的震音，如下：

上例是在一個八分音符中彈奏許多小音符，如果主要音符的時值較短時，我們通常建議以下面的方式彈奏震音：

彈法：

在快速的音樂進行裏，則震音可以被簡略地彈奏成：

彈法：　[樂譜]

我們稱之為「快速音」——Snap 或 Schneller。

綜合以上所述，震音 ～ 包含幾種意義：

① [樂譜]

這是以四分音符 ♩ ，或是更長的音符為主要的彈奏對象。

例5：巴哈《法國組曲》第五首，布雷舞曲，G大調

第1小節　[樂譜]

彈法：　[樂譜]

倒數第2小節　[樂譜]

彈法：　[樂譜]

② [樂譜]

這是以八分音符♪，或是比四分音符短的音為主要的彈奏對
象。

例6：巴哈組曲第一首，前奏曲，B♭ 大調

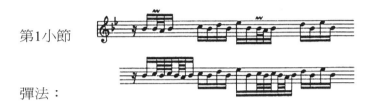

第1小節

彈法：

例7：巴哈組曲第一首，莎拉邦舞曲，B♭ 大調

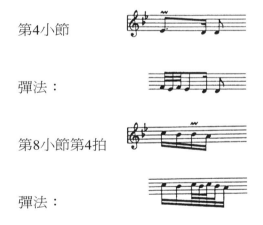

第4小節

彈法：

第8小節第4拍

彈法：

③

這是以快速進行樂段裏的八分音符或十六分音符，為主要的彈
奏對象。

例8：史卡拉第《A小調奏鳴曲》，Longo 241。

第5小節

彈法：

例9：史卡拉第《D小調奏鳴曲》，Longo 416。

第24小節

彈法：

　　由彈奏的速度及靈巧的技術，才能重新展現這些裝飾音曾經擁有的傳統彈法。

例10：貝多芬《奏鳴曲》（Op. 13），第一樂章

第57－58小節

彈法：

可以被接受。

但是右例的彈法更好：

延遲的裝飾奏（Delayed Ornament）

　　這種方式的裝飾奏通常發生在抒情吟唱的樂段中。裝飾音前面的音符恰巧相等於裝飾音的上助音時，便可以使用此種彈奏方式。

例11：巴哈《法國組曲》第五首，莎拉邦舞曲，G大調

　　注意上例中，C音剛好是震音記號裏的第一個音。如果重複彈奏C，則破壞了圓滑吟唱的線條，因此可將它掛留過來，而延遲了裝飾音的出現。

tr 或 ⋀⋀ 或 〰〰 長震音
(Continued Trill、Shake、Tremolo)

　　從上助音開始彈奏，通常有一個尾巴（參考「後置倚音」），這種彈法特別適用於終止式。在大鍵琴上彈奏，我們無法運用手指的重量去修飾音色，同時因為琴弦震動的時間很短，於是古代的音樂家就設計了長震音來表現一個長音符。更進一步，為了在這些長震音上彈奏出漸強的效果，優秀的大鍵琴彈奏者便將音符規則化，開始的時候彈奏少量的音符，逐漸增加。如下例：

繼續

　　音符漸強之後，再漸弱，直到震音的結束。長震音用於鋼琴的彈奏中，亦是很好的音樂設計。尤其是當我們要表現一個在旋律中橫跨好幾個小節的音符。不過，由於在鋼琴上很容易將漸強表現出來，因此，只要彈奏者能平均又快速地彈奏震音，便不需要把音符由慢到快地規則化了。

例12：巴哈《二聲部創意曲》第 7 首，E小調

第7-9節

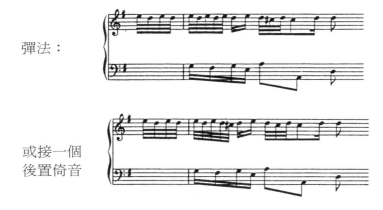

彈法：

或接一個
後置倚音

例13：巴哈《平均律》第一冊，第16首前奏曲，G小調

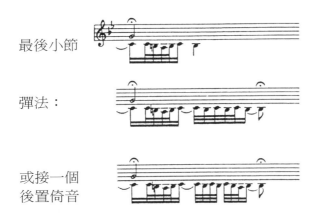

最後小節

彈法：

或接一個
後置倚音

　　注意：為了避免重複C音，因此有一個延遲的裝飾奏。

　　平均地彈奏長震音遠較一味地快來得重要，但是平均並非意指
音符被死板地規劃著。良好地規劃音符，在初期的練習上是很具效
用的方法，但是一旦熟練之後，長震音就必須聽起來是自由且自然
的了。

例14：莫札特《A大調鋼琴協奏曲》（K. 488），第一樂章之裝飾奏

第26-29小節

彈法：

上例是先將音符規則化，經過了由慢到快的練習後，再除去那些規則，而以自由的形態表現裝飾音。下面的例子亦可以用同樣態度去練習：

例15：貝多芬《奏鳴曲》（Op. 53），迴旋曲

第55-61小節

 迴音（Turn）

上面兩個記號是通用的。在巴洛克及古典時代的迴音，通常是由上助音開始彈奏。迴音所使用的音符，如果遇到調性以外的臨時升降，則會明記於裝飾音上。迴音前後音符的節奏變化，對迴音本身的彈奏有很大的影響。

例16：海頓《奏鳴曲》，第32首，C大調，第一樂章

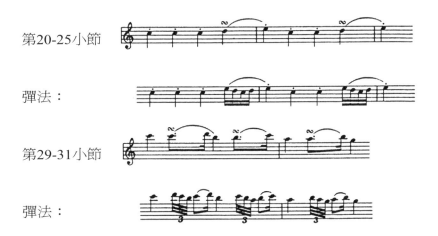

第20-25小節

彈法：

第29-31小節

彈法：

例17：莫札特《迴旋曲》，K. 511，A小調

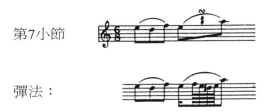

第7小節

彈法：

到達真正的演奏速度時，聲音聽起來為：

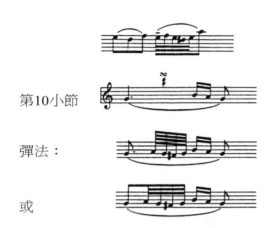

第10小節

彈法：

或

上例中的迴音，因為前後音符包括一個附點八分音符及兩個十六分音符，因此它在節奏上的排列較特殊。

例18：莫札特《迴旋曲》，A小調

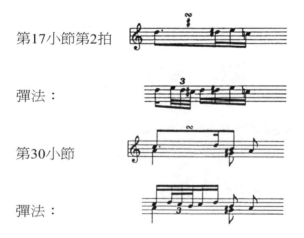

第17小節第2拍

彈法：

第30小節

彈法：

例19：莫札特《F大調奏鳴曲》（K. 332），第二樂章

第1小節第2拍

彈法：

混合的記號
（Compound Sign）

上面的混合記號相等於一個短的 加上後置倚音。

例20：貝多芬《F大調奏鳴曲》（Op.54）

第18小節第三拍

彈法：

第24小節

彈法：

短倚音（Short Appoggiatura）

音符上加上一條斜線。彈奏時，這種短小的音符幾乎是與主要音符同時出現，它的速度很快。

例21：貝多芬《C小調奏鳴曲》（Op. 13），第一樂章

第53小節

彈法：

長倚音（Long Appoggiatura）

沒有斜線於音符上。這種短小音符是從正拍子開始彈奏，它的長度至少是佔後面主要音符的一半，有時幾乎佔了主要音符所有的時間。

例22：巴哈《平均律》第一冊第四首，前奏曲

第2小節

彈法：

此種裝飾記號亦為縮短之後的倚音。

例23：巴哈《法國組曲》第五首，莎拉邦舞曲

第2小節

彈法：

例24：巴哈《三聲部創意曲》第五首

最後小節

彈法：

前置倚音通常位於震音（trill）或其他裝飾音之前，有引導的作用。～～ 是震音前加上兩個音符，從「下」導入震音的彈奏。

例25：巴哈《義大利協奏曲》，第二樂章

第26小節

彈法：

（〜 左邊這種前置倚音，則是以一個從上助音開始的迴音導入震音或其他裝飾音的彈奏。

例26：巴哈《義大利協奏曲》，第二樂章

第16小節

彈法：

〜型前置倚音有倚音（appoggiatura）的功能。

例27：巴哈《三聲部創意曲》第五首，C小調

第12小節

彈法：

後置倚音　（Suffix or Nachschlag）

　　後置倚音通常接於震音的尾端，包括兩個音符，一為下助音，一為主音。由於這兩個音符通常會被顯明地記載下來，因此後置倚音的記號並不常被使用。此種裝飾奏使用於終止式或是長震音的結尾，具有特別的風味。

例28：巴哈組曲第一首，莎拉邦舞曲

第2小節

彈法：

　　遠勝於其他裝飾音，後置倚音在潤澤音符上，具有相當好的功能，演奏家可以根據他們自己的想像力，將它作自由的發揮。

例29：巴哈《平均律》第一冊，第六首，賦格

第2小節

彈法：

下例綜合了前置倚音及後置倚音的彈法。

例30：巴哈《平均律》第一冊，第十一首，前奏曲

彈法：

當音樂圓熟後，震音的音符不能依舊被死板地規劃著，必須自由起來。

震音連接滑音（Trillo with Slide）

這一類型的裝飾音較少為人們使用。它最主要的功能，是柔軟順暢地連接旋律中大距離的音符。

例31：巴哈《法國組曲》，嘉禾舞曲 II

第3小節

彈法：

第7小節

彈法：

也可以縮減彈奏的音符 ⌇ ，如下例：

例32：巴哈《C小調小賦格》

第26小節

彈法：

(() [[] 括弧記號（Parentheses）

括弧記號的裝飾音有兩種彈法：

一、將之視為漣音（Mordent）的簡寫。在法國作曲家拉摩、庫普蘭等作品中常發現這種用法。

彈法：

二、這種記號有時會代替長倚音（Appoggiatura）。

彈奏者需要靠良好的音樂品味去決定，要以何種方式彈奏這一類裝飾音，他們還可以完全省略不彈它。不過在古老的法國音樂中，音樂風格則趨向於音符多的裝飾奏。

上助音要位於主要音符所在樂段的調性上

彈奏裝飾音時，注意：上助音一定要位於主要音符所在樂段的調性音階上。根據一些權威人士的說法（包括娜娣亞‧布蘭潔），轉調的樂段，在裝飾奏的上助音加入臨時記號，可以預期下一個調性的到來；雖然在其他聲部上，偶爾會有同一音符相反的表現。如下例：

例33：巴哈《義大利協奏曲》，第二樂章

第112小節

彈法：

　　雖然左手有一個原位的E音，但是右手在彈奏(⌇⌇ 的上助音時，仍需按在E♭上，如此才能慢慢轉調至115小節之後的G小調。

第十五章
大學程度群體課的內容

今天，大部分鋼琴學生在「視奏」的技巧上都有一個迫切的需求，希望能藉著可靠的手指訓練，使他們在這方面有長足的進步。

基本上，大學音樂系裏的鋼琴主修學生，是朝著三個方向努力：（1）演奏主要的鋼琴曲目。（2）克服那些作品中困難的技巧。（3）探究更廣泛的鋼琴曲目，以增進他們對鋼琴音樂的全盤了解，並加強他們在音樂表現上的變化性及獨創性。這些學生中，有少數人具有很好的視奏能力。雖然他們實際的演奏能力並不是那麼優秀，但是卻能夠一看樂譜，便把音樂彈奏出來，自娛且娛人。

大部分學生在視奏時都顯得非常辛苦。他們費力地把樂曲的音符認出來後，便趕忙背下來。寧願把時間放在琢磨樂曲上，也不願拿那些功課來練習視奏。視奏的練習則只好找機會再說了。

視奏是音樂家保持音樂品味，磨銳聽覺的基本法寶

視奏通常是音樂家保持音樂品味，磨銳聽覺的基本法寶，但是百分之九十九的敏感又具有天分的學生，為什麼都這麼缺少這方面的訓練呢？他們那可憐的視奏能力，加上過於快速、不完整的背譜，造成了他們在音樂彈奏上莫大的挫折感。不僅音樂在成長的過程中缺乏精細的塑造，最後的成果亦無法帶給他們任何愉快的感受。

視奏是一種必須的，其實也算是容易得到的技巧。一旦發展出這個能力，你就能極輕易地保持著高水準；而持續地使用它，你還可以不斷地進步。視奏能力可以從群體課裏安穩地獲得，因為視奏所要求的不外乎音階、琶音及一般普通的彈奏技巧。有了這麼一個

群體課程後，純粹的鋼琴課，便能集中於發展鋼琴演奏的曲目，探求音樂內涵，研究指法、樂句及踏板的細節問題上了。

因為人的手形與大小不盡相同，因此大部分樂曲在指法的設計上，皆因人而異。樂句的細節與作曲家在樂譜上的指示有密切的關係，它們反映了作曲家的音樂觀念。良好的踏板則是根據不同的演奏者，在相異的樂器上所彈奏出來「最好的聲音」所做的設計。上述這些鋼琴彈奏上的要點都牽涉到個人的看法，因此是屬於詮釋的範疇。而視譜與基本的手指技巧卻是屬於大眾通用的，這是一個學生在獲得堅實彈奏能力前最基本的工具，沒有這基本工具，音樂的演奏便無法到達藝術的境界。

視奏練習上的要點

視奏練習上的幾個要點：（1）雙手要練就出不依賴眼睛，能在鍵盤上找到正確的琴鍵，而且眼睛永遠走在手指彈奏的音符前。（2）眼睛要有能力，同時看到正確的音符、音符的時值、觸鍵的記號（圓滑奏、跳音、斷音、滑音……）、樂句及圓滑線、強弱記號等。（3）要能在幾個小節前，便分辨出所有記號及節奏上的變化。（4）視奏時要建立連貫的樂思及音色，使視奏的音樂成為有意義的演奏。

視奏的課程必須處於高昂且充滿動力的氣氛中，才能收到最大的效益，因為上述的能力需要相當的耐力、一貫的努力及強烈的好奇心才能獲得。即使學生們有一丁點兒進步，都是令人興奮的事。有了這樣的鼓勵，他們才有興趣堅持下去，消化所有的進度，並將

新技巧的吸收當成一種必然的習慣。優良的原版樂譜是課堂上不可缺少的工具。從一開始，學生便應該接觸最正確，且最接近作曲家原意的樂譜，而不是經由編注者推敲、詮釋過後的版本。受過良好視奏訓練的學生，知道所有音階、琶音等基本技巧的指法，因此他們的手指總能在琴鍵上找到最適當的位置。對這樣的學生，老師便不需要花時間改正其基本指法。所以良好的視奏能力一旦建立起來後，鋼琴家終其一生皆受用不盡，能從中得到無限的快樂；即使其間中斷過一陣子，那些曾經獲得的重要技巧，也不會從雙手中消逝。

視奏訓練的四個方向

一 建立優良的基本指法類型

建立優良的基本指法類型，需要從複習所有的大小調音階、琶音及屬七和弦的琶音開始，以四個八度做分手、合手的練習。音階要以三度、六度、八度分別練習。琶音則以根音位置及各種轉位的琶音做練習。最好每日皆以六個，按由慢至快的節拍器速度持續練習，切勿中斷。

學習過程中，每位學生的進度皆不相同。有的學生可以在一星期內練好一組音階及琶音（於一個基礎音上），某些學生卻需要一個月的時間。更有部分學生在C、降D、D的調上，只花了兩周的時間便掌握得很好，但是到了降E這一組時，則出現了障礙。原因無他，乃是我們的頭腦已經習慣於平坦的彈奏位置，遇到琴鍵高低起伏不定的時候，便容易產生困惑的心態。因此，在消化所有的基本

技巧上，我們需要的絕對是耐力、堅持、了解，以及最重要的——時間。

任何人都可以經由練習得到「平均」彈奏音階及琶音的能力，但是在「聲音」的表達上，卻需要額外的注意與演練，才能彈奏出「優美」的音階及琶音進行。當音節及琶音上行時，我們應該給予一些漸強的表現，下行時給予一些漸弱的走向；音與音之間盡量使它們密合圓潤，而不是鏘、鏘、鏘地發出每一粒聲音（曾風行於上個世紀末的教法：抬高手指用力敲下去）。

練習基本技巧，節拍器速度的設計要視學生的情況而定。以每人最舒服的彈奏速度開始，後以六個逐步上升的速度為練習單位。同一班裏，速度的設定有相當大的差異，有的學生可以從一個音自80的速度，以四進位，彈到100；有的學生則是以兩個音自120，以六進位，彈到150。（我使用電子節拍器或手錶型節拍器。在速度進行之間，我常會停下來，以最理想的速度試著彈奏一遍。）

從所有的實例，我們可以看出，利用熟悉各個調、各種類型的音階及琶音，可以建立堅固的基本指法類型，它們使學生在「視奏」音樂時，馬上能彈奏出音符的走向。不過我們還是得明瞭一點：由「知道」各音階的彈法，到毫無瑕疵地「演奏」某一樂曲中音階的部分，中間還是有相當大的距離需要努力。

二 培養正確辨認音符的能力

一般中等程度的學生，在辨認及彈奏正確音符和節奏的能力上，存在著極大的差異。今天有所謂「現代」的基礎音樂教育，在教導學生算拍子上面，非常失敗。因為那些音樂教育者，不願意壓

迫學生把樂譜上每個音符的真實長度算出來，因而設計了許多走「捷徑」的方法來教導節奏。例如：由老師或是錄音帶，在某些節奏形態上作連續反覆的彈奏，以期在學生的身上建立節奏律動感，它們取代了要求學生對真實音符的長短、附點及休止符有正確踏實的體認。我非常想推薦亨德密斯所著的《音樂的基礎訓練》這本書，給所有即將成為音樂老師的人。因為他們應該先學習這本書裏所寫的節奏練習，才能在日後的教學上，知道如何去教導初學者具有正確的節奏感。

在學生開始進入彈奏獨曲的階段時，便可以給他們一些四手聯彈的小曲目，並要他們大聲地把拍子念出來。這樣的練習一直要持續到學生們對音符有了完整的觀念後，才能停止。如果你要一位有天分，也已經進入這個階段的學生，再回到最初的學習上去認識音符，則是不必要的措施，徒然增加學生的沮喪及浪費時間。

為中等程度的學生選擇曲目，可以從那些簡短迷人，又包含一部分樂句及力度記號的樂曲上去挑選，最好在這些曲目中還記著一些基本裝飾音的彈奏。適當地啟發學生認識裝飾音，可以避免日後他們對裝飾記號產生畏懼感。下面是一些練習視奏的曲目：

舒伯特（Schubert），《舞曲》（Dances, Kalmus or Henle edition）

柯瑞里（Corelli），《鍵盤音樂》（Pieces for Clavier, Peters edition）

海頓（Haydn），《六首小奏鳴曲》（Six Sonatinas, Schott edition）

狄亞白利（Diabelli），《奏鳴曲及小奏曲》（Sonatas & Sonatinas）

佩得瑞‧蘇勒（Padre Soler），《奏鳴曲》（Sonatas）

這些曲目是額外的視奏練習，不需要把它們練成如演出曲目一般完善。教師應視學生的能力給予作業，程度稍差的學生一天給他們兩行，先分手練習，而後雙手練習。慢慢地增加為一天合手彈奏一頁，一天彈奏兩頁……等學生有了進步之後，再給他們比較困難的曲目。例如：

史卡拉第（Scarlatti），《奏鳴曲》（Kalmus or Schirmer edition）

蕭邦（Chopin），《馬厝卡》或《圓舞曲》（Paderewski、Henle，or Kalmus edition）

布拉姆斯（Brahms），《圓舞曲》（Waltzes）

舒曼（Schumann），《彩葉集》及《森林情景》（Bunte Blatter & Waldescenen，Henle edition）

柴可夫斯基（Tschaikovsky），《四季》（Seasons）

屏圖（Pinto），《兒時情景》（Scenas Infantis）

米濃（Mignone），《六首兒童曲集》（Six Pieces for Children）

以上這些曲目給予教師們很大的選擇空間，教師可以運用想像力，視學生特質的差異，予以多樣音色及不同風格的樂曲。我總是要求學生每日練習一首作品，上群體課時，便在交代的作業中，隨便抽取一首。學生必須熟練樂曲後才使用踏板，否則彈奏出來的音樂便極狹隘又短暫。

這個階段，視奏的目標，要針對更豐富的樂句及寬廣的力度去表現，教師應該朝著輔助學生建立穩固有力的基礎為主。

三 利用四手聯彈的曲目訓練眼睛與手指的配合

由於學生需要在看到音符後，馬上在琴鍵上反應出適當的指法，因此他們的眼睛應該練習抓住那些不預期出現的記號。

在每堂群體課裏，我都挑選兩位學生在鋼琴上「無聲」地視奏一首四手聯彈，而我則利用這個時間，在另一架鋼琴上指導其他學生視奏及技巧的問題。彈四手聯彈的那兩位學生無法聽見自己所彈的聲音，便只有依賴他們的視覺及觸覺了。他們當中，有一人是彈奏旋律部分，另一人則必須機智地奏出音樂的律動。他們各自得看兩行高音譜記號或兩行低音譜記號，所以在精神上便較為緊張（通常我會挑較膽怯的學生彈奏高音部）。他們只有一點點時間練習，而在這僅有的時間裏還得練出相同的腳步、一致的節奏及互為輔助的聲音。

我時常選擇一些很吸引人的四手聯彈曲目給學生練習，例如：

莫札特、舒伯特及舒曼的《為四隻手所寫的樂曲》（Original Music for Four Hands）

拉威爾的《鵝媽媽組曲》（Ma Mére l'Oye）

佛瑞的《洋娃娃組曲》（Dolly）

柴可夫斯基以俄國民謠編寫，以巴哈《布蘭登堡協奏曲》編寫，以巴爾托克的短曲及韓德爾《水上音樂》編寫的四手聯彈樂曲等

拉赫曼尼諾夫的《義大利波卡舞曲》（Italian Polka）

維拉羅伯斯《卡皮拉的小火車》（The Little Train of Caipira）

上述的兩位學生經過了安靜無聲的練習後，必須馬上在同學前

面演奏短時間的練習成果，這時他們才知道音樂的真實模樣。

在增進學生獨自視奏的能力上，我則選擇具有強烈樂句及觸鍵技巧的樂曲作為教材，例如：

巴爾托克（Bartók），《為兒童而寫的音樂》（For Children, 兩冊）

普羅高菲夫（Prokofieff），《瞬間幻影》（Visions Fugitives）

蕭斯塔高維契、史克里亞賓及濟那斯泰拉（Shostakovich、Scriabin and Ginastera）的前奏曲（Preludes）

拉蒙坦（La Montaine），《兒時相本組曲》（Child's Picture Book Suite）

拉威爾（Ravel），《高雅感傷的圓舞曲》（Valses Nobles et Sentimentales）

巴伯（Barber），《遊離》（Excursions）

上述曲目的練習目標，應該著重增強眼睛的獨立性，使它們和耳朵一樣的重要，在遇到突發的節奏形態及音符時，有絕對敏銳的反應能力。

四 使用節拍器訓練獨立的視奏能力

為了保持視奏的完整性及持續性，我們可以借用節拍器來幫忙。將速度訂得慢一點，最好低於我們實際彈奏的能力。其實真正好的音樂，在任何速度下聽起來都是好的。例如你以緩慢的速度視奏巴哈的前奏曲，聽起來便遠較那些匆忙、隨便又結巴的演奏還更令人舒服。那些快的彈奏，連演奏者都聽不見自己在表現什麼了，

更何況是聽的人呢？我們要知道，視奏時，從眼睛看到音符，再由手指在琴鍵上反應出聲音來，是經過了三個步驟：（1）頭腦首先得消化樂譜上的一切指示；（2）手指必須完成大腦給予它們的苦差事；同時（3）耳朵及心需要仔細聆聽，並隨時調整音樂的表現。這樣一個合作的過程需要一些時間。以慢速度練習，可以幫助我們建立完整的傳達程序，使音樂在極良好的控制下完成，而不是倉促成軍。反覆進行這種慢速度視奏練習，假以時日，便可以慢慢地調快節拍器速度。漸漸地，我們便能在第一次嘗試視奏時就以希望表達的速度彈奏出來了。

群體課程的好處是降低學生的緊張心情並提高注意力

群體課程的好處，是將一位演奏者緊張的心情降至最低點，同時把他的注意力提至最高點。「錯誤」在此時是不需要被重視的，因為音樂的製造變成了一種遊戲，參與的快樂，使得每位學生都成了得勝者，勝敗榮辱在這時不需要被計較了。

每週兩次九十分鐘的鋼琴群體課，外加每日獨自練習半小時，一個學期下來，你的視奏能力將會得到驚人的進步。不信的話，從頭到尾地把音樂的彈奏錄下來，錄音機會作證的。

真正有效能的視奏者永遠都在進步。他們彈奏室內樂、為他人伴奏、不斷擴充獨奏曲目，並試驗各種個人在音樂表達上的理念。優秀的視奏者，乃是受過良好訓練又能幹的音樂家，他們能自由且充滿自信地向前瞻望，毫不避諱地將他對音樂的感受，展現給所有的人。

第十六章

如何走上演奏臺

經過了一連串各式的練習、思考與研究後，一首樂曲終於在我們的腦海中形成了一幅強烈的圖案，呼之欲出。現在便是我們把這首音樂呈現到演奏臺上的時刻了。

樂曲經過完整的練習及背譜後，應即刻到演奏臺上實際彈奏

樂曲一旦經過了完整的練習及背譜後，應即刻將它放到演奏臺上去。這裏所說的背譜，是指很仔細而且自然的記憶過程，絕不是快速強迫下的產物。如果經過一段長時間背譜後，你依然想等待音樂再好一些才放到演奏臺上去，則非常不幸，你將永遠等不到那一天。所以早一些把手上的音樂拿到舞臺上演奏，是絕對沒錯的，因為你可以從中學習到更多更有價值的經驗。

呈現的過程中，你可以在正式練琴以外的時間裏，打開琴蓋，放下譜架，假想自己是身處於卡內基音樂廳。彈奏時，仔細體會自己在沒有預習的情況下，能夠有多少控制力。首次嘗試，你可能需要演奏個五六次，才會有一次是比較完整而且令你滿意的。第一次彈奏的時候，你會忙得連聽都來不及，會發現許多技巧上的弱點、含糊不清的樂句、伸不開的手指及笨拙的踏板，通通都冒出來了。從這樣的假想演奏中，你學到了「什麼」與「哪裏」是最需要改進的，你所彈奏出的音樂亦吐露了很多你從未想像過的氣氛及情景；這時，最好以最快的速度拿出樂譜，與你的新想法作一對照，使這些新的想像有作曲家的情感標示作為依據。

嘗試期間，你可以在較高或較低的椅子上試著彈奏，或閉上一隻眼睛，或把鋼琴移向別的方向，練習室中任何東西都可以被更

動。如此，往常的習慣遭到破壞，心情在緊張下，耳朵卻能變得更靈敏。我們也可以試驗以各種不同的速度及力度演奏音樂，直到找到合乎理想的詮釋。經過這許多演奏的練習，再加上原有的正常練習，樂曲在你手中必然會有自然而完整的呈現。

找一位願意傾聽的朋友欣賞你的演奏

接下來，你可以到琴室以外的鋼琴上，找一位願意充當聽眾的朋友，請他欣賞你的演奏。由於鋼琴狀況的不同及聽眾的存在，演奏時你會有與以往不同的感覺產生。經過多次這樣的預習後，音樂的生澀感便慢慢地消失了。練習得愈多，音樂的線條便愈圓滑，音樂愈容易被適當地控制著。

現在，你可以試著增加一點美麗的音色。即使你彈奏的能力還不是那麼好，音樂觀念也還沒有拓展到令人信服的地步，但是美好的音色卻是可以求得的。你可以將身體的力量向前推動，以得到更豐富的聲音；再一次重新回顧樂譜上的各種力度記號，像pp、p、mp、mf、f、fz、sf、diminuendo及crescendo等，讓它們在音樂裏有更清楚更廣闊的架構。不過要小心那些下行卻是漸強，而上行卻是逐漸飄走的旋律，它們都是極不易被控制的樂段，要避免有突發的重音出現。

彈奏和弦進行，要讓它們旋律化，聽橫的線條進行比聽直的單和弦要來得重要。在旋律結束時，提起你的手腕，如此才能留下餘音，軟化樂句。仔細查看樂句內聲部的線條，有時可以稍稍加強其中的和聲及旋律。由於鋼琴可以創造出交響樂團般的音響效果，因

此我們可以多次試驗，以不同的音色，不同的圓滑線、斷音及不同的踏板來彈奏，看看是否能創造出更豐富的音樂氣氛。

在漸強及漸弱的樂段上，注意把漸強與漸快分開、將漸弱與漸慢分開，因為它們不是同一回事。當樂句真正標示了ritardando、rallentando、sostenuto 時，我們可以利用節拍器來觀察，是否真的彈奏出較原速度漸慢的張力。在不同的樂器上彈奏，一定要很專心、仔細地傾聽每一個音符，運用各種彈奏的方法，使我們在任何情況下，都能成功地將音樂的氣氛彈奏出來。

小的音樂家表現小的音樂觀念，大的音樂家表現大的音樂觀念

鋼琴家應盡可能地把音樂的線條拉長。拉赫曼尼諾夫曾經說過：「小的音樂家表現小的音樂觀念，大的音樂家表現大的音樂觀念。」一位藝術家將一套曲目演奏多次之後，他便能自由地飛舞，飛到相當的高度時，整場音樂聽起來就像一個大的拱形建築物。

在單一的作品上，我們每彈奏一個樂句，便應利用這個樂句為下一句鋪路，使音樂線條能順暢合理地接下去，而後把許多小樂句連接成一個大的音樂線條。你一定要持續刺激聽眾的注意力，使他們的精神能跟著你的指引到達高峰，完全了解你演奏上的含意。為了變化，有的時候我們可以把拱形倒翻過來，則音樂的起伏又有了新的表現方式；或是將好幾個小拱形連接起來成為一個大的拱形，讓音樂的力度在表現上具有完整性。多依靠手指來表現圓滑的樂句，因為踏板只能豐富音色，我們絕不能完全依賴它使音樂的線條

流動。你得遵從作曲家寫下的樂句記號,在小樂句結束時,稍稍提起手腕;在整首音樂結束時,則提起手臂,以示其間的差異。當你表達樂句時,一定要讓它們自然得像我們在說話一般,切勿永遠以同一種情緒表現所有的句子,因為具有思想的彈奏與譏諷似的彈奏,一樣都具有強烈的表現性。

熟知音樂的每一段落,以備緊急之需

你初次拿到一首樂曲時,就應該把它分成若干個練習段落,熟知每一個段落,以備緊急之需。最好我們能練習從每個段落上開始彈奏,尤其是面臨複音音樂的時候,更是需要這種特別的訓練。你可以練習從正方向或反方向的某一段彈到另一段,例如:某首樂曲裏我們將之分成八個段落,你必須能從第1段開始,而後2、3、4、5、6、7、8依次接下去彈奏,也可以從第8段開始,彈完第8段後,接第7段,再6、5、4、3、2、1依次接下去彈奏。

樂曲中如果有任何一部分有問題,則每次彈奏至這個部分時,便會因為思路的減慢而影響手指的活動,同時使其他良好的樂段受到牽連以至崩潰。所以那個最糟糕的部分,便是破壞音樂完整性的罪魁禍首。我們對這些頑固不順的樂段,一定得做一些額外的練習,例如:以節拍器按六個不同的速度加練這一段,而後再從頭至尾練幾遍。如果整首音樂是以一拍80—100以四進位練習的話,則麻煩的樂段便需要從一拍70—80以二進位來練習。這種情況就好像在一個人來人往相當頻繁的走道上,我們在原先地毯上又多加了一塊棉墊,藉以維持原先地毯的完整性,使整個屋子的地毯保持原狀。

在你每天可能練習的時數裏，有一項很重要的準備工作，那就是將所有要演出的曲目完整地彈奏一遍。你必須養成追求完美技巧的習慣。在我每日的練習上，幾乎每一首樂曲我都至少彈奏六次，藉以修正技巧上的問題。我總是從最慢的速度練起，逐步加快後，再以極快的速度彈奏。例如：真正彈奏樂曲的目標是一拍92的速度，我便從一拍80—100以四進位來練習。如果目標是120，則以100—130以六的進位來練習。這個方法適用於任何形式的音樂，不論是一首夜曲還是一首練習曲都適用。經過四五次這樣周詳的訓練後，所有的曲目便能由生澀走向舒適了。我視它為後期的練習階段。這乃是整個曲目練習過程中最讓人興奮的階段。因為所有技巧上的困難都已被克服，欲以音樂與人溝通的願望即將達成，而你在觸鍵及樂句上大膽的試驗，更是馬上就要引起人們新的評論了。

早期的演奏應以舒適從容的速度彈奏

早期的演奏以舒適而從容的速度來彈奏，這些速度會比平常彈奏的速度慢一些。有經驗的演奏家都懂得在早期公開演奏新曲時，以優美的音色去吸引聽眾，而在速度上稍稍放慢；如此，他們才能在最緊張的時刻裏得到完全的放鬆，隨著彈奏次數的增加及經驗的增加，再慢慢地加快速度，讓音樂能更加自由地飛舞起來。

不論我們用什麼速度彈奏一首樂曲，都需要隨時加入音樂的感覺。因為音樂的細節需要在長時間緩慢的練習下，才能逐漸地深入我們的腦海及指尖。彈奏音樂不能像開關電燈一般，要它的時候打開它，不要的時候又關上它。很多學生總是以一種沒有情感且機械

式的態度練習樂曲，必須有人在旁邊幫助他們、給予稱讚，把他們強行拉入某種情緒中，他們才有能力去表現音樂的感情。一位演奏者光是能「感覺」是不夠的，他還必須能把他的感覺清楚地傳達到觀眾的耳朵裏，才算是成功的演奏者。情感的傳達是一項藝術，比起技巧的練習，需要花費更多的演練，才能達成。藝術家絕不會等待靈感來到時，才去與人溝通。他們是應內心的理想及欲與人溝通的呼喚，而創造出音樂的氣氛。

音樂只有在完全進入潛意識後才為人們所擁有

音樂只有在完全進入你的潛意識後，才可能為你所真正擁有。有一位著名的小提琴教師曾經要求他的學生，拉琴時把重心放在一隻腳上，而把另一隻腳向前直伸出去。學生必須非常集中精神，才能保持這樣的姿勢並保持身體的平衡，因此他們不得不用潛意識去拉琴。當我們在預演時，也可以找一位朋友，在鋼琴旁邊不斷跟我們講話，我們愈能依靠潛意識彈奏，則音樂的表現便愈自由。

樂曲經過了完整的準備後，在最後的練習階段裏，很可能依然有一些極笨拙的地方，使你在彈奏時戰戰兢兢。如果你已經完全背好這首作品且實際演奏過許多次，而它的確也帶給你許多歡樂的時光，是一首值得演出的作品，那麼，你可以先把它擱置於一旁，等一陣子後再拿出來重新練習。無論如何，不要太早放棄一首好的樂曲。你可以利用這短暫緩衝的時間，學習幾首比較短小的樂曲，像一個組曲裏不同的樂章。下面是練習的程序：

學習第一首，直到背熟。

學習第二首，直到背熟。

學習第三首，直到背熟。

學習第四首，同時複習第一首。這時第一首會較過去好得多，可以放在不同的場合中練習演奏。持續練習第四首，直到背熟。

當你完全能自信又成功地掌握第一首後，把它擱置於一旁，複習第二首，直到第二首亦完全被掌握。

第四首背熟後，繼續學習第五首。

這個練習程序的原理，主要是你在學習一首陌生樂曲的同時，可以進行完成另一首作品的預演。如此穿插練習直到一整組音樂被征服，而且也都經過演奏的練習。

我們可以將這個方法用於練習一整首奏鳴曲、一整套前奏曲及練習曲，乃至一整場演奏曲目上。有時碰到龐大又困難的單樂章作品，也可以把它分割為若干段落，再以上述的程序來練習。很多所謂「艱難」的作品，事實上只是太多細節要一下子吃下去。最好能將之分成許多小樂段，分開練好後把它們合起來，再從整體上去調整自己對這首龐大作品的感覺，以發展出表達一首音樂的概念。

記憶模糊時應馬上打開樂譜仔細複習

遇有記憶模糊的情況時，最好馬上打開樂譜，作仔細的複習。結束練習後，也要不時地翻看樂譜，分析和聲架構，寫出旋律的音程特色及和弦名稱。有的時候，你的眼睛知道該做些什麼，耳朵也

預期聽到些什麼，但是你手指的肌肉卻不聽使喚，無法反應。因此在練習過程裏，不論何時，你都需要不時地看譜練習，以持續加強作曲家的意念於指尖。

　　每一位藝術家在經過了長久的練習以後，皆會感覺到煩，尤其是慢速度的練習更是讓人打哈欠。許多無關音樂的雜事不斷地闖進你的思緒，像重要的電話、洗衣店的帳單、小疼痛啦……之類的事，不勝其煩。所以拉赫曼尼諾夫說：「能夠持久地坐在鋼琴前面練習並完成一首音樂，這種持久力本身便是一種音樂天賦。」你可以試著在一個計時器上設定二十分鐘，看看這段時間內，你能在一特別樂段上完成些什麼樣的練習。為了節省時間，你可以每天都用不同的方法，輪流練習它。比如：一天練習變換的重音，一天練習重音及音樂的表情，下一天回到第一種，再過去又回到第二種。我們可以利用變換練習方法，去解決坐不住的問題。千萬要給自己耐心。每天持續地利用一些時間練習，比集中於某一日，花上很長的時間做苦工，來得有效得多。

養成一坐到鋼琴前便彈奏開場曲的習慣

　　準備演奏曲目時，要養成任何時候一坐到鋼琴前，就演奏開場曲的習慣。不管你是在家裏彈給自己聽，還是外出彈給朋友聽，都要能做到這一點。因為當我們站到舞臺上時，所有的燈光、觀眾及舞臺上的空間都會在一剎那間，在我們的精神上造成無法預料的緊張，因此必須把開場的樂曲準備到不需要經過思考，便能自動呈現完美的狀態。如果可能的話，最好在你即將演奏的鋼琴上預習兩

天，也就是演出的前一天及當天。中間的那個晚上則可以專心地思考，如何解決在那個樂器上所發生的問題，隔日便能預先在鋼琴上改進。我們在一個陌生的樂器上演練得愈多，則演奏便愈能成功。此外，每一位演奏家，最好都能測知自己站在舞臺上時，什麼樣的燈光是最適合他，最能產生迷人的效果。因為觀眾的聽覺往往會受他們視覺的影響。如果眼睛看到的景象很舒適，則耳朵所聽到的音樂便更能讓他們沉醉了。以我自己來說，粉紅色的燈光打在我身上並使觀眾席全黑，便是最適合於我演出的燈光處理了。

你可以邀請一位朋友坐到觀眾席上，幫你找出哪一種顏色的組合，最能讓你產生迷人的風采。

演奏會當日應再一次確定所有的曲目

演奏會當日的早晨，最好再一次確定所有的曲目。至少以六個不同的速度練習每首作品，切勿將成功視為理所當然的事。在所有艱難的片段上做兩次不同速度的重音練習，而在即將到達預定速度的前兩個速度上，關掉節拍器。

演出前要吃清淡一點的食物，像炒蛋或軟乾酪之類的東西，較不令你發脹；避免喝咖啡，因為咖啡因有時會讓你的手發抖。如果你在緊張的時刻，會發生嚴重腳踝或膝蓋顫抖的情形，那麼最好不要踩踏板。因為音樂在乾淨的聲音中發生一點小錯誤，總比讓那隻沉重得無法反應的腳破壞了一場演出來得好些吧？上臺前兩小時，最好能平躺休息半個鐘頭。接著到後臺換上演出服，再回到無聲鍵盤上，看譜伴以節拍器做最後的練習。在感覺最不安全的地方好好

練一下，然後從最後一首「安可」曲開始向前複習；最後複習的曲目剛好就是你走上舞臺的第一首樂曲。當台上燈光亮起時，做幾個上下的體操動作使血液暢通。待觀眾席的燈光全滅了，聽眾也安靜之後，你感覺著面頰及指尖因興奮而泛著紅暈。走出去時，面帶微笑，踏著堅定的步伐，讓你的觀眾感覺出，你樂於見到他們，願意為他們創造一個難以忘懷的夜晚。

世界上沒有一場演奏會是完美無缺的，遇到慘痛失敗時，要堅信必有成功的一天

最後，我想真誠地說一些話，作為這本書的結束：世界上沒有一場演奏會是絕對完美無缺的，不論你遭遇過何等慘痛的失敗，一定要堅信必定有成功的一天。而有始有終的努力則是這成功的唯一保證。

鋼琴家帕德瑞夫斯基有一句話──「怯場是最糟糕的音樂自覺」──時常遭到人們的誤解，他們總是把心情「亢奮」（Excitment）視為「怯場」（Fright），其實兩者是相異的。由於音樂的創造是一種讓人心生敬畏的責任，因此當最偉大的藝術家在面臨創造音樂時，亦不能避免經歷演出時心情的亢奮及緊張。在你早期嘗試演奏的機會裏，一定會因為緊張而有粗糙不精致的演出經驗，它們總是使你曾經投注過的心血及思考受到嚴重的打擊，而這一切都是不可避免的經歷。但是，如果在緊張演奏時，你有任何新的詮釋突然進入腦海，即使它與以往的設計大不相同，也不妨一試。只是在音樂會結束後，要盡快找出樂譜，看看新的想法是否值

得永存。

　　鋼琴家唯有在忘卻了最根本的技術問題時，才能開始自由地創
造音樂。作為一位藝術家，你必須把你自己完全地投注於你的音
樂；在那短暫時光中所創造出的滿足感，就是你在經過了所有努力
之後，得到的最大回報。它們是上天給予你最神奇的禮物！

MEMO

MEMO

MEMO

MEMO

MEMO

國家圖書館出版品預行編目資料

指尖下的音樂／露絲・史蘭倩絲卡著；王潤婷譯.
-- 一版. -- 臺北市： 大地, 2009.12
　　面： 公分. --（經典書架：09）
　譯自：Music at your fingertips
　ISBN 978-986-6451-12-6（平裝）

1. 鋼琴 2. 演奏

917.1　　　　　　　　　　　　　　　98021303

指尖下的音樂

作　　者	露絲・史蘭倩絲卡
譯　　者	王潤婷
發 行 人	吳錫清
主　　編	陳玟玟
出 版 者	大地出版社
社　　址	114台北市內湖區瑞光路358巷38弄36號4樓之2
劃撥帳號	50031946（戶名　大地出版社有限公司）
電　　話	02-26277749
傳　　真	02-26270895
E - mail	vastplai@ms45.hinet.net
網　　址	www.vasplain.com.tw
美術設計	普林特斯資訊股份有限公司
印 刷 者	普林特斯資訊股份有限公司
一版三刷	2017年10月

經典書架 009

定　　價：260元

Printed in Taiwan